이탈리아 작은 미술관 여행

이탈리아 작은 미술관 여행

글 원형준 · 사진 류동현

책읽는수요일
Books
on Wednesday

이탈리아 작은 미술관 지도

베르가모
Bergamo

밀라노
Milano

포사토
Venezia

베네치아
Venezia

파도바
Padova

볼로냐
Bologna

라벤나
Ravenna

피렌체
Firenze

아카데미아 카라라 · 390

아레나 예배당 · 274

졸리 메솔리 미술관 · 330
산타 마리아 델레 그라치에 성당 · 344

볼로냐 국립회화관 · 372

카노바 박물관 · 354

아카데미아 미술관 · 202
카 레초니코 · 226
산타 마리아 글로리오사 데이 프라리 성당 · 244
스쿠올라 디 산 로코 · 254
산 조르조 마조레 성당 · 260
산 차카리아 성당 · 266

산 비탈레 성당 · 304
갈라 플라치디아의 무덤 · 314
산타폴리나레 인 클라세 성당 · 318
산타폴리나레 누오보 성당 · 324

산 마르코 미술관 · 140
바르젤로 국립미술관 · 166
아카데미아 미술관 · 186
산타 마리아 노벨라 성당 · 194

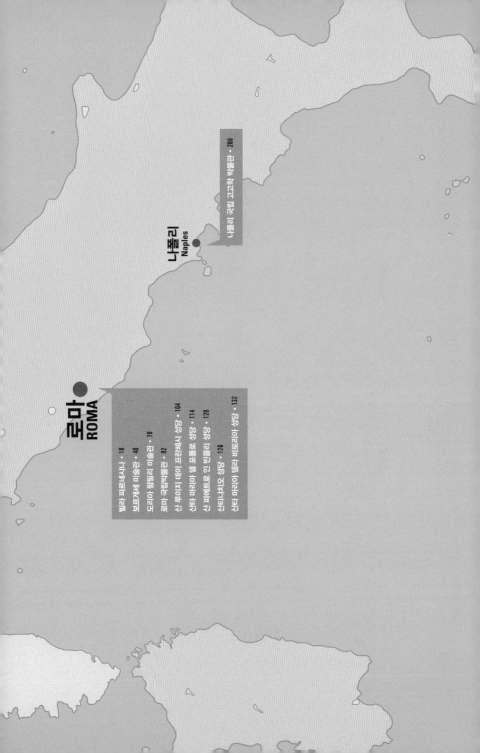

나폴리
Naples

로마
ROMA

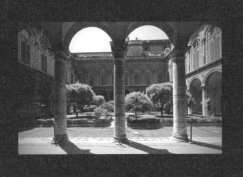

세계 미술사의 숨은 보석,
이탈리아 작은 미술관

많은 사람들이 가고 싶은 첫 해외여행지로 유럽을 꼽습니다. 서양 문화의 원류라고 할 수 있는 미술, 건축, 음악 등이 그곳에 있기 때문입니다. 유럽 중에서도 보통 영국, 프랑스, 이탈리아를 꼽는 것은 비슷한 이유일 것입니다. 그중에서도 우리는 이탈리아로, 그것도 작은 미술관으로 여행을 떠나려 합니다.

이탈리아에는 바티칸 미술관, 우피치 미술관, 브레라 미술관 같은 크고 유명한 곳이 많습니다. 그런데 왜 굳이 작은 미술관으로 가는 걸까요? 실제로 그런 대형 미술관에서는 작품을 제대로 감상하기가 어렵기 마련입니다. 인파에 밀려다니다 '꼭 봐야 한다'는 〈모나리자〉나 〈라오콘〉을 먼발치서 다른 관람객들의 머리 사이로 보는 둥 마는 둥 합니다. 그러곤 그 작품을 봤다고 믿습니다. 작품도 너무 많아 대형 미술관을 걷다 보면 무엇을 보고, 무엇을 못 봤는지도 모릅니다. 사실 대규모 미술관에서 작품을 제대로 감상하려면 최소한 3일 이상 들러 한 구역씩 봐야 합니다. 그런데 그렇게 하더라도 넘쳐나는 관람객들과 시장통 같은 분위기 때문에 작품에 몰입하기가 쉽지 않습니다. 단지 왔다, 봤다는 나름

의 성취감과 사진만 남을 뿐입니다.

그런 점에서 이탈리아의 작은 미술관은 진정한 예술의 세례를 흠뻑 받을 수 있는 곳입니다. 고즈넉한 공간에서 한 작품 한 작품 찬찬히 음미하고, 피로감이 몰려오면 장미, 백합, 재스민이 피어 있는 비밀을 간직한 듯한 정원을 창밖으로 바라보다가, 돌아와서 다시 작품을 감상합니다. 운이 좋을 때는 혼자서 오롯이 전시실을 차지하기도 합니다. 그렇게 작품과 작품을 둘러싼 분위기에 흠뻑 빠져 감동과 영감을 충분히 느끼며 사색할 수 있습니다.

작은 미술관들은 분주한 도심에서 약간 떨어진 곳에 자리 잡아 아름다운 정원과 저택이 조화를 이룹니다. 당대 권력가 귀족이나 교황 또는 교황의 친척들이 지은 경우가 많습니다. 이들이 자신의 컬렉션을 저택에 모아놓고 감상했는데, 세월이 흐르면서 미술관이 된 것입니다. 말하자면 권세와 예술에의 열정, 허영심까지 반영되어 당대 최고의 건축술이 발휘된 결과가 작은 미술관입니다. 벽과 천장까지 장식된 프레스코는 화폭이나 대리석에 담긴 것과는 또 다른 감탄을 자아냅니다. 그곳은 르네상스와 바로크의 감수성이 생생하게 표현된, 문학적인 형식과 조화를 이루는 예술과 지식의 중심지이기도 했습니다. 그뿐인가요. 어떤 미술관은 집과 정원이 뒤섞여 있는 듯한 착각마저 들게 합니다. 시원한 산들바람이 불어오면 로지아loggia(이탈리아의 건축 양식으로 건물 복도의 한쪽 벽을 없애고 바깥과 직접 연결되도록 한 공간) 그늘에서는 고전 작가들이 작품을 낭독하고 희극 공연이 펼쳐지곤 했습니다.

작은 미술관에서는 책으로만 보던 작품들을 벽면에 있던 그대로, 즉 실제로 있던 바로 그 자리에서 볼 수 있습니다. 예컨대 라파엘로의 〈갈라테아의 승리〉가 있는 작은 미술관에 가보면 온갖 신화와 별자리 이야기로 뒤덮여 있는 벽면과 천장 그림들이 라파엘로의 작품과 연관되는 것을 알 수 있습니다. 천장이나 벽면의 모양에 따라 인물이나 사물이 배치된 벽화도 볼 수 있습니다. 미술관으로 옮겨져 맥락을 잃어버린 다른 그림들과 달리, 이탈리아의 작은 미술관에서는 그 의미가 살아 있는 경우가 많습니다.

그곳에서는 르네상스 시대의 귀족이 된 기분으로 작품을 감상할 수 있습니다. 당대 권력가나 재력가의 컬렉션인 만큼 작품이나 작가의 수준도 대규모 미술관과 같습니다. 전시 방식은 옛 귀족들이 그랬듯 벽면 전체와 천장을 도배하다시피 되어 있기도 합니다. 어떤 곳은 전시장 분위기가 도도한 귀족 여인을 만나는 것 같습니다.

요즘에는 뉴욕과 런던이 미술의 중심지이지만, 18~20세기까지도 미술을 배우려면 파리로 가야 했습니다. 파리 이전 예술사의 권력은 로마, 피렌체, 베네치아를 비롯한 이탈리아의 도시였습니다. 그래서 이탈리아로 떠나는 것은 아름다운 풍광과 함께 유럽 문명을 뿌리부터 뒤흔들었던 르네상스를 꽃피운 곳이자 바로크 미술 발상지로의 여행입니다. 르네상스는 미술에 진정한 생명의 숨결을 불어넣은 시기입니다. 신에게 귀속되었던 중세의 구조에서 벗어나 거장들을 배출하고, 동시에

아름다운 서양 미술의 꽃을 피워낸 시기였습니다. 레오나르도 다빈치, 미켈란젤로, 라파엘로를 비롯해 보티첼리, 티치아노의 예술혼과 피렌체의 멋진 돔을 설계한 브루넬레스코를 비롯해 알베르티, 브라만테를 만날 수 있습니다.

또한 이탈리아 예술이 다시 번영한 17세기 바로크 미술도 볼 수 있습니다. 당시 가톨릭 성당은 종교개혁 이후 내적 개혁으로 거듭났고, 그것이 예술로 표현된 것이 바로크입니다. 바로크 미술의 화려함은 승리한 가톨릭 성당의 자신감입니다. 우리가 보게 될 성당-작은 미술관은 겉에서 보면 평범한 성당처럼 보이지만, 일단 안에 들어가면 화려함이 극에 달합니다. 모든 건축물은 각양각색의 진귀한 돌로 이루어져 있고, 천장에는 천국이 표현되어 있습니다.

이탈리아의 작은 미술관은 미술품 컬렉터로서 역사상 유명한 가문들을 만나는 여정이기도 합니다. 우선 르네상스 예술가들의 이름과 뗄 수 없는 존재, 15~16세기 피렌체 공화국에서 가장 유력하고 영향력 있는 시민 가문이었던 메디치 가문이 있습니다. 또 16~19세기에 위세를 떨친 보르게세 가문은 베르니니, 카라바조와 같은 예술가를 후원했습니다. 알레산드로 파르네세 역시 예술 후원에 앞장섰던, 당시 미술품 컬렉터로 빼놓을 수 없는 인물입니다. 이런 위대한 컬렉터들의 팔라초 palazzo(이탈리아 르네상스 시기 귀족들의 저택)와 빌라villa(넓은 정원으로 둘러싸인 저택)를 방문하는 것이 작은 미술관 여행입니다.

현대 미술은 수백 년 전 '예술가의 기술'이 필요 없는 예술입니다. 표

현주의의 폭력성과 입체파의 공간의 불일치, 추상화의 대상 없는 그림이 현대 미술입니다. 시인 W. B. 예이츠는 르네상스 미술에 대해 '영혼이 쉴 수 있는 정원'이라고 멋지게 정의한 바 있는데, 이탈리아의 작은 미술관을 돌아보면서 전적으로 공감했습니다. 현대 미술에서 찾을 수 없었던 영원한 고귀함과 고전적 조화로움을 되돌아보고 감동했습니다. 이 책을 통해 여러분도 그러한 감동을 느껴보시기 바랍니다.

항상 믿어주시는 김영주 편집장께 감사드립니다. 힘든 여정을 동행해주고, 멋진 사진으로 책의 품격을 한층 높여준 의제, 동현은 고마울 따름입니다. 누구보다도 제게 여유를 안겨주는 아내와 딸, 그리고 낭만적 기질과 삶을 주신 부모님께 사랑을 전합니다.

2015년 겨울
원형준

CONTENTS

Venezia 베네치아

Padova 파도바

Napoli 나폴리

Ravenna 라벤나

Milano 밀라노

로마

빌라 파르네시나　　보르게세 미술관　　도리아 팜필리 미술관　　로마 국립박물관　　산 루이지 데이 프란체시 성

ma

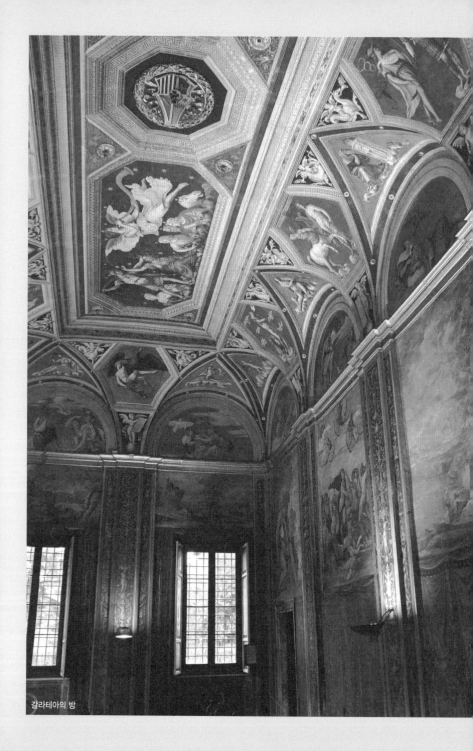

갈라테아의 방

르네상스 예술의 집합체

빌라 파르네시나

Villa Farnesina

주소

Via della Lungara 230

-

전화

06 6802 7268

-

운영

월요일~토요일 9:00~14:00

-

휴무

일요일, 공휴일

-

요금

6유로

-

홈페이지

http://www.villafarnesina.it

·

빌라 파르네시나 미술관은 테베레 강이 보이는 트라스테베레 중심
가에 자리 잡고 있다. 전형적인 16세기 고전주의 르네상스 양식의 빌
라로, 조화로운 대칭과 우아함, 단순한 비례로 깔끔한 건축미를 보여준
다. 오래전부터 이 빌라는 건축술과 문학적인 형식이 훌륭하게 조화를
이루는 곳이자 로마 예술과 지식의 중심지였다. 파사드facade(건물의 주된
출입구가 있는 바깥쪽 정면부) 앞의 정원에는 진귀한 식물과 고대 조각상,
비밀스러운 비문이 새겨진 대리석 파편이 값진 유물처럼 널려 있었다.

정원으로 열려 있는 두 개의 로지아에는 풍부한 빛과 함께 정원에 피
어 있는 장미, 재스민, 백합의 향기가 나부끼고, 곤충과 동물이 여유롭게
가로질러 다녔다. 빌라 파르네시나는 로마의 빌라 중에서 정원과 뒤섞
인 듯한 최초의 빌라였다. 천국의 정원을 재현해낸 것 같은 풍광과 로지
아로 '열린' 건물은 안과 밖의 경계를 모호하게 하고, 자연과 건물이 조
화를 이루고 있었다. 창도 많아서 방마다 자연광이 쏟아져 들어와 바로
밖의 자연과 최대한 소통하도록 되어 있다.

알베르티Leon Battista Alberti는 이미 1510년에《로마에서 일어난 놀랍고

남쪽 정원, 아우레리아 담벼락의 19세기 분수

새로운 일에 관한 소고》에서 이 저택에 대해 언급한 바 있다. 로마에서
가장 아름다운 정원에서 예술가, 학자, 상류층 인사들은 연극과 음악을
즐기며 이야기를 나누었다. 이곳에서 벌어진 파티에 대한 이야기는 아
직도 전해지며, 파티뿐만 아니라 점성술 연구도 이뤄졌다고 한다.

2층을 장식하는 테라코타 프리즈와 파사드 표면의 벽기둥이 그대로
남아 있다. 꽃장식과 과일을 든 천사들이 건물 꼭대기를 장식하고 있다.
'자연'을 주제로 한 외벽의 프레스코는 오래전에 스러졌다. 실내 그림도
고대 로마의 대리석 부조와 비슷해 마치 고대 건물 같은 인상을 주며, 소
재도 신화를 다룬 문학에서 탄생한 것이다. 빌라는 고대의 영감들로 가
득 차 있다. 빌라에 기독교와 관련된 모티프는 단 하나도 없다. 그래서인
지 당대인들은 이 빌라를 '환희la delizia'라 불렀다.

빌라는 은행가이자 교황의 회계 담당자이며 예술 후원가로 부를
자랑하던 아고스티노 치기Agostino Chigi가 점성술을 잘 아는 건축가 발다
사레 페루치Baldassarre Peruzzi에게 짓게 한 것이다. 그는 1506~1511년에
완공하고 1519년에 인테리어를 마쳤다. 치기는 라파엘로Raffaello, 세바
스티아노 델 피옴보Sebastiano del Piombo, 조반니 안토니오 바치Giovanni Antonio
Bazzi(일명 '소도마Il Sodoma'), 페루치 등 당대 유명 예술가들을 불러와 이미
그 자체로 하나의 르네상스이자 고대의 부활인 이 작은 빌라를 프레스
코와 회화 작품으로 아름답게 꾸몄다.

1층 현관을 들어서면 정원이 내려다보이고 온통 프레스코로 장식된
'프시케 로지아'로 들어가게 된다. 위층의 '원근법의 방Sala delle Prospettive'에
는 트롱프뢰유trompe l'oeil(실물로 착각하게 만든 그림) 기법으로 그려서, 대
리석 열주 그림 사이로 16세기 로마의 전경이 내다보이는 것 같은 착시

를 일으키는 벽화로 가득하다. 나머지 세 개 주요 방의 벽화 작업도 각기 다른 작가가 맘껏 개성을 발휘해 빌라를 아름답고 장대하게 만들어 놓았다.

르네상스의 이상에 걸맞게 이 놀라운 프레스코들은 하나같이 집주인의 향락적인 생활 방식, 이교도와 고대 그리스·로마 세계에 대한 관심, 그리고 고대 로마 귀족들을 닮고자 했던 욕망이 반영되어 있다. 이런 모습은 동시대 분위기보다 훨씬 급진적인 변화였다. 조르조 바사리 Giorgio Vasari가 "인간이 지었다기보다는 스스로 태어난 듯한 빌라 파르네

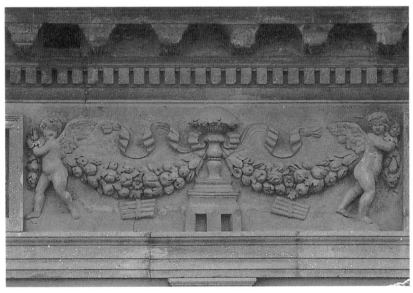

빌라 꼭대기의 프리즈 장식

시나의 아름다움"이라고 예찬할 만큼, 파르네시나가 이탈리아 르네상스와 사회에 미친 영향은 상당히 컸다.

오랜 세월을 거치면서 빌라는 한동안 황폐화되었다가 1577년 추기경 알레산드로 파르네세Alessandro Farnese(바오로 3세)의 손에 들어갔다. 파르네세는 미켈란젤로Michelangelo Buonarroti의 조언에 따라 이 빌라와 바로 건너편의 파르네세 팔라초 사이에 다리를 놓아 두 저택을 연결하려고 했다.

아름다운 오픈 로지아인 프시케 로지아에는 원래 입구가 있었다. 1518년 라파엘로와 조수들이 빛과 그림자를 이용한 환각 기법으로 그려내어 아름다운 건축이 있는 벽화를 완성했다. 라파엘로는 회화 장식 주의를 살리기 위해 건물 골격을 그림의 일부로 여겼다. 그림을 건물의 골격과 기능 체계에 대응하는 건축 요소로 본 것이다. 이것은 건물과 장식을 하나로 합한 3차원 미술품이라는 새로운 개념이었다.

벽면에는 갖가지 식물 장식이 벽화의 윤곽선과 경계를 이루고, 천장과 반달 아치형 채광창에 있는 하늘의 환영(幻影)이 방 장식에서 큰 역할을 한다. 벽화에는 '영광스러운 천상의 정원'에서 자란다는 이국적인 과일과 식물이 풍부하고 자세하게 묘사되었다. 방 전체 색깔은 차가운 느낌을 주어, 인물의 핑크 톤 피부색이 벽면에서 튀어나오는 듯하지만 다

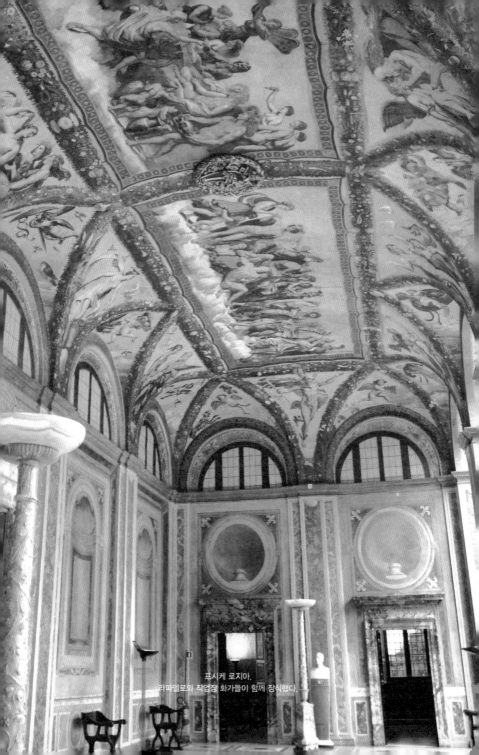

프시케 로지아.
라파엘로와 작업장 화가들이 함께 장식했다.

른 사물들과는 조화를 이룬다.

천장화는 아풀레이우스Appulleius의《황금 당나귀》중 큐피드와 프시케의 사랑 이야기다. 아나톨리아 왕의 가장 예쁜 딸 프시케를 질투한 비너스가 아들 큐피드에게 황금 화살을 쏘아 프시케가 세상에서 가장 추한 자와 사랑에 빠지도록 모의했다. 그런데 큐피드가 프시케와 사랑에 빠져버려 둘은 결혼한다. 프시케가 실수로 큐피드를 화나게 하는 일이 벌어지는데, 여러 신에게 사랑을 다시 얻는 방법에 대한 조언을 받다가 결국 비너스에게까지 도움을 청한다. 비너스는 거의 불가능한 과업들을 명령한다. 여러 도움 덕분에 프시케는 큐피드의 용서를 받는다. 제우스는 마지막 과업을 면해주고 신들의 회합을 열어 둘의 결혼을 공식적으로 인정한다. 이후 프시케는 큐피드가 준 불멸의 음료 암브로시아를 마시고 둘 사이에서 볼룹타스(쾌락의 여신)가 태어난다.

트로이의 전설적인 왕인 트로스의 아들, 양치기 소년 가니메데 이야기도 등장한다. 제우스는 술잔을 따를 새로운 사람을 찾고 있었는데 그때 가니메데가 눈에 띈다. 한눈에 반한 제우스는 독수리로 변신하여 그를 유괴한다. 가니메데는 제우스의 술잔을 따르는 사람이 되어 제우스의 사랑을 받고 나중에 별자리인 물병자리가 된다.

천장 전체는 이런 극적인 사랑과 질투, 기쁨, 구혼, 위험에 대한 이야기로 가득하다. 주된 패널화는 당연히〈신들의 회합〉,〈큐피드와 프시케의 결혼〉이다. 비너스가 큐피드와 모의하며 아래를 가리키는 장면도 보인다. 이교도적인 방식으로 자연과 사랑이라는 주제로 방을 장식했다.

1 〈신들의 회합〉 올림포스 신들에게 소개되는 프시케. 가장 왼쪽에 그녀가 있으며, 머큐리의 안내를 받고 있다. 2 페루치, 〈가니메데의 납치〉

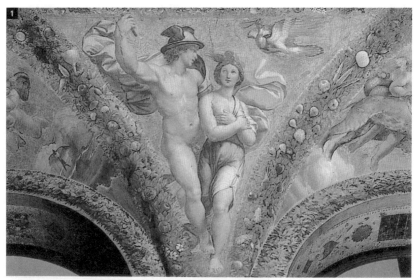

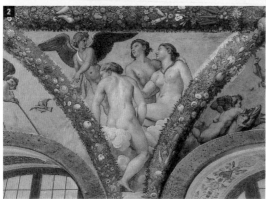

1 올림포스로 프시케를 안내하는 머큐리
2 큐피드와 삼미신

그 옆은 라파엘로가 다른 이야기들로 채웠는데, 사실적이고 3차원적인 그림의 특성과 양식을 잘 엮어냈다.

갈라테아의 방

인물들이 복잡하게 얽혀 있고 장식들도 가득한 방이다. 장식에는 금색과 파란색을 많이 사용했고, 하늘을 의미하는 파란색은 당연히 천장에 많이 적용되었다. 페루치가 도맡아 장식한 것으로, 그림에서 보이는 2차원적인 특징은 중세에서 르네상스기로 넘어가는 과도기적인 모습이다.

천장에는 10개의 스팬드렐spandrel(천장, 기둥과 맞닿는 부분의 삼각형 면)로 구획된 14개의 면과 2개의 중심 패널에 별자리가 의인화되어 표현되었다. 양-황소, 천칭-전갈자리가 각각 한 쌍씩 있고, 7개의 행성이 스팬드렐 속에 자리를 잡았다. 구획된 14개의 면에는 거문고자리(리라), 활자리, 돌고래자리, 새자리, 백조자리, 페가수스자리, 삼각형자리, 북쪽왕관자리, 컵자리, 히드라자리, 개자리, 배자리, 마차자리 등 다른 별자리가 있다. 천장 왼쪽부터 메두사의 목을 딴 페르세우스와 처녀자리가, 반대편에는 북두칠성 등이 있다. 이런 천장화의 의미는 아고스티노 치기의 탄생을 암시하는 것이다. 7개 행성의 행렬은 1466년 11월 29일 혹은 30일의 오전 9시 20분에서 11시 사이를 가리킨다. 스팬드렐에 겹쳐 있는 달과 처녀자리 뒤 달의 움직임도 이 날짜와 관련된다.

갈라테아의 방

페루치가 그린 황소자리와 님프 칼리스토

〈갈라테아의 승리〉

라파엘로의 1512년 작 〈갈라테아의 승리Trionfo di Galatca〉는 르네상스 시대의 그림답게 사실적이고 세밀하게 인간을 잘 표현했다. 그런데 벽면의 다른 그림들은 완성되지 않아 〈갈라테아의 승리〉와 따로 노는 느낌이다.

로마의 시인 오비디우스의《변신 이야기》에 두 번 등장하는 갈라테아의 사랑 이야기는 매혹적이지만 애매모호하다. 왜냐하면 '사랑'을 소

재로 할 뿐 두 이야기가 아예 다르기 때문이다. 아마도 동명이인일 것이다. 첫 번째 이야기에서는 왕이자 조각가인 피그말리온이 상아로 조각상 갈라테아를 만들어놓고 사랑에 빠진다. 그 애절한 사랑에 감동한 아프로디테 여신이 조각상 갈라테아를 인간으로 변신시켜주어 행복하게 산다는 내용이다.

다른 이야기에서는 바다 요정 네레우스와 도리스의 딸 갈라테아가 시칠리아 남부 해안에서 뛰놀다가 목동 아키스의 플루트 소리에 반해 사랑에 빠진다. 그런데 갈라테아를 짝사랑하는 포세이돈의 아들 키클롭스(외눈박이 거인) 폴리페모스가 질투를 한다.

갈라테아여, 그대가 보내는 비웃음은 유피테르의 벼락보다 내게는 무서운 것이다. 그대가 조롱하더라도 그 조롱이 그대의 천성에서 비롯된 것이라면 견디지 못할 것이 무엇이랴. 그러나 아름다운 갈라테아여, 외눈박이인 키클롭스 족속인 나의 사랑을 받는 그대가 무엇이 부족하여 아키스 같은 자를 사랑하는지 도대체 알다가도 모르겠구나. 내 품보다 아키스의 품을 좋아하는 까닭을 모르겠구나. 갈라테아여.

_오비디우스, 《변신 이야기》 중

그러다가 어느 날 폴리페모스가 던진 바위에 맞아 아키스가 죽는다. 갈라테아는 슬퍼하며 아키스의 피를 강으로 만든다.

그림의 묘사는 피렌체의 인문주의자 폴리치아노Angelo Poliziano의 시에

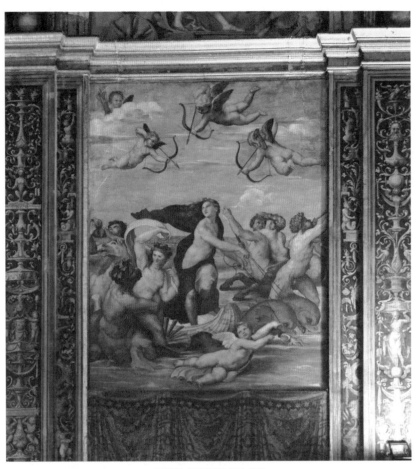

라파엘로, 〈갈라테아의 승리〉, 1512

서 영감을 얻은 것이다. 화면 중심에는 파란색 바다와 구름을 배경으로 갈라테아('우유처럼 하얀'이란 뜻. 그림에서 그녀는 우유처럼 희다)가 있다. 몸을 오른쪽으로 틀고 있는 그녀의 붉은 옷은 머리 위로 부는 바람에 한껏 부풀어 있다. 아기 천사들이 활을 들고 그녀의 머리 위를 돌고, 바로 옆의 해신 트리톤은 뿔피리를 불고 있다. 다른 트리톤은 바다 요정을 희롱하고 있는데, 이는 강한 감각적 정념을 의미한다. 조개껍데기 전차를 끄는 돌고래는 속도와 민활한 지성의 상징이다.

갈라테아를 중심으로 상하 좌우가 모두 대칭을 이루는 안정적인 구도는 라파엘로 작품의 특징이다. 이 그림을 그린 시기는 미켈란젤로가 시스티나 예배당의 천장화를 끝낸 무렵이라서, 라파엘로는 완성되기 전의 시스티나 천장화를 보았다. 조소적인 인물의 묘사와 근육이 도드라지는 해신들의 누드 모습에서 미켈란젤로의 영향을 볼 수 있으며, 밝은 색상과 장식, 형태는 폼페이 등에서 보이는 고대 로마 회화에서 영감을 얻었을 것이다.

그림에 대해서는 여러 가지 해석이 있다. 갈라테아가 두 마리의 돌고래가 이끄는 조개 마차를 타고 폴리페모스를 피해 달아나는 장면이라는 이야기도 있고, 갈라테아가 신의 뜻에 순종하거나 신격화된 상태라는 이야기도 있으며, 물리적 세계를 단숨에 초월한 바다 님프 네레이드의 모습이라고도 한다. 그래도 제일 맘에 드는 것은 폴리페모스의 질투에 개의치 않는 '두려움 없는 사랑의 승리'라는 해석이다.

이 그림은 라파엘로가 인문주의적 예술관을 당대의 신플라톤주의

에 접목시키고자 한 것이다. 라파엘로는 아름다운 여인을 그리기 위해 '갈라테아'를 택했고, 또 완벽한 이상미를 표현하기 위해 여러 여인들의 가장 아름다운 부분만을 합쳤다고 밝힌 바 있다. 인문주의에 따르면 불완전한 자연이 그대로 예술의 모델이 된다. 그러나 신플라톤주의적인 관점에서는 아름다운 부분을 골라 합칠 수 있다는 것이다. 시인 피에트로 벰보Pietro Bembo는 자연이, 자신의 아름다움 그 이상을 그려내는 라파엘로에게 두려움을 느낄 것이라고 말했다.

이 패널화 바로 왼쪽에 세바스티아노 델 피옴보가 그린 폴리페모스가 있다. 나란히 있는데도 화파에 따라 두 그림은 확연히 차이가 난다. 나머지 벽화들은 17세기에 추가된 풍경화이다.

방은 천상, 지상, 바다, 점성술이 있는 천장, 열린 로지아, 갈라테아 이야기로 매우 매력적이다. 갈라테아는 이곳뿐 아니라 빌라 곳곳에 되풀이되어 등장한다. 갈라테아가 사랑과 욕망에 대한 이야기라고 볼 때, 아고스티노 치기의 어떤 사랑, 어쩌면 그가 생전에 갈망했지만 이루지 못한 사랑을 표현한 것은 아닐까.

원근법의 방

방 중앙에서 보면 완벽한 원근법을 감상할 수 있다. 벽화 속에서는 기둥들이 거리에 따라 멀어지고 있다. 줄무늬가 있는 어두운 대리석 기둥은 '환각의 빌라'가 있는 전원의 전경이 되고 있다. 일반적으로 빌라

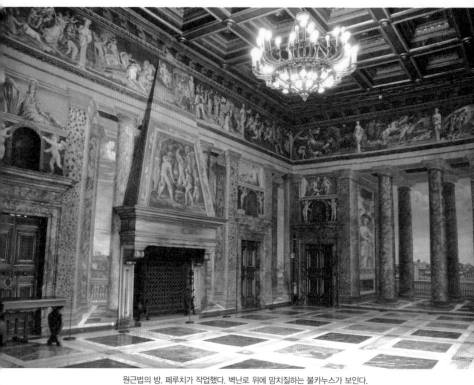

원근법의 방. 페루치가 작업했다. 벽난로 위에 망치질하는 불카누스가 보인다.

는 전원에 있기 때문에 이런 시점은 전통적인 빌라 장면과 연관된다.

문이나 덧창, 신화 장면이 있는 장식 띠frieze에 각종 신들의 모습이 담겨 있다. 또 북면 벽난로 위, 적절한 위치에 불카누스(헤파이스토스) 신이 있다. 깊게 파인 사각 타일 천장은 방 전체에 깊이감을 더해준다. 성공적으로 공간의 환각을 창조해낸 덕분에 관객들은 벽화를 응시하며 그속의 자연과 상호작용할 수 있다. 이 역시 발다사레 페루치가 1919년에 작업했다.

소도마의 방

아고스티노의 결혼을 알렉산드로스 대왕과 록사네에 비유한 〈알렉산드로스 대왕과 록사네의 혼인Nozze di Alessandro e Rossane〉이 있는 침실이다. 이교도적 신화 이야기로 가득한 천장도 인상적이다.

벽화 속의 록사네는 몸을 틀어 알렉산드로스가 뻗은 손을 바라본다. 아기 천사는 록사네의 팔다리를 끌어당긴다. 이 작품의 인물들은 마치 미켈란젤로의 조각 같은 느낌이 들 정도로 데생이 강조된 장식화이다. 고대의 관능성은 엄격하게 구성된 장식으로 유쾌하면서 웅장하게 표현되었다. '소도마'라 불렸던 조반니 안토니오 바치가 1519년에 작업했다.

바로 옆의 그림은 전쟁터나 결혼식에 가는 사람들의 모습이다. 그림속의 계단은 관객을 그림 속으로 끌어들이는 듯하다. '사랑, 드라마'라는 주제는 이 방에서도 되풀이된다. 결혼 장면은 아고스티노의 세 번째

결혼식인 프란체스카 안드레아자와의 결혼식으로, 실제 결혼식은 레오 10세 주관으로 치기 빌라에서 했다. 그래서 결혼과 사랑의 주제는 그들의 결합 장소인 침실에 적절하다.

파티, 공연, 향락의
공간이었던 빌라

아고스티노 치기는 파티, 결혼식, 공연 등 여흥에 이 빌라를 이용했다. 그는 자신의 부를 과시하기 위해 막대한 돈과 시간을 빌라 건설에 퍼부었고, 심지어 음식을 은 접시에 서빙하고 식사를 마치면 하인들이 창밖 테베레 강에 접시를 던져버렸다. 물론 강물 속에 그물망을 쳐놓았다가 다시 건져왔다.

빌라는 극장 기능도 고려해서 설계되었는데, 페루치는 비트루비우스Marcus Vitruvius Pollio의 로마 극장을 지을 때 지켜야 하는 산술적 비례를 철저히 따랐다. 예컨대 아래층엔 주춧돌이 있고, 엔타블러처entablature(로마 건축에서 기둥으로 떠받치는 부분의 총칭)는 각각 기둥의 3분의 1과 5분의 1 높이이며, 위층의 주춧돌은 높이의 절반이고, 기둥은 아래층 높이의 4분의 3이어야 한다는 식이다.

특히 프시케 로지아는 1500년대 초반 극장으로 분위기가 맞았다. U자 모양에 열린 공간이라는 점에서 공연 장소를 감싸는 구조인 데다, 당시에는 무대가 있었고, 배우는 열린 문으로 드나들 수 있었다. 극장의 기능에 알맞게 프시케 로지아의 프레스코는 천장에 집중되어 있다. 대신

벽면의 프레스코는 건축이나 문양 디자인으로 한정해서 공연 중 세팅을
바꾸더라도 분위기에 쉽게 어울리도록 되어 있다.

2층 원근법의 방도 환각적인 대기 원근법과 희비극의 가면을 들고
있는 뮤즈들의 그림 덕분에 극장이라는 느낌을 강하게 준다.

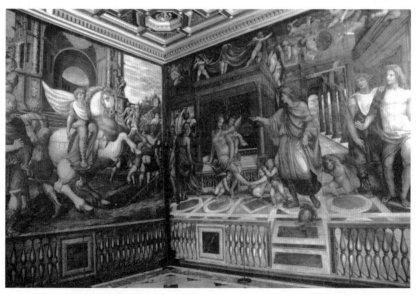

소도마, 〈알렉산드로스 대왕과 록사네의 혼인〉, 1519

보르게세 미술관 전시실 전경

바로크 미술의 진수를 만나다
보르게세 미술관
Galleria Borghese

주소
Piazzale del Museo Borghese 5

-

전화
06 328 10

-

운영
화요일~일요일 8:30~19:30

-

휴무
월요일, 1월 1일, 12월 25일

-

요금
11유로(예약 필수)

-

가는 방법
메트로 A선 Flaminio 역에서 도보 3분

-

홈페이지
http://www.galleriaborghese.it/default-en.htm
http://www.romeguide.it/borghese/index.htm

●

보르게세 미술관은 보르게세 공원Villa Borghese(정식 명칭은 빌라 움베르
토 프리모Villa Umberto I) 안에 위치하고 있다. 울창한 소나무 숲이 넓게 펼쳐
져 있는 공원 안에는 보르게세 가문이 만든 미술관과 박물관, 승마학교
와 동물원, 호수와 여름 별장 등이 있다. 여름날에는 보르게세 공원의 정
원에서 각종 음악회도 열린다. 매력 넘치는 미술관이지만 미술 관람만
을 위해 매혹적인 공원의 풍광을 지나치기는 아쉽다. 공원의 낭만적인
풍경은 특히 해 질 무렵 로마의 아름다움을 배가시켜준다. 비밀스러운
정원과 호수는 무더운 여름 한나절을 보내기에 최고다.

신고전주의의 대표작이 된
〈기대고 누운 비너스〉

미술관에 들어서면 아름다운 여인의 누드 상이 있다. 그리스 신화
에는 파리스가 올림포스의 세 여신 중 가장 아름다운 여신으로 비너스
(아프로디테)를 꼽아 사과를 주는 장면이 있는데, 바로 그 비너스상이다.
그녀가 왼손에 사과를 쥔 채 오른손에 머리를 기대고 긴 의자에 옆으로

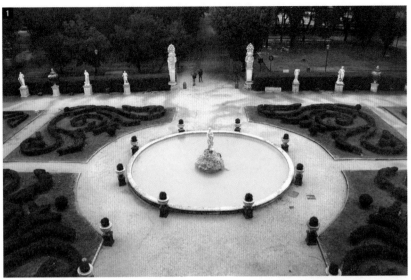

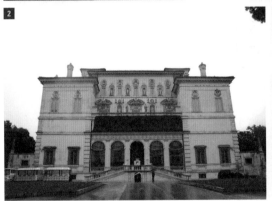

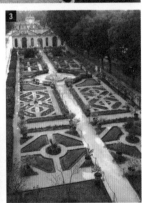

1,3 보르게세 공원 전경
2 보르게세 미술관 파사드

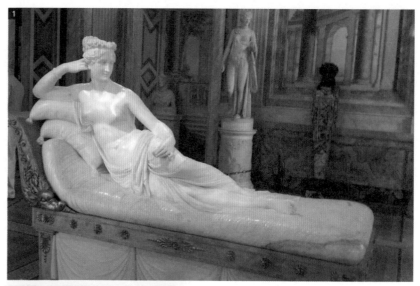

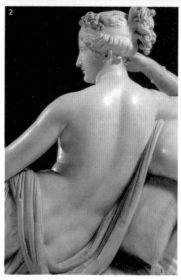

1 카노바, 〈기대고 누운 비너스〉, 1805~1808
2 〈기대고 누운 비너스〉 뒷모습

비스듬히 누워 있다. 그녀가 누운 침상은 고대 그리스 시대의 문양으로 장식되어 있지만 고대의 것은 아니고, 그런 분위기를 낸 19세기에 유행한 '신고전주의' 양식이다. 흥미로운 사실은 과거에는 이 비너스 조각상에 회전 장치가 있었다는 것이다. 그때는 아른거리는 촛불에 반사된 밀랍을 바른 조각의 부드러운 대리석 표면이 은은하게 빛을 발해 더 아름다웠을 것이다.

'회전 조각'은 신고전주의 시대의 이탈리아 조각가, 안토니오 카노바Antonio Canova의 장기였다. 그의 〈기대고 누운 비너스Venere Vincitrice〉의 실제 모델은 나폴레옹의 여동생 파올리나 보나파르트Paolina Bonaparte이다. 그녀는 1803년에 카밀로 보르게세Camillo Borghese와 결혼하면서 이탈리아 유력 귀족 가문의 일원이 되었다. 조각상은 그녀를 진정으로 사랑했던 남편이 주문했다. 나폴레옹이 실각한 뒤에도 카노바는 무사했지만, 파올리나는 1815년 남편과 강제로 이혼당했다. 이후 카밀로 보르게세는 거의 모든 고대 조각품을 프랑스에 넘겼지만, 자신의 아내였던 파올리나를 모델로 한 이 조각상만은 남겨두었다.

당대에 귀족 여인이 반누드로 모델이 되는 것은 워낙 파격적인 일이라 곧 스캔들이 되었다. 어떻게 옷을 거의 걸치지 않은 채 그런 포즈를 취했느냐는 질문에 파올리나는 "아, 작업실이 너무 더웠어요"라고만 답했다. 작품이 완성되고 몇 년 뒤 파올리나와 카밀로가 이혼한 후에도 그녀는 조각상이 남편만을 위한 것이었으며, 그래서 대중에게 공개되는 것을 바라지 않는다고 했다. 심지어 조각가 카노바조차 한밤중에 촛

불 한 자루만 밝힌 채 어두운 공간에서 작업해야 했다고 전해진다. 어쨌거나 스캔들 덕분인지 조각상은 곧 유명해져서 신고전주의 양식의 대명사가 되었다.

보르게세 가문은 시에나 출신으로 그중 한 파가 로마에 정착했다. 그들은 고위 성직자를 여러 명 배출한 명문가였는데, 그중에는 교황 파울루스 5세(카밀로 보르게세)도 있다. 파울루스 5세가 아끼던 조카이자 추기경인 시피오네 보르게세Scipione Borghese가 지금의 보르게세 미술관을 일궈냈다.

시피오네는 삼촌이 교황에 즉위한 1605년 건축가 플라미노 폰초와 조반니 바산치오를 불러, 로마의 부유한 가문이면 으레 소유하고 있던 언덕에 넓은 정원이 딸린 빌라를 지었다. 포도밭이 산책길과 분수, 우아한 나무, 정자까지 갖춘 전원적이고 낭만적인 공간으로 변했고, 로마에서 두 번째로 큰 공원과 미술관이 되었다(원래 카지노로 지은 건물이 지금 미술관으로 이용된다). 그 건물은 고대 로마의 거대 빌라를 재창조하려고 한 당대 최초의 시도였다.

오늘날 건물의 인테리어는 안토니오 아스푸르치의 작품으로, 사실상 17세기와 18세기풍의 인테리어를 뒤섞어놓은 것이다. 말하자면 200년 인테리어 장식사에서 멋있는 것은 모두 모은 호화로움의 극치라고

할 수 있다. 공간은 장식무늬grotteschi, 화려한 천장화, 고대풍의 부조 조각, 대리석, 모자이크, 가구들로 가득하다. 말할 것도 없이 바로크와 신고전주의풍의 작품이 빼곡히 채워진 공간 자체가 보석함이다.

시피오네 보르게세 추기경만큼 정열적으로 즐겁게 바로크 미술을 만들어내고 수집한 사람은 이탈리아에 없었을 것이다. 그는 교황이 아끼던 조카이자 추기경이었지만, 그런 지위와 권력을 예술을 이해하고 수집하는 데 집중시켰다. 미술관의 소장품 대부분은 시피오네가 수단과 방법을 가리지 않고 수집한 것이었다. 당시 고위 성직자들은 단순한 종교인이 아니었다. 사회·문화적으로 최고 귀족이었던 그들은 어마어마한 부를 누렸고, 화려한 삶을 서로 경쟁하듯 영위하며 마음껏 권력을 행사했다. 그러니 마음만 먹으면 못할 일이 없었다.

컬렉션에는 1607년 교황으로부터 기증받은 작품이 있고, 화가 주세페 체자리로부터 빼앗은 작품도 있다. 라파엘로의 〈십자가에서 내림 Deposizione di Cristo〉은 페루자에 있는 발리오니Baglioni 가문의 예배당에서 밤에 '은밀히 옮겨 온' 것이다.

1632년에 잔 로렌초 베르니니Gian Lorenzo Bernini는 마치 시피오네의 영혼이 담긴 듯한 〈시피오네 보르게세 추기경의 흉상〉을 조각했다. 그는 이 흉상을 제작하기 위해 모델을 계속 서서 움직이며 자연스럽게 말하도록 했다. 베르니니는 그럴수록 그 사람의 개성을 더 잘 포착할 수 있다고 믿었다. 그래서인지 통통한 얼굴에 뚱뚱한 체구, 탐욕적이고 쾌활하며 단호하고 빈틈없는 추기경의 영혼이 엿보인다.

보르게세 미술관은 베르니니와 카노바의 조각은 물론 귀한 고대 조각품도 많이 소장하고 있다. 특히 바로크 작품이 많은데, 16세기 후반에 등장해 주로 17세기에 뿌리를 둔 바로크 미술은 교황청을 중심으로 가톨릭 성당의 뼈를 깎는 반종교개혁 이후 로마에서 시작되었다. 승리한 가톨릭 성당의 자신감이 바로 바로크 미술로 화려하게 표현된 것이다.

그런 분위기의 화려한 로마를 드러내기에 가장 좋은 방법은 팔라초, 성당, 분수, 조각상을 짓고 만드는 것이었다. 그래서 당대에 조각과 건축 작업을 많이 했던 잔 로렌초 베르니니가 로마 예술에 지대한 영향을 주었다. 17세에 처음 교황으로부터 주문을 받을 정도로 천재적이었던 베

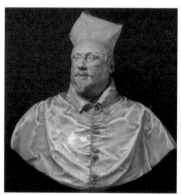
베르니니, 〈시피오네 보르게세 추기경의 흉상〉, 1632

〈시피오네 보르게세 추기경의 흉상〉 세부

르니니를 눈여겨본 시피오네는 그의 첫 후원자가 되었다. 베르니니는 초기에는 고전기 조각을 모델로 작업하다가, 나중에는 바로크의 동적 유려함과 강렬함이 돋보이는 작품을 제작했다. 추기경을 위해 만든 작품들은 바로크 미술의 시대정신처럼 되었다.

실제로 그는 조각이라는 장르에 혁명을 일으켰다. 베르니니의 조각처럼 관람자가 작품 주변을 돌며 다양한 각도에서 다양한 이미지를 보는 방식은 1620년대에 모든 관습을 깨는 것이었다. 또한 그의 조각은 과거의 조각상들보다 훨씬 활동적이고 감정이 풍부하며 강렬했다. 물론 세월이 지나면서, 보는 각도에 따라 다양한 모습을 보여주는 조각은 흔한 것이 되었다.

형상이 아닌 사건을 묘사한 조각,
〈플루토와 페르세포네〉

베르니니가 시피오네를 위해 초기에 제작한 것이 〈플루토와 페르세포네Ratto di Proserpina〉이다. 제우스와 세레스의 딸인 님프 페르세포네가 저승 세계의 왕인 플루토에게 납치되는 그리스 신화를 묘사한 것으로, 들판에서 꽃을 꺾는 페르세포네를 보는 순간 사랑에 빠진 플루토가 그녀를 저승 세계로 납치해 가는 극적인 순간을 담고 있다.

베르니니 이전까지는 신화를 조각으로 회화만큼 표현해내기 어렵다고 인식되었다. 그런데 베르니니는 조각에서 중요한 것이 '생동감과 격한 감정의 표현'이라 믿고 그것이 담긴 신화를 대리석에 담아냈다.

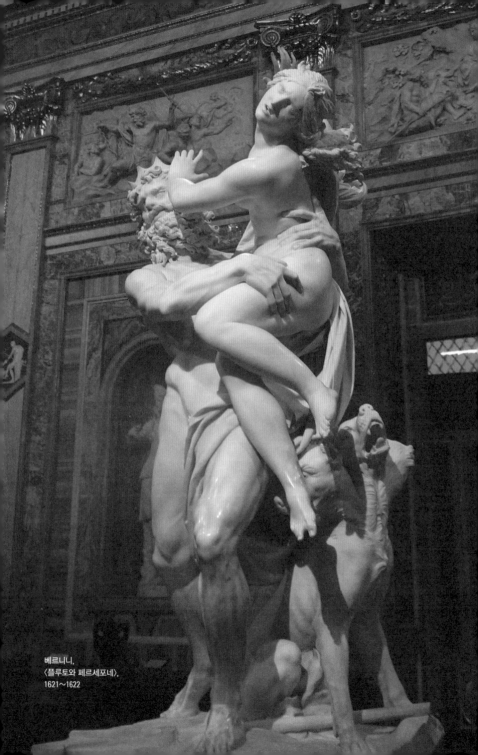

베르니니,
〈플루토와 페르세포네〉,
1621~1622

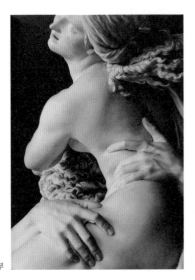

〈플루토와 페르세포네〉 세부

　원초적이고 광폭한 힘에 대한 저항을 이처럼 강렬하게 표현한 작품
은 이전까지 없었다. 플루토의 긴장된 등 근육, 뭉친 무릎과 종아리 근
육은 자연스럽고 강한 힘이 느껴진다. 눈은 번들거리고 수염과 머리는
곱슬거리며 조금 벌어진 입 사이로 치아가 보인다. 야수 같은 그의 손아
귀에 잡힌 페르세포네의 허벅지와 허리는 마치 대리석이 아닌 것처럼
살이 움푹 들어갔다. 빠져나가기 위해 그녀가 플루토를 밀치는 바람에
그의 왼쪽 눈꼬리가 추켜 올라갔고, 굽힌 그녀의 팔 사이로 가슴이 살짝
보인다. 그녀의 급박한 심정이 순결하고도 공포에 질린 표정, 도움을 외
치는 벌어진 입, 흘러내리는 눈물과 흩날리는 머리카락, 허공에서 요동

치는 팔다리의 움직임에서 절절히 전해진다. 베르니니는 대리석을 진짜 육신과 감정을 지닌 존재로 만들어놓았다. 그녀의 울부짖음은 머리가 셋 달린 저승 세계의 입구를 지키는 개, 케르베로스의 짖는 소리에 무참히 파묻혀버렸을 것이다. 그들은 이미 저승 세계에 도달한 것이다.

이처럼 관람객은 조각가의 의도대로 흥미롭고 극적인 에피소드에 맞닥뜨린다. 르네상스 시대의 조각이 정적이고 완성도가 높고 세련된 것이라면, 이후의 매너리즘 조각의 형상은 왜곡되고 부자연스러운 것이었다. 그런데 베르니니는 이탈리아 최초로 완전히 다른 조각, 즉 형상이 서로 유기적으로 작용하는 역동적인 조각을 만들었다. 그는 가만히 있는 '형상'이 아닌, 전후 상황을 보여주는 '사건'을 묘사했다. 동시대에 활동했던 카라바조Michelangelo Merisi da Caravaggio를 비롯한 바로크 예술가들은 이런 방식으로 격정적인 주제를 즐겨 묘사했다.

신화는 모든 사람이 죽음을 거부하지만 누구에게나 죽음은 갑자기 닥칠 수 있으며 피할 수 없다는 것을 보여준다. 그런데 죽음 이야기 이외에 다른 의미도 있다. 신의 중재로 페르세포네는 1년 중 반은 지상에 올라올 수 있게 된다. 그녀가 저승 세계에서 플루토와 있어야 하는 절반은 죽음(가을, 겨울)의 시간이지만, 지상에 오는 절반은 모든 생명(봄, 여름)의 부활을 가져다준다. 플루토는 원하는 여인을 정복했다고 믿지만 실은 계절의 규칙적인 흐름을 부여한 것이다.

생생한 움직임과 감정을 담아낸
〈아폴로와 다프네〉

〈아폴로와 다프네Apollo e Dafne〉는 원래 관람객이 문을 들어서면 아폴로의 뒷모습이 보이도록 배치되었다. 궁금한 관람객은 옆으로, 앞으로 이동하면서 눈앞에서 벌어지는 드라마가 무엇인지 서서히 알게 된다. 베르니니가 이 조각상의 이야기를 이끌어나간 방법은 '움직임'과 '감정' 이었다.

베르니니는 오비디우스의《변신 이야기》1549절에서 이 작품의 영감을 얻었다.

머리카락은 녹색 잎사귀로, 팔은 나뭇가지로 변하고 있었다. 나무에 걸리듯, 그녀의 발은 잽싸게 완만한 뿌리 속으로 빨려들어갔다.

아폴로는 큐피드가 쏜 사랑의 황금촉 화살에 맞고, 님프인 다프네는 한번 맞으면 자기를 사랑하는 사람을 미워하고 두려워하게 되는 납촉 화살에 맞았다. 아폴로를 피해 도망치던 다프네는 강의 신인 아버지에게 자신을 월계수로 만들어달라고 간청한다.

아폴로가 다프네를 잡는 순간, 그녀는 월계수로 변하기 시작했다(다프네는 그리스어로 '월계수'라는 뜻이다). 그녀의 손끝은 가지와 이파리로, 발은 뿌리로, 몸은 나무통으로 변하고 있다. 아폴로와 다프네는 진정으로 변하는 감정을 지닌 살아 있는 사람처럼 보인다. 살포시 열려 있는

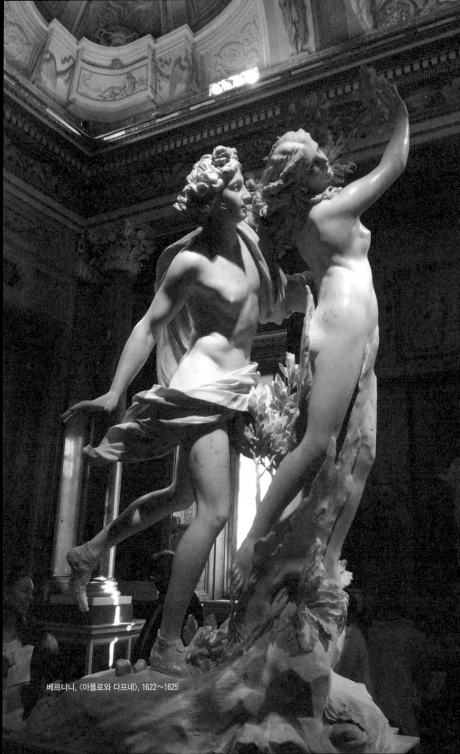

베르니니, 〈아폴로와 다프네〉, 1622~1625

다프네의 입은 구원을 요청하는 것이겠지만, 그녀는 이미 나무로 변하고 있기 때문에 단말마의 공허한 외침일 것이다. 아폴로의 표정은 평온하지만, 자신이 원하는 것을 얻을 수 없게 되었다는 안타까움이 떠올라 있다.

조각상은 사실 매우 감각적이다. 두 인물이 완전히 결합된 것도, 분리된 것도 아니기 때문이다. 어디까지가 아폴로이고 어디서부터가 다프네인지 구분하기 어렵다. 아폴로의 사타구니로 솟아오르는 월계수 가지는 아폴로의 충만한 성적 에너지와 만난다. 아폴로가 왼손으로 움켜잡은 다프네의 허리는 그녀의 사타구니와 허리를 덮는 나무껍질로 바뀌는 중이다.

〈플루토와 페르세포네〉에서 봤던 강렬한 동작과 움직임은 한층 더해져, 아폴로의 양팔과 양다리는 반대로 뻗어 움직이고 있다. 이처럼 사방으로 사지가 뻗은 대리석 조각도 당시엔 혁신적인 것이었다. 조각이 더 이상 땅을 굳게 디디고 서 있는 것이 아니라 마치 공간을 날듯 움직이며, 손과 몸통이 나무줄기와 잎으로 변하는 모습이 생생하다. 〈아폴로와 다프네〉에서는 베르니니 조각의 특징이자 천재적인 면이라고 할 수 있는 우아함, 움직임, 생동감이 느껴진다.

아폴로의 자세와 특징은 고전기의 〈아폴로 벨베데레〉에서 차용한 것이다. 바로크 미술은 고대 세계에 지속적으로 관심이 있었지만 르네상스와는 다르다. 예컨대 옷 주름이 그렇다. 르네상스기의 조각처럼 고전기의 것과 비슷해 보이는 옷 주름이 베르니니의 조각에서는 한층 유

연하고 자연스럽게 나풀거린다.

반종교개혁이 이 시기의 바로크 미술에 미친 영향도 있다. 르네상스 시대의 작가들은 누드를 고대인들처럼 있는 그대로 표현했으나, 바로크 시대 예술가들은 조심스러워했다. 베르니니는 고대 시대의 옷으로 남녀의 성기를 가렸다. 그럼에도 노출된 다프네의 가슴은 당시 논란거리가 되었다.

조각상의 기단에는 '무상한 아름다움만을 탐닉하는 사랑은 쓰디쓴 열매를 맛보고 결국에는 아무것도 손에 쥐지 못하리라'라는 경구가 있다. 아마도 이를 핑계로 관능적인 이교도 신화의 조각상을 추기경의 빌라에 세웠을 것이다. 기독교의 관점에서는 다프네를 성적 매력을 발산하는 여인이 아니라, 끝까지 정조를 지킨 정숙한 여인의 표상으로 해석하기도 했다.

그런데 과연 그것이 모든 이야기의 전모일까? 자신이 원하는 방식은 아니었지만, 아폴로는 월계수로 변한 다프네를 화관으로 만들어 자신의 상징으로 삼아 항상 쓰고 다녔다. 그렇게 아폴로는 사랑하는 다프네를 소유할 수 있었고, 그의 머리에 둘러진 다프네도 자신이 수용할 수 있는 플라토닉한 사랑을 이룰 수 있었던 것 아닐까.

예술 공간과 실제 공간의 결합,
베르니니의 〈다비드〉

베르니니의 〈다비드David〉는 어떤 면에선 확실히 최초의 바로크 조각

이다. 〈다비드〉에서는 우아하고 부드럽고 유려한, 지금까지 보기 어려웠던 새롭고 자연스러운 모습이 드러난다.

다비드는 발을 넓게 벌리고 서서 돌을 멀리 던지기 위해 몸을 최대한 틀어 감았다. 굳은 믿음으로 승리를 확신하는 그에겐 갑옷도 필요 없어서 이미 바닥에 팽개쳤다. 그는 자신의 공간 밖 어딘가 골리앗이 서 있을 곳에 집중하고 있다. 관람객이 서 있는 공간 어디쯤이 될 것이다. 이렇게 예술 공간과 실제 공간이 결합되는 것이 바로크 미술이다.

다비드가 돌팔매질하기 직전의 응축된 힘과 움직임이 생생하다. 세심하게 표현한 밧줄과 새총 줄의 묘사는 뛰어나다. 온몸이 팽팽하게 긴장되고, 잔뜩 힘을 준 팔에는 핏줄이 피부 위로 돋아 있다. 발을 중심축으로 해서 왼발 뒤꿈치를 들어 회전력을 이용해 돌을 날리려는 순간이다. 그러면서도 적을 향해 극도로 집중하고 있다. 앙다문 입에 찌푸린 눈썹, 마구 흐트러진 머리카락. 그야말로 정신과 육체의 완벽한 조화다.

베르니니의 〈다비드〉가 싸움 직전에 모아둔 힘을 쏟아내려는 순간이라면, 도나텔로Donatello의 〈다비드〉는 이미 거인 골리앗을 무찌른 어린 소년의 모습이다. 모든 상황은 이미 끝났고, 더 이상의 움직임도 없을 듯, 고요함과 안정된 느낌만이 있다. 미켈란젤로의 〈다비드〉에도 고요한 정적만이 있다. 다비드가 골리앗을 공격하기 전에 생각에 잠겨 힘을 모으고 있는 것이다.

그런데 베르니니의 〈다비드〉에서는 르네상스 시대의 고요함이 사라졌다. 공격의 순간, 극도의 격정적인 감정이 극적으로 표현되었다. 다비

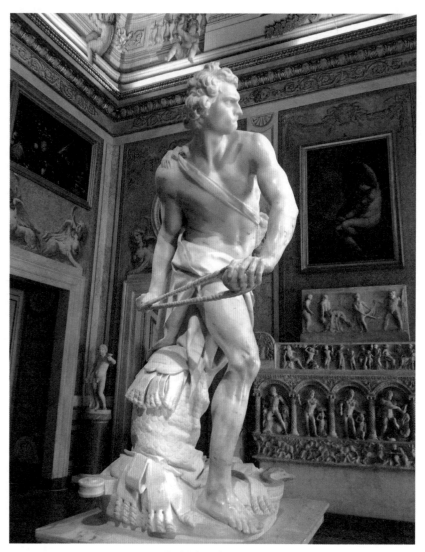

베르니니, 〈다비드〉, 1623~1624

드는 관람객의 공간까지 넘어와 자신의 주변과 상호작용한다. 그는 더이상 조각이 아니라 살아 있는 존재다.

바로크 미술의 문을 연
카라바조

시피오네 보르게세 추기경이 좋아한 또 다른 작가는 카라바조였다. 그는 르네상스와 매너리즘을 넘어 17세기 바로크 시대를 연 거장이었다. 그는 르네상스적 종교화에 바로크적 풍속화를 도입하는 한편, 바로크 미술의 핵심 기법인 '키아로스쿠로chiaroscuro(명암대조법)'를 극적으로 구사해냈다. 섹시한 성모, 거지처럼 보이는 성자 등 사실주의적인 그의 그림은 곧잘 스캔들에 올랐지만, 스물일곱 살의 카라바조는 이미 로마에서 가장 잘나가는 화가였다. 그도 베르니니처럼 천재적인 화가였지만 성격은 어둡고 변덕스러웠다.

수집한 열두 점의 카라바조 작품 중에서 시피오네가 특히 아낀 것은 〈병든 바쿠스Bacchino malato〉와 〈과일바구니를 든 소년〉이었다. 두 작품은 원래 오랜 지인의 것이었는데, 그가 경제적으로 어려움에 처하자 도와주기는커녕 그의 거의 모든 작품을 뺏어왔다. 시피오네는 그런 식으로 컬렉션을 모았던 것이다.

카라바조의 〈병든 바쿠스〉는 표현 방식과 그림의 의미가 혁명적이었다. 술과 춤, 노래, 환락의 신인 바쿠스는 항상 젊은이로 묘사되는 것이 전통이었다. 그런데 카라바조는 그런 전통을 완전히 배반했다. 병자

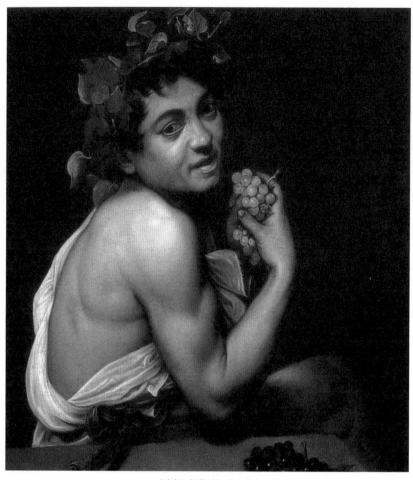

카라바조, 〈병든 바쿠스〉, 1593경

처럼 창백한 피부에 잿빛 입술의 바쿠스가 지저분한 추파를 던진다. 과장된 포도 잎 화관이 바쿠스를 왜소하게 만든다. 영락없이 축제가 끝난 다음 날 아침 취객의 모습이다.

이런 방식으로 카라바조는 미술에서 혁명을 의도했다. 그는 예술을 통해 인간을 젊음과 아름다움, 기쁨과 불멸의 신으로 만들기보다는 그저 소멸하는 존재로 표현했다. 때가 낀 손톱으로 쥐고 있는 포도송이는 이미 썩어 있다. 르네상스 예술가들에게 예술의 의미가 '현실을 이상화' 하는 데 있었다면, 카라바조에게는 '이상을 현실화'하는 것이었다.

〈성 제롬〉은 추기경이 직접 주문한 유일한 작품이다. 카라바조의 후기 작품으로는 〈세례 요한〉과 〈골리앗의 머리를 들고 있는 다비드Davide con la testa di Golia〉가 있다. 이 작품들은 1605년 결투에서 라누치오 토마소니를 살해한 후 도망자가 된 카라바조가 선처를 호소하며 교황에게 보낸 것이다. 처참한 골리앗의 머리는 속죄하는 카라바조의 자화상이다.

〈골리앗의 머리를 들고 있는 다비드〉에서 카라바조의 다비드는 당시 로마 골목을 얼쩡거리는 떠돌이 소년의 모습이다. 승리에 도취한 목동 다비드의 몸은 강한 빛으로 인해 빛과 어둠으로 나뉘고, 앞으로 뻗은 왼팔과 함께 화면 아래쪽의 대검이 평행을 이루며 번뜩인다. 사실적으로 묘사된 다비드와 골리앗의 얼굴에도 강렬한 빛이 비친다. 극적인 분위기와 빛의 명암 대비는 카라바조의 특기이다.

카라바조와 별도로 1층에는 프라 바르톨로메오Fra Bartolommeo, 피에로 디 코시모Piero di Cosimo 등 여러 화파의 작품이 있다. 그중 라파엘로의 작

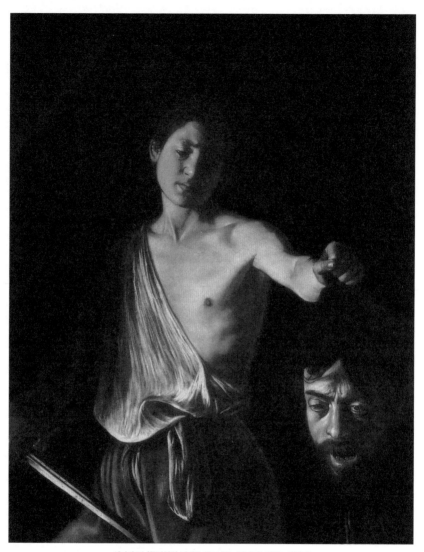

카라바조, 〈골리앗의 머리를 들고 있는 다비드〉, 1605~1610경

품 〈남자의 초상화〉, 〈유니콘과 함께 있는 여인〉, 〈십자가에서 내림〉이 눈에 띈다. 〈십자가에서 내림〉은 미켈란젤로의 〈피에타〉와 유사하다. 보르게세는 거의 모든 당대 이탈리아 화파의 작품을 수집했으며 크라나흐Lucas Cranach나 루벤스Peter Paul Rubens와 같이 이탈리아 화가의 작품이 아닌 것도 있다.

라파엘로, 〈십자가에서 내림〉, 1507

베네치아 화파의 걸작,
티치아노의 〈성스러운 사랑과 세속적인 사랑〉

가장 유명한 작품은 베네치아 화파의 걸작으로 손꼽히는 티치아노 Tiziano Vecellio의 〈성스러운 사랑과 세속적인 사랑Amor Sacro e Amor Profano〉이다. 16세기의 베네치아는 셰익스피어William Shakespeare의《베니스의 상인》에서 알 수 있듯, 상업이 번창해 유럽에서도 일찍 세속적 삶이 일상화된 곳이 었다. 극적인 바로크 회화가 등장한 것도 비슷한 시기로, 대표적인 화가

가 티치아노이다.

폭이 3미터에 달하는 이 대형 작품은 베네치아의 귀족 니콜로 아우렐리오Nicolo Aurelio가 결혼 선물로 신부에게 주기 위해 주문한 것이었다. 대리석 판에 아우렐리오의 문장(紋章)이 장식되어 있는 것으로 보아, 옷을 입은 여인은 그의 신부 라우라 바가로토Laura Bagarotto이다.

형식은 결혼 선물이지만, 사실 이 그림은 의미가 모호하다. 현재 제목은 나중에 붙인 것이고 티치아노가 붙인 원 제목은 알려지지 않았다. 알레고리를 해석해보면 이렇다.

티치아노,
〈성스러운 사랑과 세속적인 사랑〉,
1514

화면 왼쪽에는 성장(盛裝)을 하고 화관과 보석함, 장미꽃을 든 여인이 있고, 오른쪽에는 누드의 여인이 작은 횃불을 들고 있다. 그리고 두여인 사이에서 큐피드가 우물물을 휘젓고 있다. 두 여인은 쌍둥이처럼 닮았다. 이것은 사랑의 여신 비너스, 즉 사랑에는 세속성과 신성성이 함께 존재한다는 의미이다.

누드 여인은 신성한 사랑을, 화려한 의상의 여인은 속세의 결혼과 쾌락을 상징한다. 당대에는 누드를 숨김없이 드러내는 진리로 생각하거나 신이 인간을 만든 원형이라고 여겨 더 신성시했다. 자연히 누드의 여인이 영혼의 사랑, 천상의 비너스(비너스 우라니아)이다. 신성한 사랑은 천상의 행복, 영원, 지복, 정신적 사랑의 지성적 원칙이다. 지상의 비너스가 들고 있는 보석함은 현세에서 사라지는 행복을, 꺾인 장미꽃은 인간 육신의 아름다움이 덧없는 것임을 의미한다. 도금양나무로 만든 화관은 정숙한 사랑의 상징물이다.

천상의 비너스 손에 들려 있는 횃불은 사랑의 궁극적 목표가 저 높은 곳에 있다는 종교적 암시이다. 또 횃불은 그녀가 걸친 붉은 천과 함께 비너스의 열정적 본성과 '영원한 불꽃'을 상징한다(빌라 파르네시나의 갈라테아도 붉은 천을 걸치고 있다). 지상의 비너스 주변에는 세속적 향락이 존재하는 성곽이 있고 다산과 섹스를 상징하는 토끼가 뛰놀고 있다. 반면 천상의 비너스 뒤로는 아름다운 자연과 성당이 펼쳐져 있다.

많은 상징들 중 작품이 말하고자 하는 열쇠는 화면 중앙의 큐피드가 쥐고 있다. 그는 두 여신 사이의 샘물을 마구 섞고 있다. 이것은 곧 '남녀

의 사랑은 뜨겁고 황홀하지만 곧 소멸해버리는 육체적 사랑과, 시간이 갈수록 잘 익은 술처럼 깊은 향을 내는 영혼의 사랑이 건강한 조화를 이뤄야 한다'는 교훈을 젊은 신혼부부에게 전하는 것이다.

아름답게 표현한 옷감과 옷의 주름, 우물에 새겨진 고대풍의 부조 (浮彫), 대담하고 선명한 색채의 사용, 조르조네Giorgione식의 풍경, 온화한 여체의 관능미 등 이 작품에는 베네치아 화파의 모든 특징이 담겨 있다. 티치아노가 스물다섯 살에 그린 이 유명한 그림을 1899년 로트실트 가문이 사려고 빌라 전체 가격보다 더 비싼 값을 제시했지만 거래는 성사되지 않았다.

이탈리아에서
가장 풍성한 미술관

카밀로 보르게세는 1872년에 파리의 골동품점에서 코레조Correggio 의 〈다나에Danae〉를 샀다. 이 선정적인 이미지는 1531년에 만토바의 공 작 페데리코 곤자가Federico Gonzaga가 주문했던 작품 중 하나다. 조소하고 있는 다나에는 선정적인 자세이지만 모든 것에 초연한 표정이다. 그녀 의 발치에서는 사랑의 신들이 동전을 세고 있다. 매춘을 암시한 것일까? 다름 아닌 신화의 장면이 세속화되고 있는 것이다. 전체적으로 비스듬 한 구성 속에서 물결치는 선이 코레조 특유의 명암으로 표현되고 있다. 이 작품의 선정성에 당시 전 유럽의 왕궁이 매혹되었다. 그래서 유럽의 거의 모든 수도를 돌아가며 전시되다가 결국 로마에 안착했다.

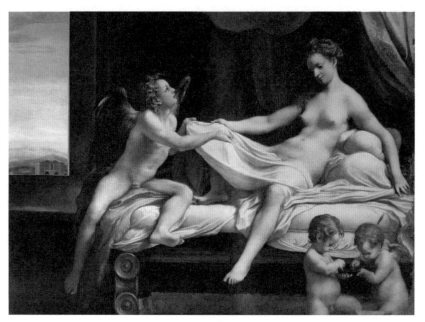

코레조, 〈다나에〉, 1531경

보르게세 공원은 세월의 흐름에 맞춰 계속 변화했고, 시피오네 추기경 사후 100년이 지난 뒤 마르칸토니오 보르게세 4세가 빌라를 물려받아 안토니오 아스프루치를 시켜 1770~1790년대까지 추가적인 장식과 복원을 하도록 했다. 1902년에는 파올로 보르게세가 빌라와 모든 것을 국가에 팔았다. 빌라에 있던 대부분의 부조 장식은 현재 루브르 박물관에 있다. 그런데 남은 부조만으로도 충분히 아름답다.

사실 우리는 시피오네라는 탐욕적인 추기경에게 감사해야 한다. 그의 예술품 수집 방법이 항상 옳지만은 않았지만 예술에 대한 그의 열정이 "이탈리아 전체에서 가장 풍성하고 주목할 만한 곳"(요한 카스파 괴테)을 만들어냈기 때문이다.

전시실 내부

도리아 팜필리 미술관 입구

로마의 경이로움으로 남은 위대한 컬렉션
도리아 팜필리 미술관
Galleria Doria Pamphilj

주소

Via del Corso 305

-

전화

06 6797323

-

운영

매일 9:00~19:00

-

휴무

부활절, 1월 1일, 12월 25일

-

요금

11유로

-

가는 방법

베네치아 광장에서 코르소 길을 따라 북쪽으로 도보 10분

-

홈페이지

www.doriapamphilj.it

로마의 중심부에 위치한 도리아 팜필리 팔라초Palazzo Doria Pamphilj는 도리아 팜필리 가문이 소유한 거대한 궁전이다. 현재도 이 가문의 거처로 사용되고 있다. 이 팔라초의 한쪽에 자리한 도리아 팜필리 미술관은 벨라스케스Velázquez, 카라바조, 티치아노, 라파엘로, 클로드 로랭Claude Lorrain 등 15~18세기의 회화 400여 점을 소장하고 있다. 벨라스케스의 대표작 〈교황 인노첸시오 10세의 초상Ritratto di papa Innocenzo X〉도 이곳에서 볼 수 있다.

**한 인간으로서의
교황을 화폭에 담다**

〈교황 인노첸시오 10세의 초상〉은 에스파냐의 궁정 화가 벨라스케스가 펠리페 4세의 사절로 로마에 갔을 때 그린 것이다. 당시 교황의 나이는 일흔다섯 살이었다. 이탈리아인이 아닌 화가가 교황의 초상화를 그리는 일은 매우 드문 일이었고, 더군다나 인노첸시오 10세는 극소수의 화가에게만 자신의 초상화를 맡기는 인물이었다. 교황의 초상화를

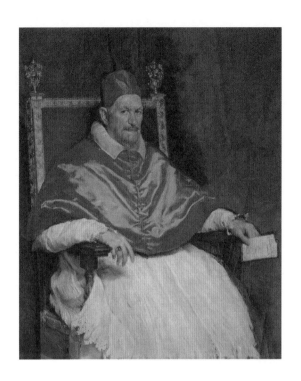

벨라스케스,
〈교황 인노첸시오 10세의 초상〉,
1650

그리는 것은 당시 화가들에게 큰 명예였으니, 벨라스케스가 이 작업을 맡을 수 있었던 것은 그만큼 실력을 인정받았기 때문이다.

인노첸시오 10세는 성격이 급하고 까다롭고 자신의 일에 철저한 사람이었다. 의자에 반듯이 앉은 교황은 오른손에 커다란 보석 반지를 끼고, 왼손에는 펠리페 4세가 보낸 편지를 들고 있는데, 여기에 벨라스케스의 이름이 적혀 있다. 위로 올라간 눈썹과 엄격하고 예리한 눈빛, 꽉

다문 입은 교황의 강인한 성격을 보여준다.

빛나는 붉은 모자와 순백의 레이스로 장식된 법의는 강한 색채의 대비를 이루고, 어두운 붉은색 휘장과 금장 장식된 의자가 화면에 깊이감을 준다. 이처럼 붉은색을 주조로 황금색, 흰색을 사용한 화면은 화려함과 위엄을 느끼게 해준다. 벨라스케스의 자유분방한 필치, 강렬하고도 섬세한 붉은색 옷의 묘사는 티치아노의 작품을 닮았다.

16세기부터 턱수염을 기른 교황의 모습을 묘사하는 것은 논란거리였다. 사실적인 묘사였지만 금욕 생활을 하는 성직자에게 남성성을 드러내는 것은 부적절하다는 비판이 많았다. 교황의 턱수염에 대해서는 여러 일화가 전해진다. 율리우스 2세는 이탈리아를 떠나 프랑스로 가기 전까지 면도하지 않겠다고 맹세했고, 클레멘트 7세는 1527년 신성로마 제국의 황제 카를 5세가 이끄는 군대가 저질렀던 '로마의 약탈'을 슬퍼하는 의미에서 수염을 길렀다.

1531년 발표된《성직자의 수염에 관한 변명》에서는 성직자의 수염은 경건함과 엄숙함, 존엄성을 상징하며 부드러운 인상을 주기 위한 것이라는 내용이 포함되어 수염에 관한 논란은 계속되었다. 벨라스케스가 묘사한 인노첸시오 10세의 턱수염은 그다지 풍성하지 않은 모습인데, 아마도 당시 수염에 대한 논란을 의식한 듯하다.

초상화가 완성되었을 때 교황은 "지나치게 사실적Troppo vero"이라며 감탄했다. 하지만 자친토 길리가 "교황은 태어나면서부터 가장 기형적인 얼굴을 지녔다"고 말한 것을 보면 실물보다 잘 나온 그림일 것 같다.

셰익스피어는 "얼굴에서 마음의 구조를 발견하는 예술은 없다"고 했지만, 벨라스케스는 그의 이야기가 틀릴 수 있음을 입증했다. 인간에 대한 벨라스케스의 예리한 관찰력은 바티칸 최고 권력자에 대해서도 유감없이 발휘되었다.

작품에서 '심약하고 교활한' 한 인간의 면모가 엿보이기 때문이다. 호감이 가지 않는 얼굴, 찌푸린 미간, 노인이지만 윤기 있는 피부, 육체노동의 흔적은 찾아볼 수 없는 부드럽고 섬세한 손가락, 강렬한 눈빛 등이 늘 계산하고 의심하고 심판하는, 결코 자애로워 보이지 않는 사람임을 드러낸다. 미술사학자 조반니 모렐리Giovanni Morelli가 교활한 변호사 같은 인상이라고 평했던 바, 벨라스케스는 자연스러운 얼굴 표정의 표현도 소홀히 하지 않으면서 대상의 성정을 드러냈다.

두 수집가의 결혼과
그들의 컬렉션

교황 인노첸시오 10세가 총애하는 조카이자 추기경인 카밀로 팜필리Camilo Pampilj가 1647년 추기경직을 그만두었다. 교황 클레멘트 8세의 질녀이자 상속녀인 올림피아 알도브란디니Olympia Aldobrandini와 결혼하기 위한 전격적인 행동이었다. 처음 혼사 이야기가 나왔을 때 거의 모든 사람이 반대했다. 그 시끌벅적한 스캔들을 피해 두 사람은 로마 평원의 프라스카티에 있는 '빌라 알도브란디니'에서 몇 해를 살았다. 로마로 돌아와서는 나보나 광장의 팜필리 팔라초에서 살지 않고 코르소 거리에 있

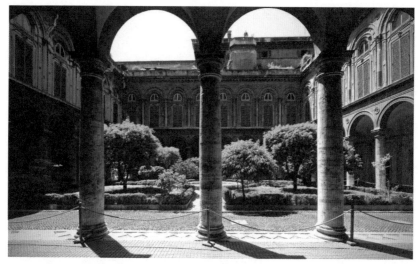

도리아 팜필리 미술관 정원

푸생의 살롱

는 올림피아의 친정 팔라초에 머물렀는데, 그곳이 현재 도리아 팜필리 팔라초이다.

올림피아가 팔라초를 내주자 카밀로는 즉시 건물을 확장하기 시작했다. 뿐만 아니라 올림피아는 카밀로에게 컬렉션의 핵심인 라파엘로, 티치아노, 파르미자니노Parmigianino, 안니발레 카라치Annibale Carracci, 베카푸미Domenico Beccafumi 등의 작품을 아끼지 않고 모두 주었다. 한편 예술 애호가였던 카밀로는 베르니니, 보로미니Francesco Borromini, 피에트로 다 코르토나Pietro da Cortona, 알가르디Alessandro Algardi를 후원했고, 카라바조, 클로드 로랭, 가르파르 뒤게Gaspard Dughet와 같은 당대 화가들의 작품을 수집했다.

1654년 카밀로는 '아파르타멘티 누오비appartamenti nuovi'를 짓기 시작했다. 오늘날 관람객들이 입장하는 곳이 이 건물이다. 그리고 처음 보게 되는 전시실이 '푸생의 살롱Salone di Poussin'이다. 관람객들은 이곳에 들어서면서 앞으로 보게 될 팔라초이자 미술관이 상당히 위엄 있는 분위기일 거라고 짐작하게 된다. 이 방에는 지상 낙원처럼 묘사된 황금기의 로마 풍경화들이 있는데, 특히 카밀로 팜필리가 좋아하던 가르파르 뒤게의 작품 20점이 있다. 그중에서도 18세기에 인기 있던 작품은 〈루카니아 다리가 있는 풍경〉인데, 250여 년이 지난 오늘날까지 그때와 같은 위치에 걸려 있다.

18세기 중반에 흩어져 있던 카밀로와 올림피아의 컬렉션을 모았는데, 그것이 미술관 최고의 컬렉션이라고 할 수 있다. 이 시기에 건축가 가브리엘레 발바사리가 안마당을 중심으로 현재의 갤러리를 만들었다.

클로드 로랭, 〈델피로의 행진 모습〉, 1650

안마당 주변으로는 '거울 갤러리'와 세 개의 부속 건물이 있다.

　에밀리아 화파의 회화와 이탈리아의 17세기 풍경화들은 첫 번째 부속 건물에서 만날 수 있다. 이곳에는 소위 '알도브란디니의 초승달들'이라고 불리는 초기 고전적인 풍경화 6점과, 고전적인 풍경화가 성숙기에 달한 안니발레 카라치의 〈이집트로의 도피〉가 있다. 〈풍차와 춤추는 사람들〉과 〈델피로의 행진 모습Veduta di Delfi con processione〉 등 클로드 로랭의 네 작품에서는 한층 아카데믹한 면모와 황금기에 달한 풍경화의 면면을 감지할 수 있다. 그의 풍경화는 목가적이며 시적이고 그래서 사랑스럽다.

　로랭의 〈델피로의 행진 모습〉은 1650년 작으로, 다리에 새겨진 '델피로 가는 길Hacitur ad Delphes'이라는 명문으로 소재를 알 수 있다. 아폴로의 신탁으로 유명한 델포이(델피)는 그리스 종교의 성지이고, 세계의 중심이라 여겨지며 신성시되었다.

　로랭은 로마를 연상시키는 성 베드로 대성당과 비슷한 건물을 그렸다. 작품에 등장하는 대상들이 조화를 이루며 평행하게 배열된 구도는 로랭이 선호하던 것으로, 그림의 뒤편에서 나뭇가지를 통과해 비치는 빛으로 인해 대지의 어두운 윤곽이 강조되고 있다. 또 이 구도는 고전주의 풍경화의 전형으로 자연 그대로의 모습이 아닌 수평과 수직, 그리고 대각선 구도들이 수학적으로 완벽한 조화를 이룬 이상향에 가깝다. 그러나 이렇게 현실과 동떨어진 이상화된 구도임에도 불구하고 이 작품은 상당히 현실적으로 보인다. 그것은 자연을 세밀히 관찰해 야외에서

스케치한 빛의 묘사 덕분이다.

그림 속의 신화적인 장면은 신전을 향한 순례 행렬로, 특히 원경에서 신에게 제물을 바치는 장면은 고대의 풍습을 나타낸 것이다. 아폴로의 여사제였던 피티아에 관한 이야기이다. 그녀는 사제이자 예언가로 종교적 문제뿐 아니라 정치적인 사안까지 관여했고, 사람들은 그녀가 신탁을 통해 신의 대답을 전해준다고 믿었다. 이 작품은 영원히 사라진 고대의 신비주의적인 신앙에 대한 묘사를 통해 당대의 사람들이 가졌던 황금시대에 대한 향수를 재현했다.

카밀로는 워낙 풍경화를 좋아했다. 그래서 다른 컬렉션에도 폴 브릴Paul Brill, 도메니키노Domenichino, 브뤼헐Brueghel, 얀 데 몸퍼Jan de Momper 등의 풍경화가 있다.

거울 갤러리에서는 흰색과 금색의 섬세한 고대 조각들에 반해 멈춰 서게 된다. 그 조화로움과 분위기를 깨는 것은 코르소 거리에서 들려오는 소음이 유일하다. 정원의 다른 두 면에 접한 곳에는 파르미자니노의 〈성모와 아기 예수〉, 〈예수 탄생〉, 칸타리니Cantarini의 걸작 〈이집트로의 도피〉 등 183점의 회화가 있다.

1500년대 전시실
― 티치아노의 〈유디트와 홀로페르네스〉

거울 갤러리 옆에는 전시실 이름이 작품들의 해당 연대인 네 개의 방이 있는데, 그곳의 회화 작품이 중요하다. '1500년대 전시실'은 알도

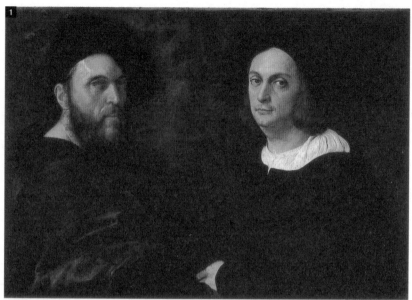

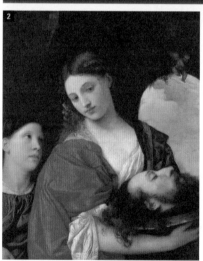

1 라파엘로, 〈안드레아 나바게로와 아고스
 티노 베아자노의 초상〉, 1516경

2 티치아노, 〈홀로페르네스의 머리를 든 유
 디트〉, 1515경

브란디니 가문의 유산을 보여준다. 예컨대 수수께끼 같은 라파엘로의 작품 〈안드레아 나바게로와 아고스티노 베아자노의 초상Ritratto di Andrea Navagero e Agostino Beazzano〉은 그림의 주인공이 누군지, 어떤 의도에서 그렸는지 알려진 바가 없다.

걸작으로 알려진 티치아노의 〈홀로페르네스의 머리를 든 유디트〉(또는 〈세례 요한의 머리를 든 살로메Salome con la testa del Battista〉)는 티치아노의 후원자인 에스테 가문에서 올림피아에게 준 것이다. 유디트 이야기는 종교적 믿음의 승리, 강자에 대한 약자의 승리, 폭력에 대한 정의의 승리라는 의미로 서양 미술사에서, 특히 중세에 많이 다루어진 주제이다. 유디트는 유다 여자란 뜻이다. 유다의 도시 베툴리아가 아시리아의 공격을 받았을 때 원로들은 아시리아의 장군 홀로페르네스에게 항복하려 했지만, 유일하게 반대한 사람이 과부 유디트였다. 그녀는 홀로페르네스를 유혹해서 잠자리에서 목을 벤다.

티치아노의 유디트는 목을 쟁반에 받아든 모습 때문에 마치 세례자 요한을 참수시킨 요부 살로메로 보기도 한다. 일반적인 유디트의 모습과 다른 점은 또 있다. 우선 적장의 목이 마치 유디트의 연인인 양 그녀의 가슴에 안겨 편히 잠든 것 같다. 게다가 유디트의 표정도 적장의 목을 단칼에 벤 당찬 여걸이라기보다는 부끄러움에 살며시 고개를 숙인 순결한 처녀이다. 놀랍게도 눈빛마저 마치 연인을 바라보는 듯 부드럽다. 유디트의 하녀가 매우 어린 소녀인 것도 색다르다. 더욱 이상한 것은 유디트의 복장이다. 흰색 속옷에 빨간색 겉옷을 입고 그 위에 파란색 숄

을 걸친 모습은 전통적으로 성모 마리아를 상징하는 것이기 때문이다.

— 카라바조 〈이집트 피신 중의 휴식〉

1500년대 전시실이 올림피아 알도브란디니 가문의 풍족함을 보여주는 컬렉션이라면, '1600년대 전시실'은 거의 무명이었던 카라바조의 초기 작품을 두 점이나 구입한 카밀로 팜필리의 컬렉터로서의 감을 보여준다. 17세기 여러 화가들이 그린 주요 테마이기도 했지만, 카밀로와 올림피아는 '이집트로의 도피'라는 주제를 참 좋아해서 그 주제의 컬렉션이 많다. 그중에서 카라바조의 〈이집트 피신 중의 휴식Riposo durante la fuga in Egitto〉은 그의 초기 종교화로, 라파엘 전파 같은 분위기도 있다. 헤롯왕이 유다 집안의 장자를 죽이려 하자 요셉과 마리아는 아기 예수와 함께 이집트로 도피한다는 이야기는 원래 성서에 등장하지 않는다.

성가족은 나무 그늘에서 쉬기로 했다. 아기 예수를 위해 나무들은 가지를 숙여서 과일들을 따먹게 했고, 뿌리에서는 물이 솟아나와 갈증을 해소시켜줬다. 모두 지쳐 있고, 금발의 아기 예수에게 갈색 머리의 성모가 머리를 기대어 졸고 있다. 마치 자장가를 듣다 엄마 품에서 곤히 잠든 것처럼 아기 예수도 잠들었다. 요셉은 봇짐을 깔고 앉은 맨발의 농부 모습이다. 그의 발치에는 포도주병이 놓여 있다. 요셉은 호기심 가득한 눈으로 천사에게 악보를 보여주고 있는데, 그가 들고 있는 악보는 플랑드르 악파인 노엘 볼더웨인Noël Boulderwain의 곡으로 '아가'를 주제로 한 〈그 얼

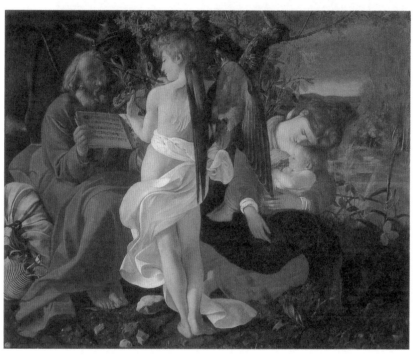

카라바조, 〈이집트 피신 중의 휴식〉, 1597경

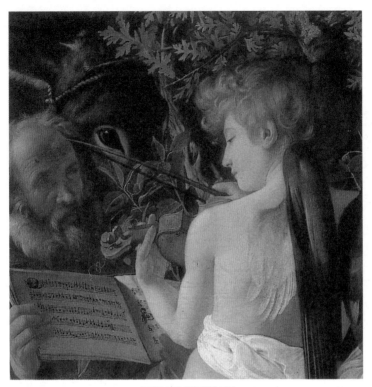

〈이집트 피신 중의 휴식〉 부분

마나 아름다운가〉라는 성악곡 마드리갈이다. 성모자는 잠들어 있지만, 요셉과 당나귀는 바이올린을 연주하는 천사에게 집중하고 있다.

요셉이 앉아 있는 거친 땅과 대조되게 마리아의 주변에는 떡갈나무, 엉겅퀴, 우단담배풀로 '닫힌 정원'을 만들었다('닫힌 정원'은 중세 시대에

마리아를 상징하는 표현으로, 아가 4장 12절의 '그대는 닫힌 정원, 나의 누이 나의 신부여, 그대는 닫힌 정원, 봉해진 우물'에서 유래되었다).

미소년의 모습으로 음악을 연주하는 천사도 특이하다. 일찍이 카라바조가 〈악사들〉, 〈류트 연주자〉를 그렸다는 사실에서 그의 음악에 대한 관심을 엿볼 수 있다. 더군다나 이 시기는 바로크 음악이 한창 태동해 음악 애호가들이 등장하던 시절로, 화가들도 음악을 소재로 삼기 시작했다.

공간이 매우 압축적이어서 짜 맞춘 것 같은 풍경과 인물들로 꽉 차 있다. 그런데 카라바조가 인물 하나하나를 초상화처럼 다루면서 천사를 화면 중앙 앞부분에 배치해 화면이 복잡해졌다. 음악을 연주하는 천사 덕분에 아련하고 신비로운 분위기가 더해졌다. 평화로운 풍경과 도피 중에도 휴식을 취하는 성가족의 모습에서 고요하고 가정적인 분위기가 느껴진다. 하지만 아름다운 천사 때문에, 사실 카라바조다운 묘한 감각적인 분위기가 돈다. 성모자는 잠들어 있고, 요셉 혼자 미소년 천사를 바라보고 있다. 카라바조가 아니라면 이런 식의 미묘하면서도 과감한 표현을 하기 어려웠을 것이다. 이런 점 때문에 〈이집트 피신 중의 휴식〉이 아름다움에도 불구하고 당대 사람들의 호평을 이끌어내기 어려웠던 것 아닐까.

카라바조의 작품치고는 드물게 실외 전원 풍경이 배경이다. 멀리 하늘이 보인다. 출신지인 롬바르디아 화파의 영향으로 배경을 섬세하게 표현했고, 색조도 부드럽고 따사롭다. 섬세한 빛의 효과는 밝은 톤의 배

경에 어두운 외면을 더욱 두드러지게 만든다. 부드러운 붓 터치와 극명하게 대비되는 명암 효과가 돋보인다.

　그다음으로 특별한 작품은 〈막달라 마리아Maddalena penitente〉이다. 흥미롭게도 카라바조는 창녀인 막달라 마리아를 그리면서 〈이집트 피신 중

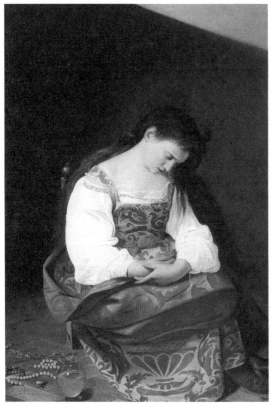

카라바조,
〈막달라 마리아〉,
1595경

의 휴식〉의 성모와 같은 모델을 쓰고 비슷한 자세를 취하게 했다. 사실적인 느낌을 강조하기 위해 당대 복장까지 입혔다.

카라바조는 속(俗)에서 진정한 성(聖)을 발견하고 성을 저 높은 하늘에 있는 하느님의 관점이 아닌 세속적인 차원으로 끌어내리고자 했다. 그는 로마의 뒷골목을 오가는 거지, 불량배, 매춘부, 집시, 협잡꾼 등을 그림 속으로 끌어들여 그들을 예수로, 성자로, 막달라 마리아로, 성모 마리아로 둔갑시켰다. 〈동정녀의 죽음〉에서는 물에 빠져 숨진 임산부의 시체를 성모 마리아로 표현하기까지 했다. 막달라 마리아와 성모를 그리면서 같은 모델에 비슷한 자세를 취하게 한 것은 우연이 아닐 것이다.

1600년대 전시실에는 카라바조의 다른 작품 〈점쟁이〉도 있었는데, 루이 14세에게 선물해 현재는 루브르 박물관에 있다.

18세기 모습 그대로
감상하는 즐거움

카밀로 팜필리는 위대한 예술 컬렉션을 남겼고, 여러 예술가들을 고용해 빌라와 성당을 장식했지만, 항상 돈 문제로 구설수에 올랐다. 카밀로의 컬렉션이 잘 보존될 수 있었던 것은 앞서 '교활해' 보인다던 인노첸시오 10세가 교황직을 수행하면서 가보를 잘 지켜낸 덕분이다.

팜필리 가문은 1760년에 이르러 거의 쇠락하고 그 유산은 카밀로와 올림피아의 딸이 결혼한 제노바의 명문, 레판토 해전의 영웅인 제네바의 해군 제독 안드레아 도리아Andrea Doria의 가문인 도리아 가문으로 넘어

전시 복도. 이처럼 벽에 마구 걸어놓은 전시 방식은 옛 귀족들이 집을 장식하던 방식과 같다.

갔다. 이후 미술관은 19세기부터 일반에게 공개되었다.

컬렉션은 만인이 찬양하였으나 건물은 그렇지 못했다. 1827년에 스탕달Stendhal은 "그 위대한 도리아 팔라초는…… 놀랄 만큼 아름다운 그림들이 담겨 있는 반면, 건축은 그에 못 미친다"라고 했고, 1841년에 러스킨John Ruskin은 팔라초가 "어둡고 눅눅하고 끔찍한 동굴" 같다고 했다. 이후 필리포 안드레아 4세가 건축가 부시리 비치를 시켜 건물을 개조했고, 거실도 많아졌다. 도리아 팔라초는 로마의 큰 즐거움으로 남아 있다. 그 속의 그림들은 18세기에 걸렸던 제 위치에 다시 걸렸고, 로마라는 도시의 경이로움이 되었다.

전시 복도.
도리아 팜필리 가문의 취향이
저택 안 곳곳에서 물씬 풍긴다.

고전 예술 작품들을 한곳에서

로마 국립박물관

Museo Nazionale Romano(Palazzo Massimo alle Terme)

주소

Largo di Villa Peretti 1

-

전화

06 48 14 144

-

운영

화요일~일요일 9:00~19:45(입장 마감은 19:00까지)

-

휴무

월요일

-

요금

7유로

-

가는 방법

테르미니 역 앞의 500인 광장 왼쪽 끝에 있다.

●

그리스와 로마의 예술 작품들을 전시할 목적으로 1889년 국립박물
관으로 설립되어, 1870년 이후 로마에서 발견된 예술품의 대부분을 소
장하고 있는 이곳은 고전 예술에 있어서 세계적인 박물관이다. 박물관
건물은 카라칼라 공중목욕탕보다도 규모가 훨씬 컸던 디오클레티아누
스 공중목욕탕을 개조한 것이다. 공중목욕탕의 일부는 공화국 광장이고
다른 일부에는 미켈란젤로가 설계한 산타 마리아 델리 안젤리 성당이
있다. 로마 국립박물관은 네 군데 흩어져 있는데, 그중 여기에서 소개하
는 곳은 테르미니 역에서 가까운 마시모 팔라초Palazzo Massimo alle Terme이다.

**원반 던지는
사람**

'새 전시실'에는 1891년 팔라티노 다리 부근 발굴 작업에서 나온 그
리스 조각가 피디아스Phidias의 청동 조각군을 로마 시대에 복제한 〈테베
레 강의 아폴로〉가 있다. 그리고 그리스 조각가 미론Myron이 기원전 5세
기에 제작한 청동 조각상 〈원반 던지는 사람Discobolo Lancellotti〉을 로마 시

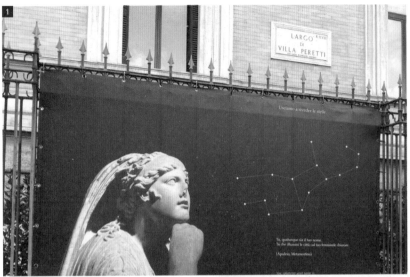

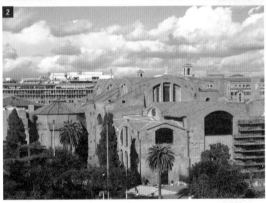

1 로마 국립박물관. 전시 홍보물을 루키우스 아풀레이우스의 〈변신 이야기〉의 "당신의 이름이 무엇이든, 당신의 여성성으로 모든 도시를 밝히리라"라는 인용구를 조각상과 배치하여 관람객들을 고전의 감성으로 유혹한다.

2 마시모 팔라초 가까이에 역시 박물관으로 사용되는 디오클레티아누스 공중목욕탕이 보인다.

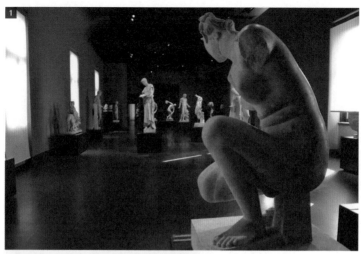

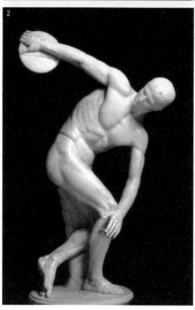

1 조각 전시실

2 〈원반 던지는 사람〉.
미론의 청동 조각상을 복제한 것이다.

대에 대리석에 복제한 것이 있는데, 이런저런 미술관에 흩어져 있는 여러 복제품 중 가장 뛰어나다.

원반을 던지려는 순간을 포착한 것으로 움직이는 동작에 나타난 어깨와 가슴, 배, 다리로 이어지는 근육의 긴장감이 실감나게 표현되어 있다. 연속된 동작을 경직되지 않은 하나의 자세로 만들기 위해 팔의 동작이 다리의 동작과 같은 면에 오도록 몸통을 심하게 비틀었다. 격한 운동의 순간을 포착한 동작임에도 정지한 순간을 포착한 것은 기원전 5세기 고전기 양식의 정수를 보여준다고 할 만하다. 소소한 특징들은 모두 단순화하고 개성이나 감정을 배제해 이상적으로 묘사한 것도 인상적이다. 전체적으로 조각상은 아름답고 깔끔하게 만들어졌으며 이상적으로 묘사된 근육과 특징이 보인다.

잠자는 헤르마프로디토스

오비디우스의《변신 이야기》에 따르면 헤르마프로디토스는 헤르메스와 아프로디테의 아들로, 에로스에 이어 둘째로 태어났다. 헤르메스와 아프로디테의 이름을 합성해 헤르마프로디토스가 되었다. 꽃을 꺾고 사색을 즐기는 호수의 요정 살마키스는 자신이 사는 호수를 찾은 신의 아들인 미소년 헤르마프로디토스를 보고 첫눈에 운명적인 사랑을 예감한다.

살마키스는 그에게 열렬히 사랑 고백을 했다. 자기를 애인으로 삼아달라고, 그렇게만 해주면 죽음도 불사하겠다고. 그러나 아직 사랑이 뭔

지 모르는 소년은 자신에게 구애하는 그녀를 거들떠보지도 않았다. 욕
망에 들뜬 요정은 소년과 영원히 떨어지지 않게 해달라고 신들에게 빌
었다. 그러자 자신의 사랑 찾기에 바빴던 아프로디테는 상대가 누군지
확인도 하지 않고 요정의 간절한 염원에 답해주었다. 결국 요정은 소년
과 한 몸이 되었다. 남녀추니. 곧 상반신은 여성, 하반신은 남성인 반남
반녀가 되어버린 것이다. 성애의 절정에 다다른 순간 한 몸으로 붙어버
렸던 것이다. 아들의 일인지도 모르고 허락해버린 아프로디테는 과연
이 일을 후회했을까? 어차피 사랑은 남녀의 육체적 결합인데 한 몸에
붙었다면 더 좋은 일 아닐까? 사랑의 완성, 이것은 아프로디테만의 위
대한 권능이다.

〈잠자는 헤르마프로디토스〉,
기원전 2세기경

　　〈잠자는 헤르마프로디토스Ermafrodito dormiente〉는 자신의 옷을 깔개로
잠든 모습이다. 머리를 베개 대신 오른팔에 편하게 기댄 쪽으로 젊은 여
인의 몸의 굴곡이 두드러진다. 이런 감각적인 모습의 굴곡은 잠자는 동
안 움직이는 동작으로 생긴 것이고, 그런 면은 옷의 질감과 누드의 질감
이 대조되어 더욱 두드러진다. 헤어스타일은 길고 복잡하지만 깔끔하
게 정리되어 있다.

　　조각상은 잠자는 에로스의 이미지에서 차용했을 것이다. 그녀의 어
깨에서 둔부로 이어지는 유려한 곡선은 매우 감각적이어서 감탄을 자
아낸다. 첫눈에는 잠자는 아리아드네로 보인다. 상체는 거의 엎드린 자
세이지만, 하체는 3분의 2를 열어놓고 있다. 이런 자세야말로 드러내는

동시에 감추는 예술이다. 엎드린 반대편을 돌아보면 남자의 성기가 달린 아름다운 여인의 모습이다.

그리스 신화의 제우스는 복잡한 여자관계로 인해 신화에 단골로 등장한다. 그런 바람둥이 제우스의 많은 연인 중 한 사람인 레토에게는 자식이 둘밖에 없었다. 7남 7녀로 단란했던 테베의 왕비 니오베가 이런 레토를 얕보자 화가 난 그녀는 자신의 쌍둥이 자식인 아폴론과 아르테미스를 시켜 니오베의 자식들을 차례로 죽이도록 명했다. 아폴론과 아르테미스는 활을 쏘아 니오베의 자식 열네 명을 모두 죽였고, 이러한 신화적 내용은 미술의 소재로 많이 이용되었다.

살루스티아니 정원에서 출토된 기원전 5세기 그리스의 대리석 원작인 〈부상당한 니오베의 딸Niobide morente〉은 니오베의 딸이 신에게 벌로 등에 맞은 화살을 뽑으려 하는 장면이다. 그녀는 기진맥진하여 화살을 뽑으려다 무릎을 꿇었다. 격렬한 팔 동작 때문에 옷이 미끄러져 벗겨졌다. 그녀의 나체는 이야기의 불가피한 부분보다는 극적인 의도에서 나온 것이다.

이 작품은 그리스 미술에서는 최초의 대형 누드 여인상인데, 남자 조각상에만 적용되던 격렬한 동작을 여자 조각상에도 적용했다. 육체적으로 극심한 고통과 극적인 자세와 감정의 결합, 소녀의 아름다움을 동시

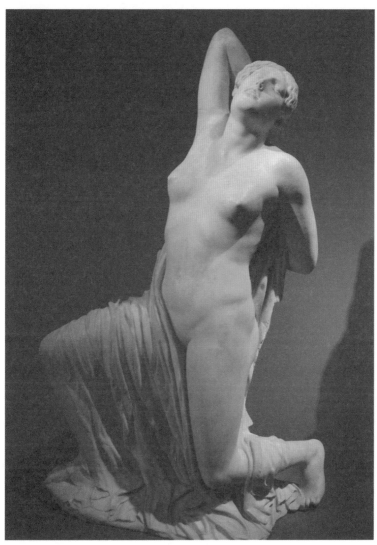

〈부상당한 니오베의 딸〉

에 표현했다. 관람객들도 가혹한 운명에 희생되는 고통을 경험하게 하려는 것 아니었을까. 무언가 말하려는 듯한 그녀의 표정은 고통스러운 신체의 움직임이 반영되어 있는 듯하다. 같은 소재를 다룬 작품 중에서 피렌체의 우피치 미술관에 있는 〈니오베의 딸〉도 유명하다.

<div style="text-align: right">

**휴식하는
권투 선수**

</div>

이렇듯 그리스 고전기 양식은 신의 모습과 같은 이상적인 모습을 추구하는 '고귀한 단순성과 고요한 위대성'으로 설명된다. 반면 헬레니즘 시대의 조각상은 매우 사실적이고 거칠어서 이상주의와는 거리가 멀다. 이 시기의 조각상은 신의 모습에 다가가려는 고전주의와 다르다. 극적이며, 운동감이 강렬하고, 근육은 과장되고, 구도는 복잡하다. 작품의 소재도 신이나 신적인 인간에서 벗어나, 얻어맞은 권투 선수나 세월의 흔적이 그대로 드러나는 노파 조각상, 감각적인 자세로 잠든 판Pan, 어린아이가 거위와 장난치는 모습 등 다양하다.

기원전 50년경 헬레니즘 시대의 〈휴식하는 권투 선수Pugilatore in riposo〉는 이제 막 격한 시합을 마치고 앉아서 쉬는 선수의 모습이다. 손목에 두른 가죽 토시의 끈에 작가의 이름 아폴로니오스가 새겨져 있다. 그는 바티칸 미술관 소장품인 〈벨베데레의 아폴로〉의 제작자이기도 하다. 작품은 단련된 근육과 어깨와 얼굴의 상처 등이 사실적으로 표현되었고, 머리를 옆으로 살짝 돌려 쳐다보는 자세는 상당히 자연스럽다.

2층에는 '리비아 빌라'에서 가져온 프레스코 풍경화가 있다. 풍성한 자연을 표현한 이 그림은 월계수와 종려나무, 오렌지, 석류 등 과실수와 꽃과 새가 찬란하게 표현되었고, 전면에는 흰 돌담이 둘러싸고 있다. 폼페이 벽화의 공상적이고 신화적이며 헬레니즘적인 벽화와는 매우 다른 특징을 나타낸다. 이런 특징은 아우구스투스 시대의 자연주의 회화의 영향이다. 다른 벽화 작품으로는 빌라 파르네시나에서 출토된 배가 그려진 벽화가 있는데, 로마 시대에 이렇게 벽화가 발달한 것은 기원전 2세기 이후 지중해 헬레니즘 문화의 중심지가 로마의 지배하에 들어가면서 그리스 화가들이 로마로 이주한 영향이 크다.

〈휴식하는 권투 선수〉

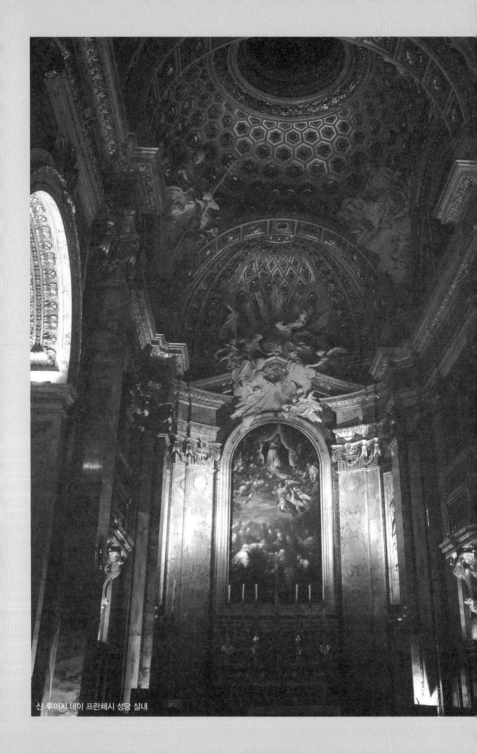

산 루이지 데이 프란체시 성당 실내

카라바조의 성 마태오 연작이 있는 곳

산 루이지 데이 프란체시 성당

Chiesa di San Luigi dei Francesi

주소

Piazza San Luigi dei Francesi 3

-

운영

금요일~수요일 7:30~12:30, 15:30~19:00, 목요일 ~12:30

-

가는 방법

판테온 앞 분수대 맞은편의 왼쪽 코너에 위치한 은행 Bonca dei Lavoro를 끼고
왼쪽 길인 Via Giustiniani를 따라 도보 2분

●

종교의 신비와 기적을 손에 잡힐 듯한 현실로 그려낸 카라바조는 프
란스 할스Frans Hals와 렘브란트Rembrandt, 그리고 초기의 벨라스케스에게
많은 영향을 주었다. 그의 화풍은 제자인 에스파냐의 리베라Jusepe de Ribera
를 통해 살바토르 로사Salvatore Rosa에게 계승되었다.

한편 그는 노름, 음주, 폭행의 연속으로 거칠고 난폭한 삶을 살았다.
델 몬테del Monte 추기경의 후원과 권위를 등에 업고 감옥과 사형장을 여
러 차례 들락거리면서 그곳에서 본 것들을 격정적이고 사실적으로 화
폭에 옮겨놓았다. 위태로운 삶을 이어가던 그는 결국 결투 끝에 상대를
죽이고, 현상금이 걸린 수배자 신세가 되어 도망 다니다 서른일곱 살이
던 1610년에 살해당한 것으로 추정된다.

단 한 점의 작품으로도 유럽 미술관에서 특별전을 하는 천재 작가.
최근 들어서는 미켈란젤로에 버금간다는 평가도 받는다. 그런 그의 작
품이 산 루이지 데이 프란체시 성당에 세 점이나 있다. 바로 〈성 마태오
의 순교Martirio di San Matteo〉, 〈성 마태오와 천사San Matteo e l'angelo〉, 〈성 마태오
의 소명Vocazione di San Matteo〉이다. 성당은 로마의 프랑스인 거주지에 있으

성당 내 콘타렐리 예배당을 장식한 〈성 마태오의 소명〉과 〈성 마태오와 천사〉

며 그림은 성당 내 콘타렐리 예배당을 장식하고 있다. 카라바조는 이들 작품에서 어둠을 깨고 환하게 비추는 초자연적인 빛을 구사하고 있다.

그중 〈성 마태오의 소명〉은 전통적인 종교적 일화의 재현이 아닌 인간적인 이야기를 극적으로 포착하고 그것을 눈에 확연히 띄는 동작과 명암으로 구현했다. 화면에는 세리(稅吏)인 레위(훗날 마태오)가 화려한 복장으로 무장한 남자들과 로마의 술집에 앉아 있다. 인물들이 계산서가 굴러다니는 탁자 위에서 동전을 세는 데 정신이 없을 때 오른쪽 구

석의 어두운 곳에 맨발에 허름한 차림의 '인간' 그리스도와 성 베드로가
들어와 레위를 지목한다. 여기서는 오직 예수의 후광만이 그의 성스러
운 신분을 암시한다.

카라바조,
〈성 마태오의 소명〉,
1598~1601

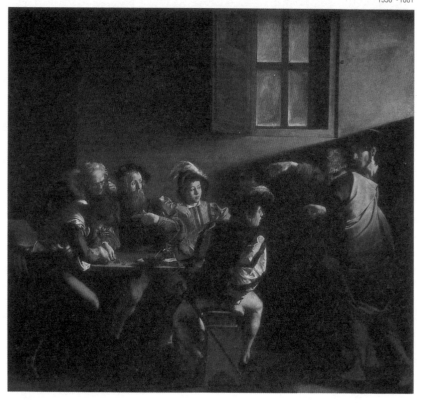

〈성 마태오의 소명〉
부분

성당 내부에 걸린 그림임에도 불구하고 종교적인 장소 대신 흔한 술집을 배경으로 그렸다. 그리고 인간적인 그리스도가 술집에 등장해 '성'과 '속'의 구분을 모호하게 하고 우연한 사건처럼 구성했다. 평범한 한 인간이었다가 별안간 선택받은 자가 된 레위는 예수의 소명에 스스로 질문을 던진다. 예기치 못한 그리스도의 출현으로 시간은 정지된 듯하고 예수의 발은 마치 서둘러 떠나려는 것 같다.

그리스도 위에서 내리쬐는 강한 빛은 어떤 때는 얼굴을, 어떤 때는 손이나 어깨, 다리를 비춘다. 빛이 비치는 부분에 따라 강조되는 부분도 달라 보인다. 특히 그리스도의 쭉 뻗은 손은 미켈란젤로의 시스티나 성당 벽화에서처럼 신과 인간의 만남의 순간, 하느님과 아담의 손이 맞닿는 장면을 연상하게 한다.

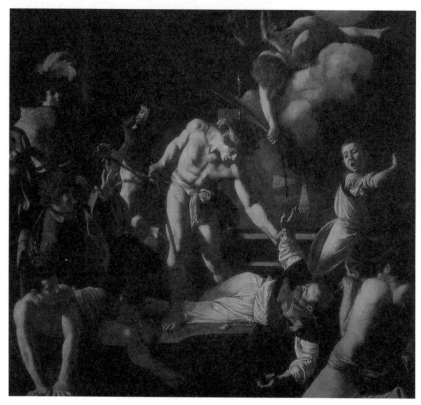

카라바조, 〈성 마태오의 순교〉, 1599~1600

실제 순간을 그대로 옮겨놓은 듯한 이 장면의 극적 효과는 강한 명암법으로 한층 더 두드러진다. 관람자들은 성당의 어둠 속에서 역사적인 사건을 엿볼 수 있다. 그림 속 인물의 크기가 실제 사람 크기와 같은 것도 그림 속 장면이 실제로 눈앞에서 벌어지고 있는 것처럼 착각하게 만들기 위한 것이다.

〈성 마태오의 순교〉는 성당의 계단이 배경이다. 성가대 소년이 오른쪽으로 달아나고, 중앙의 근육질 남자(악마의 현신)는 성인의 손목을 잡고 칼을 다시 내리치려 한다. 밖으로 쭉 뻗은 남자의 팔은 반대편 벽에 있는 그리스도의 팔과 대응한다. 천사는 구름 위에서 몸을 구부려 성인을 천국으로 이끌려고 한다.

〈성 마태오와 천사〉는 처음에 그렸다가 마태오의 맨발이 깨끗하지 않고, 천사를 이끄는 마태오의 손이 독단적이라는 이유로 주문자에게 거절당했다. 현재 성당에 걸려 있는 작품은 1602년에 그린 두 번째 버전으로, 성경을 집필하고 있는 마태오의 어깨 위 조금 떨어진 공간에 천사가 날고 있다. 그런데 작품을 주문했던 콘타렐리 추기경이 숨을 거두자 주문자가 산필리포네리 성당의 양식을 선호하던 크레센치 가문으로 바뀌었다. 따라서 카라바조가 어떤 예술적 영감을 받아 사실주의적인 작품을 완성했느냐에 대해 논하기 전에 작품 탄생의 종교적 배경을 먼저 이해할 필요가 있다.

당시 반종교개혁과 함께 예술가에게도 이해하기 어렵거나 불경스러워 보이는 도상은 그리지 않도록 하는 풍조가 지배적이었다. 예술에

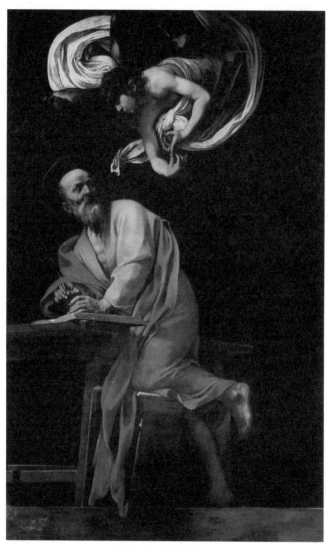

카라바조, 〈성 마태오와 천사〉, 1602

대한 논문에도 화가는 보이는 사물, 즉 눈앞의 현실을 그려야 하고, 기독교적이고 신비적인 주제 역시 확고한 형태를 지닌 직접적인 묘사를 해야 한다고 기술되어 있다.

카라바조의 작품들에 묘사된 일반인들의 신앙도 성 필리푸스 네리 Philippus Neri의 인간의 덕에 대한 찬미, 그리고 가난한 자의 고통을 함께한 예수에 대한 찬미와 크게 다르지 않다. 그러나 그의 작품은 당시로서는 지나치게 혁신적이어서 많은 반대에 부딪힐 수 있는 위험이 있었고 실제로도 그랬다. 그의 몇몇 작품이 기독교단으로부터 거절당했다는 사실이 이를 뒷받침한다.

그림들이 있는 성당은 특히 어둡다. 그림을 보려면 동전을 넣어야 조명이 켜지는데, 시간이 지나면 다시 꺼진다. 명멸하는 빛 덕분에 그림은 잠시 보였다 어둠 속으로 사라진다. 그래서 화면 속 빛과 어둠의 세계를 한층 더 신비롭게 만든다.

산타 마리아 델 포폴로 성당

로마 예술의 가장 큰 저장소

산타 마리아 델 포폴로 성당

Chiesa di Santa Maria del Popolo

주소

Piazza del Popolo

·

전화

06 361 08 36

·

운영

월요일~토요일 7:00~12:00, 16:00~19:00,
일요일·공휴일 8:00~13:30, 16:30~19:30

·

가는 방법

메트로 A선 Flaminio 역에서 포폴로 광장 출구로 나와 문을 통과하면 왼쪽에 있다.

댄 브라운의 소설《천사와 악마》에서 주인공 랭던과 비토리아가 판테온에서 헤매다 찾아간 성당이 바로 이곳이다. 소설에서는 '악마의 구멍이 있는 곳'이며 우주를 이루는 4대 원소 중 '흙'에 해당되는 신비로운 장소로 묘사된다.

전설에 따르면 성당 터에는 원래 네로 황제의 묘와 호두나무가 있었다. 그런데 밤마다 황제의 유령과 까마귀 형상의 악마들이 출몰한다는 소문에 1472년 교황 식스토 4세가 나무를 베고 그 자리에 성당을 세웠다. 성당 건축에는 안드레아 브레뇨Andrea Bregno, 브라만테Donato d'Agnolo Bramante, 잔 로렌초 베르니니가 참여했다.

소박해 보이는 외양과 달리 로마에서 가장 많은 예술품을 소장하고 있는 것으로 유명하다. 주요 예술품으로는 카라바조의 〈성 베드로의 순교〉와 〈성 바울로의 개종〉을 비롯해 라파엘로의 돔 모자이크 장식인 〈천지창조〉, 베르니니의 조각상 〈하바쿡과 천사〉와 〈다니엘과 사자〉, 안니발레 카라치의 〈성모 승천〉 등이 있다.

체라시 예배당에 있는 카라바조의 작품 〈성 베드로의 순교〉에서는

헐렁하고 지저분한 옷차림에 더러운 발이 보이는 평범한 로마인들이 어둠 속에 얼굴을 감춘 채 십자가와 베드로를 들어 올리고 있다. 이들의 긴장된 근육과 불거져 나온 핏줄에 시선이 간다. 베드로의 손발에는 못이 박혀 있고, 그 고통으로 이마는 일그러지고 벌어진 입에서는 신음 소리가 나온다. 그리고 이 모든 수난을 받아들이는 성인의 눈빛. 이 모든 것이 바로 눈앞에서 벌어지는 사건처럼 묘사되었다.

〈성 바울로의 개종〉도 마찬가지로 마치 로마 시대의 밤거리를 걷다가 골목길에서 벌어진 극적이고 성스러운 사건을 눈앞에서 목격한 느

산타 마리아 델 포폴로 성당 실내

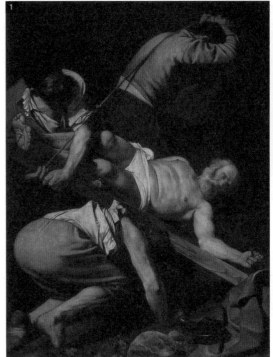

1 카라바조,
〈성 베드로의 순교〉,
1600경

2 카라바조,
〈성 바울로의 개종〉,
1601

낌이다. 화면은 크고 육중한 형상들, 그리고 빛과 어둠으로 빽빽하다.

회화에서 바울로는 전통적으로 턱수염을 기른 노인이었다. 그런데 이 그림에서는 로마 거리를 활보하는 군인으로 바뀌었다. 그는 로마 군인답게 깨끗이 면도한, 강하고 다부진 체격의 청년이다. 이토록 젊고 건장한 바울로를 단번에 말에서 낚아채 떨어뜨릴 정도로 신의 기적, 신의

빛은 강했다.

말에서 떨어졌다는 것은 권력과 권위, 자신감이 사라지고 무력한 인간이 되었다는 이야기이다. 말에 탄 사람은 자신감 있고 권위적이고 차분하지만, 일단 낙마하면 그렇지 않다. 바울로는 모든 것을 내려놓고 밑바닥으로 떨어진 것이다. 성화에 항상 등장하는 천사도 없다. 그저 땅바닥에 내동댕이쳐져 허우적대는 바울로와 말, 종자만 있을 뿐이다. 세속의 권력을 상징하는 갑옷과 투구는 벗겨졌고, 그리스도 교도를 체포하고 박해하기 위해 혈안이 되었던 눈은 신비의 빛이 닿는 바람에 멀어버렸다. 육신의 눈은 멀었지만, 그는 이제 곧 신의 빛을 통해 볼 수 있을 것이다.

관람객이 이 그림을 올려다보면 마치 자신이 말 아래에 깔려 넘어진 듯한 착각이 들 수도 있다. 바울로는 자칫하면 화면 밖으로 굴러떨어질 것만 같다. 화면의 절반가량을 채워 관람객 쪽으로 쏟아질 듯한 통통한 말의 온몸에는 빛이 반사되고 있다.

이 작품에도 〈성 마태오의 소명〉에서와 같이 연극 무대의 스포트라이트 같은 빛이 있다. 배경은 밤처럼 깜깜하지만 빛은 말, 바울로, 종자의 얼굴을 비춘다. 이들은 모두 구원받을 것이다.

산 피에트로 인 빈콜리 성당. 제단의 유리 상자 안에 베드로의 쇠사슬이 있다.

미켈란젤로의 모세상과 베드로의 쇠사슬

산 피에트로 인 빈콜리 성당

Basilica di San Pietro in Vincoli

주소
Piazza di San Pietro in Vincoli 4a

-

전화
06 488 28 65

-

운영
매일 7:00〜12:30, 15:30〜19:00

-

가는 방법
메트로 B선 Colosseo 역에서 Vincoli 방향 문을 나와 도보 5분

성당의 이름을 문자 그대로 해석하면 '사슬에 묶인 베드로'이고, 실제로 베드로가 투옥됐을 때 묶였던 쇠사슬이 보관된 성당이다. 그런데 성당은 미켈란젤로의 〈모세Moses〉로 더 유명하다. 〈모세〉는 교황 율리우스 2세 묘비의 일부로, 47점의 조각상으로 장식하는 장엄한 묘비 계획의 일부였지만 완성되지 못했다.

〈율리우스 2세의 묘비〉는 건축과 관련 없이 독립적으로 제작된 기념비이다. 원래는 옛 성 베드로 대성당에 고대의 마우솔레움mausoleum처럼 만들 계획이었지만, 원안이 축소되어 1547년에 한쪽 벽면만 완성되었다. 미켈란젤로가 손수 제작한 작품은 〈모세〉 외에도 그 좌우에 야곱의 두 아내 라헬('명상'을 상징)과 레아('능동적인 삶'을 상징)가 있다.

'출애굽기'에서 시나이 산에 올라간 모세가 하느님으로부터 십계명을 받아서 내려온다. 이때 히브리 사람들이 우상을 숭배하는 것을 보고 몹시 분노하고 실망했는데, 그런 감정과 고통이 대리석상에 표현되어 있다. 옆구리에는 십계명이 적힌 석판을 끼고 있다.

〈모세〉의 자세와 극적인 표정은 관람객이 멀리 떨어져서 올려다볼

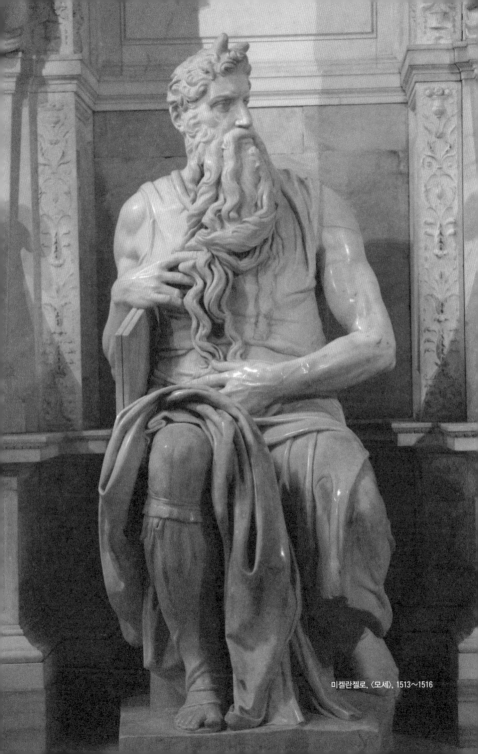

미켈란젤로, 〈모세〉, 1513~1516

것으로 예상하고 제작되었다. 가까이서 보면 위엄이 넘치는 〈모세〉는 당대에 '공포terribilita'라고 일컫던 경외감과 유사한 두려운 힘을 지닌 모습이다. 무언가 보는 듯하면서 생각에 잠겨 있는 자세는 그가 사려 깊은 통찰력과 격한 분노의 양면을 지닌 인간임을 보여준다.

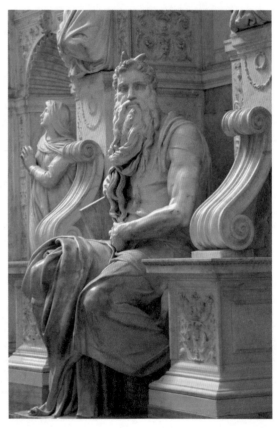

교황 율리우스 2세 묘비의 일부인 〈모세〉

머리 위에 난 뿔은 히브리어 성서가 잘못 해석되면서 만들어진 것이다. 즉 하느님과 두 번째 만난 이후 모세의 얼굴에서 빛이 났는데, 중세 시대에 '빛'이 '뿔'로 잘못 번역되는 바람에 빛 대신 뿔로 표현하는 전통이 생기게 되었다.

르네상스 시대의 사람들은 이집트에서 노예 생활을 하던 이스라엘 사람들을 해방시키고 계명을 받은 모세의 얼굴이 교황 율리우스 2세를 닮았다고 보았다. 실제로 〈모세〉는 율리우스 2세를 위해 그를 모델로 제작된 것이다.

성당사가 루트비히 폰 파스토어는 이 작품을 "로베레 가문 출신 교황의 역동적이고 격렬한 면모, 거의 초인적인 에너지, 또 그의 자존심과 고집, 절대 구부릴 수 없는 본성과 예술가의 열정적이며 격정적인 기질이 이 거인상에 모두 포함되었다"라고 평했다. 바사리는 《미술가 열전》에서 "미켈란젤로가 〈모세〉를 완성했을 때, 고금을 통해 그 작품에 비견할 만한 것이 없었다"라고 기술했다.

지그문트 프로이트Sigmund Freud는 1914년 논문에서 미켈란젤로의 〈모세〉가 분노를 억제한 모습을 담고 있다고 평했다. 그에 따르면 모세는 "인간에게 지워진 규정을 지키려고 자신의 열정을 억제"하는 모습이며, 이것은 신과의 결합, 즉 계명들이 적힌 석관으로 상징된다.

산티냐치오 성당의 실내 모습

하늘에서 천사들이 내려오는 환상적인 천장화

산티냐치오 성당

Chiesa di Sant'Ignazio di Loyola a Campo Marzio

주소
Piazza di Sant'Ignazio, 171, Campo Marzio

-

전화
06 6794406

-

운영
매일 7:30~12:20, 15:00~19:20

-

가는 방법
Campo Marzio의 Piazza di Sant'Ignazio를 찾으면 된다.

-

홈페이지
http://www.chiesasantignazio.it

산티냐치오 성당은 1626~1650년에 건립된 적갈색과 황갈색이 은은하게 대조를 이루는 매혹적인 바로크 양식의 건물이다. 추기경에게 헌정되는 명예 본당 중 하나이며, 수호성인은 예수회의 설립자인 로욜라의 성 이냐시오Sanctus Ignatius de Loyola이다. 성 이냐시오는 1540년에 청빈, 정결, 순명의 서약과 함께 교황에 대한 순명을 기본 원리로 하는 예수회를 창설한 이후, 로마에서 활동하며 종교개혁으로 흔들리던 가톨릭을 지키는 데 큰 역할을 했다.

성당 내부에는 안드레아 포초Andrea Pozzo가 바로크 시대에 유행했던 콰드라투라quadratura라는 환상적 기법을 사용한 천장 프레스코가 있다. 이 그림 아래에 서면 지붕이 열리고 천국으로 이어진 공간에 천사가 내려오는 것을 볼 수 있다. 성 이냐시오가 천국으로 들어가는 모습이 있는데, 특히 본당 회중석의 중앙 통로에 있는 담황색 반석 위에 올라서서 보면 묘한 경험을 할 수 있다. 그림을 이용한 교묘한 건축 기법 때문에 건물 전체가 머리 위로 치솟는 듯한 아주 독특한 느낌이다. 다른 지점에서는 아무리 보아도 기둥이 쓰러질 것만 같다.

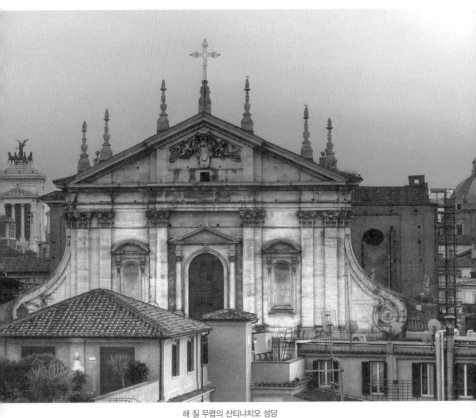

해 질 무렵의 산티나치오 성당

이처럼 종교적 환상과 감각적 도취를 이뤄낸 포초의 웅장한 천장화
는 로마의 제수Gesu 성당에도 있다. 포초는 예수회의 신부였지만 화가
로도 명성을 떨쳤으며, 이론서《회화와 건축의 원근법Perspectiva Pictorum et
Architectorum》도 저술했다. 1704년 오스트리아 빈으로 가서 예수회 성당과
리히텐슈타인 궁의 장식을 하면서 빈의 예술에도 많은 영향을 주었다.

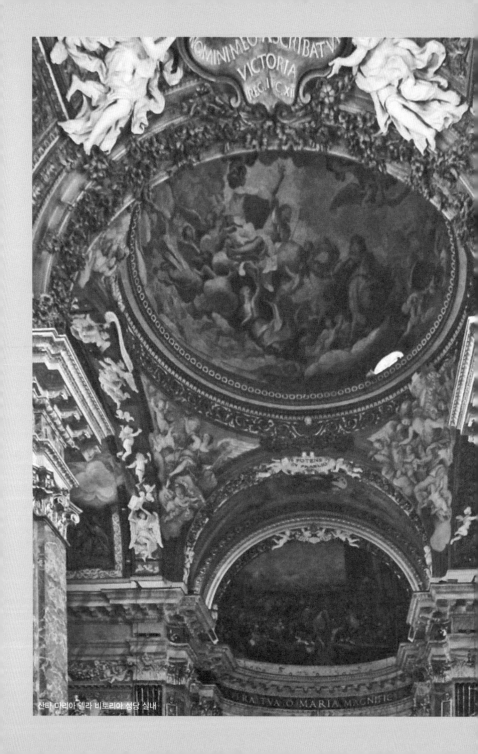

산타 마리아 델라 비토리아 성당 실내

육체와 영혼이 하나가 되는 성스러운 감동

산타 마리아 델라 비토리아 성당

Chiesa di Santa Maria della Vittoria

주소
Via XX Settembre 17

-

운영
매일 6:30~12:00, 16:30~18:00

-

가는 방법
메트로 A선 Republica 역에서 도보 5분

●

아빌라의 성 테레사는 환상 속에서 자신의 심장에 금색 화살을 찌르는 천사를 본다. 정신과 육체를 모두 맡긴 채 신음하듯 입을 벌린 성녀가 눈을 반쯤 감고 고개를 뒤로 젖히고 있는데, 어깨는 희열 직전의 긴장으로 팽팽하다. 천사는 화살을 다시 꽂기 위해 그녀의 가슴 섶을 조심스레 열어젖히고 있다.

잔 로렌초 베르니니는 〈성 테레사의 희열Estasi di Santa Teresa〉을 통해 강렬하고 신비로운 체험의 장면을 조각으로 구현했다. 베르니니는 테레사가 경험한 희열을 표현하는 데 흔히 볼 수 있는 무릎 꿇고 기도하는 모습을 택하지 않았다. 대신 여인의 얼굴에 드러나는 황홀경으로 신비로운 경험을 하는 모습을 묘사했다. 마치 성적 쾌락의 절정 속에 휘감긴 듯, 육체와 영혼이 일체된 듯한 테레사를 빚어내 육체의 경험을 성스러운 감동으로 탈바꿈시키려고 했다. 성당의 벽을 뚫어 테레사 뒤로 쏟아지는 빛을 묘사해 그녀의 얼굴과 몸이 성령의 불 속에서 타오르는 듯한 환영을 만들었다. 베르니니는 극적인 요소와 움직임, 감정으로 충만한 바로크 정신을 완벽하게 재현하기로 마음먹었던 것이다.

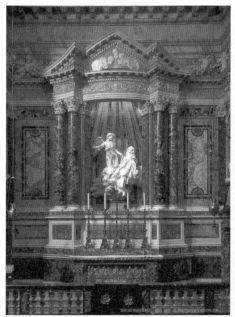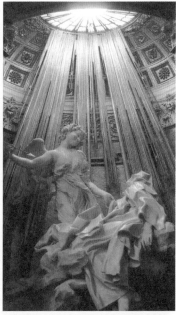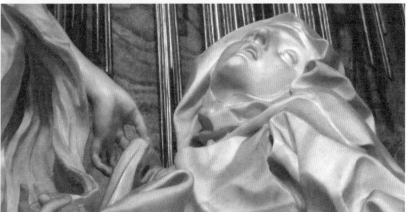

베르니니, 〈성 테레사의 희열〉, 1644~1647. 성당의 코르나로 예배당 제단에 있다.

아름다운 수녀와 빛을 발하는 듯한 미소년 천사는 잘 어울린다. 한쪽 가슴을 드러낸 천사의 가슴에서 테레사의 가슴을 연상하게 된다. 천사의 화살은 심장보다 훨씬 아래쪽을 겨누고 있다. 뒤로 넘어간 턱과 벌어진 입에서 이미 그녀가 화살에 찔렸다는 것을 알 수 있지만, 천사는 다시 한 번 화살을 그녀의 몸에 찔러 넣으려 한다. 순결의 상징인 수녀복은 마치 몸 상태의 반영인 듯 펄럭이며 솟아올랐다가 녹아내리는 듯 흘러내리고, 움푹 들어가고 갈라졌다.

그러나 이 작품은 결코 에로틱한 작품이 아니다. 베르니니가 독실한 기독교 신자였고, 테레사 성녀도 "고통은 육체적인 것이 아니라 정신적인 것"이라고 자서전에서 밝힌 것을 종합해보면 육체적 황홀경의 순간으로 보기 어렵다. 또 교황의 건축사이자 로마 최고의 조각가였으며 매일 예수회의 교리를 실천에 옮겼던 베르니니가 테레사 성녀의 기적적인 법열을 성적 쾌락의 떨림으로 묘사했을 리가 없다.

이 작품을 오르가슴의 순간으로 봤다면, 그것은 당대의 예술가와 시인들이 믿었던 육체와 영혼의 합일설을 이해하지 못한 것이다. 17세기의 시, 노래, 책 곳곳에는 영혼이 신성에 도달하기 위해서는 반드시 육체의 극한적인 경험을 통과해야 한다고 기술되어 있었다. 당시에는 무아지경이란 감각적인 경험과 불가분의 관계였던 것이다. 결국 테레사의 '육체적 황홀경'은 현대인의 관념으로 단순히 영혼의 경험과 감각적인 경험은 별개라고 생각한 것에서 비롯된 착각이다. 테레사 역시 자서전에서 천사와의 경험이 분명히 육체적인 것이 아니었음에도 "그 경험

에 육체적인 요소가 상당히 녹아 있었음을 부인할 수 없다"고 고백했다.

〈성 테레사의 희열〉을 제작한 베르니니는 이탈리아 바로크 미술을 대표하는 예술가였다. 고대 그리스·로마와 미켈란젤로의 조각상을 연상시키는 우아하고 섬세한 마무리에, 동시대의 카라바조와 안니발레 카라치, 구이도 레니Guido Reni의 양식을 결합시켰다. 조각가에 재능 있는 건축가였던 베르니니는 로마의 '황금시대'에 건축 작업을 독점하다시피 했다. 그중 산 피에트로 광장은 베르니니의 가장 웅장한 건축적 성과물이다.

피렌체

산 마르코 미술관 바르젤로 국립미술관 아카데미아 미술관 산타 마리아 노벨라 성당

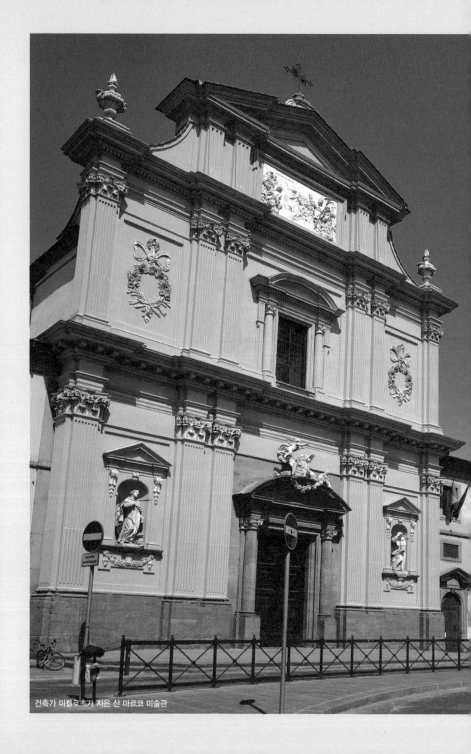
건축가 미켈로초가 지은 산 마르코 미술관

르네상스를 이끈 메디치 가문의 유산
산 마르코 미술관
Museo di San Marco

주소
Piazza San Marco 3, Firenze

-

전화
055 238 86 08

-

운영
월요일~금요일 8:15~13:50, 토·일요일 8:15~16:50

-

휴무
매달 첫째·셋째·다섯째 주 일요일, 매달 둘째·넷째 주 월요일, 1월 1일, 5월 1일, 12월 25일

-

요금
4유로

-

가는 방법
두오모를 마주 보고 왼편의 Via del Martelli를 따라 걷다가 Via Cavour로 진입해 도보 10분

-

홈페이지
http://www.uffizi.firenze.it/en/musei/?m=sanmarco

●

중세 시대가 막을 내리면서 더 이상 세계의 중심은 신이 아니라 인간이라며, 그 사상을 고대 그리스·로마의 학문과 예술에서 찾으려 했던 르네상스. 그 중심에 피렌체라는 도시가 있었고, 피렌체의 역사를 이야기하다 보면 메디치 가문이 빠지지 않는다.

산 마르코 수도원은 본래 1434년부터 도미니크회 수도원이었다. 그런데 '메디치 가문의 아버지' 코시모 데 메디치Cosimo de' Medici가 프란체스코 수도사들을 위해 후원하고 재건축했다. 메디치 궁을 지었던 건축가 미켈로초Michelozzo가 1437년에 옛 수도원을 부수고 재건축하기 시작해 16년 만인 1452년에 완성했다.

사후 연옥에 떨어지지 않기 위해, 또 기독교의 기반을 공고히 하기 위해 부자들이 성당에 기부금을 내거나 성당 건립에 후원금을 내는 일은 흔한 일이었다. 그러나 한 개인이 이토록 많은 방과 예배당에 도서관까지 딸린 대규모 수도원을 기증한 일은 처음이었다. 교외가 아니라 피렌체의 화려함 곁에 위치한 이곳에는 1층에는 성당, 참사회실, 두 개의 큰 정원, 도서관 등이 있으며, 2층에는 프라 안젤리코Fra Angelico의 프

레스코가 한 점씩 있는 수사들의 방(첼라cella)이 43실 있다. 피렌체의 역사와 예술이 고스란히 담겨 있는 곳으로, 수도원은 이제 산 마르코 미술관이 되었다.

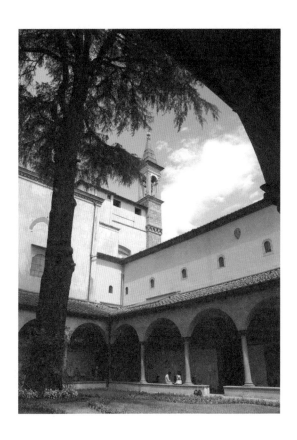

미술관의 중정에서 보이는 로지아

　미술관에 들어서서 아치가 이어지는 성 안토니오 회랑을 걷다 보면 시간을 거슬러 여행하는 기분이다. 예전에는 수도사들의 식당으로 사용되던 레페르토리오refertorio에 도메니코 기를란다요Domenico Ghirlandajo의 〈최후의 만찬Ultima Cena〉이 있다. 이 프레스코는 미켈란젤로의 스승이었던 기를란다요의 대표작으로, 사실적이면서도 장식적인 화법으로 피렌체 귀족들이 좋아했다.

　예수를 중심으로 제자들과 최후의 만찬을 하던 중 "너희 중 하나가 나를 배신할 것이다"라는 말에 제자들이 술렁거리고, 요한은 예수에게

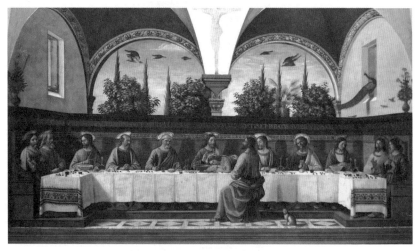

기를란다요, 〈최후의 만찬〉, 1479~1480

쓰러졌으며, 유다만 따로 예수 앞에 앉아 있는 장면이다. 원근법에 충실한 구도이며 배경의 아름다운 정원 풍경 속에는 새들이 한가롭게 날고 있다. 오른쪽 벽면에는 공작새가 붙어 있다. 안타깝고 긴장된 장면인데도, 그런 모습들 때문에 그림은 평화롭고 장식적으로 보인다.

프라 안젤리코의 〈수태고지〉

아련한 빛이 어루만지는 테라코타 바닥의 계단을 오르다 보면 맞은편 벽면의 프라 안젤리코의 매혹적인 〈수태고지Annunciazione〉와 마주친다. 화면에서 천사와 마리아가 있는 곳은 바로 이 수도원의 로지아다. 수도사들은 실제 수도원 벽면에 그려진 이 장면을 오가며 봤을 것이다. 마치 마리아의 잉태가 바로 지금 수도원의 로지아 어디에선가 벌어지는 사건인 양 생각하면서 말이다.

천사 가브리엘이 나타나 처녀인 마리아에게 성령으로 예수를 임신할 것을 알린다는 '수태고지'는 수없이 많이 그려진 주제다. 대부분의 사람이 문맹인 데다 라틴어 성서만 있던 때는 성서 속 이야기를 그림으로 풀어서 누구나 알기 쉽게 전달할 필요가 있었다. 수태고지를 비롯한 성서 이야기를 담아낸 그림을 서양 어느 미술관에서나 만날 수 있는 것은 그런 이유에서이다.

당연히 이야기를 시각화하기 위한 다양한 상징들도 등장했다. 백합은 마리아의 순결과 무염시태를 상징하는데, 수태고지는 주로 백합을

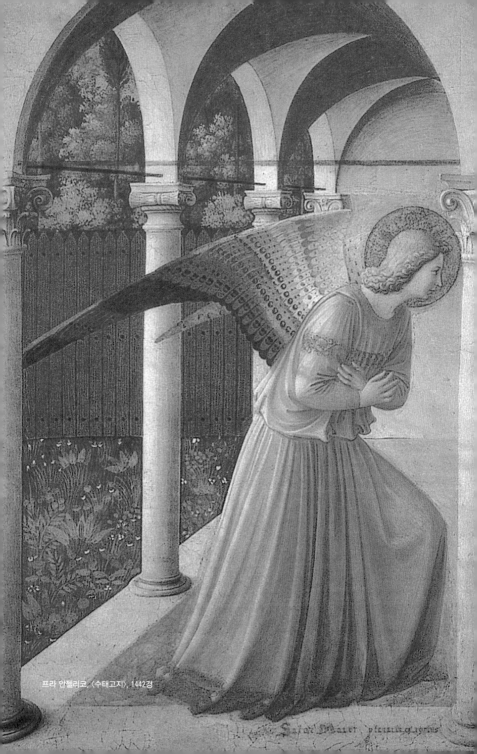

프라 안젤리코, 〈수태고지〉, 1442경

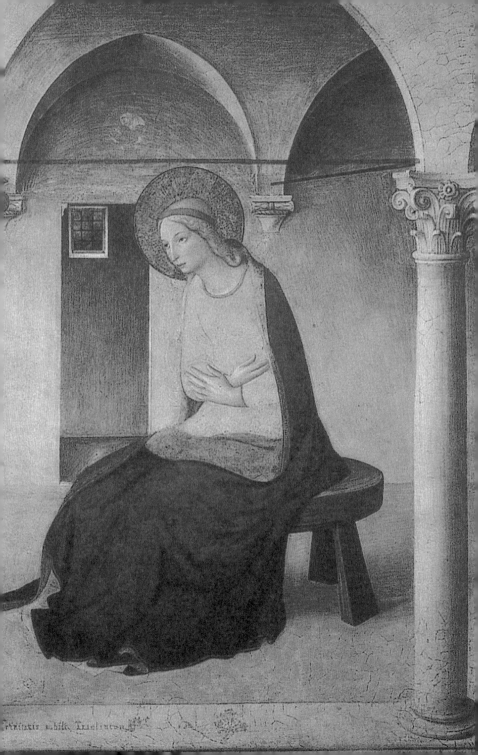

든 천사 가브리엘이 마리아에게 말을 건네는 장면이다. 마리아는 처녀가 성령으로 임신할 것이라는 천사의 전언에 놀라고, 심사숙고하고, 자신이 남자를 모르는데 어떻게 그런 일이 가능한가 반문하고, 신의 말씀에 순종하며, 마지막으로 잉태의 은총이 행해진다. 이 다섯 단계 중 대개 처음 두 단계가 많이 그려졌다.

프라 안젤리코의 작품도 금빛 후광이 빛나는 천사와 마리아가 만나는 모습으로 '반문하고' '순종하는' 단계이다. 고요하고 명상적인 장면은 원죄 없는 잉태가 이루어지는 기독교 전통의 본질적이며 결정적인 순간이다. 천사와 마리아 모두 겸손하게 머리를 숙이고, 마리아가 '순종'의 자세로 두 손을 모으고 있다.

이런 구성을 처음 고안한 사람이 바로 프라 안젤리코였고, 이후 15세기 피렌체에서 수태고지를 다룰 때 널리 이용되었다. 그림 속 마리아는 제한된 공간에 앉아 있다. 기둥들이 그녀가 차지하는 공간의 윤곽을 그리는 동시에 그녀가 세상으로부터 분리된 존재임을 드러낸다. 또 작품의 틀을 형성하는 역할도 한다. 영적인 공간의 묘사라서 사실적일 필요도 없다. 그래서 마리아는 천사장보다 더 크고, 그녀의 후광도 천사장의 후광보다 더 높고 크다. 비례를 따져보아도 마리아는 주변 배경들보다 크다. 이런 장치들 모두 그녀의 중요성을 강조하는 것으로, 중세 미술의 흔적이다.

빛의 효과도 흥미롭다. 화면 왼쪽에서 비추는 빛이 성모 뒤로 그림자를 드리운다. 하지만 신의 사자인 가브리엘은 그림자가 없다.

수도원 벽면에 그려진 〈수태고지〉

이 그림에는 '수태고지'를 주제로 다룬 다른 그림에서 흔히 등장하는 백합도, 성령의 비둘기도, 눈부신 금빛을 발하는 성부도 없다. 단지 마리아가 천국을 상징하는 파란색 옷을 입고 있을 뿐이다. 어머니를 의미하는 붉은색 옷까지 입고 있다면, 마리아는 확실히 '신의 어머니theotokos'이자 '천국의 왕비'가 된 것이다.

천사와 마리아가 있는 아치의 모양이 알파벳 M자를 이루는데, 마리아의 이니셜이다. 신학자인 알베르투스 마그누스Albertus Magnus는 마리아의 이니셜 M의 상징성을 어머니mother이며 중재자mediator로 보았다.

가브리엘 왼편에 보이는 담으로 둘러싸인 정원은 솔로몬의 아가에서 유래된 '닫힌 정원'이 되었다. 닫힌 정원은 마리아의 영원한 동정성의 상징이면서, 낙원을 상징한다. 미술 작품에서 마리아가 우물가나 샘터에서 물을 긷는 모습도 자주 볼 수 있는데, 그 샘은 마르지 않는 생명수가 솟는 '생명의 샘' 또는 '말씀의 샘'을 빗댄 것이다. 야고보 외경에는 이 사건이 처음 벌어진 곳이 우물가였음을 알리는 대목도 있다.

이 그림에는 없지만 다른 대부분의 '수태고지'에는 천국에서 쫓겨나는 아담과 이브의 모습이 등장한다. 선악과를 탐하면서 인간에게 원죄의 올가미를 씌운 이브와, 구세주를 잉태하여 인류의 죄악을 씻고 대속할 마리아를 대비시킨 것이다. 인간의 첫 번째 어머니가 이브였다면, 인류의 두 번째 어머니이자 '새로운 이브'는 마리아가 된다.

수도사의 방
— 현세의 창과 천상의 창

〈수태고지〉 이외에도 이 수도원-미술관에는 프라 안젤리코 전용 미술관이라고 해도 될 만큼 그의 작품이 많다. 프라는 수도사를 뜻하는 프라테prate의 줄임말이고, 안젤리코는 천사를 의미하니, 그의 이름을 풀면 '천사 수도사'가 된다. 사실 그는 수도사이자 수도원장이었다. 그는 준성인을 의미하는 복자(福者), 즉 베아토beato로도 불렸으니 당대에 그의 위상이 어느 정도였는지 짐작할 수 있다.

프라 안젤리코는 건물 장식을 도맡았다. 특히 2층의 아무런 장식도 살림살이도 없는 수도사들의 방 하나하나에 그려진 프레스코는 인상적이다. 1층이 순례자들을 위한 공적인 공간이었다면 2층은 수도사들을 위한 사적인 공간이었다. 그래서 2층은 수도원이 폐쇄된 19세기가 되어서야 대중에게 공개되었다.

방의 모든 그림은 캔버스나 패널이 아닌 벽면에 직접 그렸다. 사실 벽면 한쪽에 있는 프레스코가 이 미술관의 주요 작품이라고 해도 과언이 아니다.

피렌체 최고 권력자인 코시모가 후원했던 프라 안젤리코는 당대 유명한 작가였으니, 당시의 르네상스라는 '혁명'을 모를 리가 없었다. 그런데 안젤리코의 그림은 중세적인 분위기가 물씬하다. 형태와 색채가 절제되었고 르네상스의 특징인 사실성과 원근법도 무시되었다. 벽화 속 공간은 원근감이 있는 듯하다가 사라지고, 인물과 풍경이 사실적으로

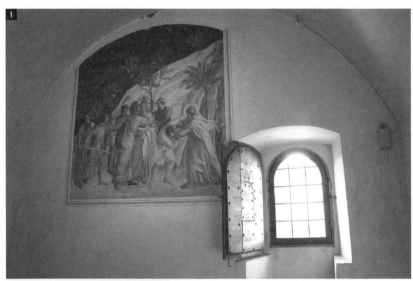

1 고단한 하루를 마친 수도사는
 좁은 방에서 두 개의 창과 마주하게 된다.

2 복도 양옆으로 수도사들의
 조그만 방이 있다.

묘사되다가 갑자기 초현실적인 분위기의 황금색과 짙은 파란색이 끼어 들어온다.

프라 안젤리코가 중세풍의 벽화를 그린 것은 수도사들의 영혼을 위로하기 위해서였을 것이다. 고단한 하루를 마치고 두 평 남짓한 방으로 돌아왔을 때 수도사는 두 개의 창과 마주하게 된다. 화려한 피렌체 풍경이 보이는 실제 창문과 벽화가 만들어낸 창문, 현세와 천상의 세계. 수도사는 벽에 뚫린 두 개의 창을 번갈아 보다가 벽화의 창을 통해 천상을 경험하지 않았을까. 벽화에는 수도사의 모습이 그려져 있어, 마치 그들이 해당 장면에 동참하는 느낌을 준다. 수도사의 방마다 영적 체험의 공간이 있었던 셈이다. 그래서 그가 동시대 화가임에도 르네상스의 특징을 무시하다시피 한 것으로 보인다. 수도사의 방에 벽화들이 있다는 사실이 '인간을 위한 그림'보다는 '신의 시대' 방식을 고수하게 했을 것이다.

프라 안젤리코의 그림들은 성 도미니쿠스Dominicus가 행했던 아홉 가지 수행을 기술한 13세기의 책《기도자의 길De modo orandi》의 내용과, 그리스도의 생애나 성모의 일화를 주제로 하고 있다. 특히 십자가형을 그린 장면이 많은데, 그리스도는 깊은 어둠을 배경으로 허공에 덩그러니 위치한 환상적인 공간에 있다.

수도사의 방마다 1~43번까지 번호가 붙어 있는데, 방 번호 순서대로 벽화 속 이야기가 이어지지는 않는다. 1번 방에는 그리스도의 부활을 처음 목격한 마리아가 그를 잡으려 하자 그리스도가 "나를 잡지 마라Noli Me Tangere"라고 말하는 그림이 있다. 그런데 2번 방에는 마리아와 제자들

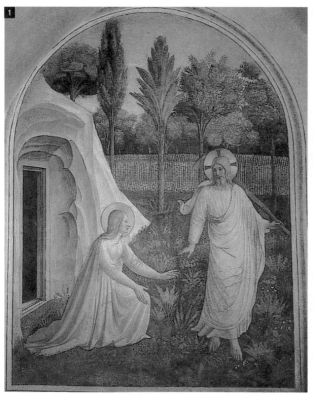

1 프라 안젤리코, 〈나를 잡지 마라〉,
 1438~1443

2 프라 안젤리코, 〈애도〉,
 1438~1443

3 프라 안젤리코, 〈예수 탄생〉,
 1438~1443

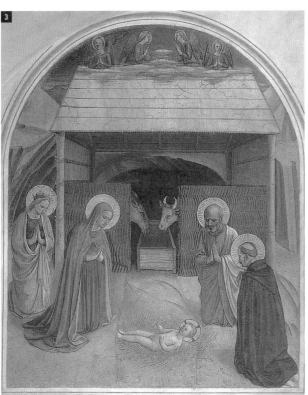

이 그리스도의 시신을 둘러싸고 슬퍼하는 〈애도Compianto di Cristo〉가 있고, 3번 방에는 〈수태고지〉가, 5번 방에는 〈예수 탄생Natività〉이 있는 식이다. 이는 본래 수도원이었던 곳이 미술관이 되었기 때문일 것이다. 지금은 관람객들이 돌아다니며 각 방의 그림을 보기 때문에 연작처럼 보이지만, 원래는 수도사들이 방에서 한 그림만을 오랜 시간 바라보며 명상하고 관조하는 환상적 성격의 그림이었다.

7번 방의 〈모욕을 당하는 그리스도〉는 눈가리개를 한 예수가 상징적인 얼굴과 손에 맞는 장면이다. 바닥에 앉은 성모와 성 도미니쿠스는 예수 고난의 의미를 묵상하고 있다. 신의 부름에 응했던 그 방의 수도사도 그와 같이 묵상했을 것이다.

 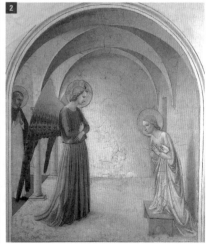

1 프라 안젤리코, 〈모욕을 당하는 그리스도〉, 1438~1443 2 프라 안젤리코, 〈수태고지〉, 1438~1443

3번 방에는 계단 벽면에 그려진 것과 다른 〈수태고지〉가 있다. 원근법을 잘 표현한 천장 덕분에 벽 뒤의 공간감이 잘 느껴진다. 수 세기 동안 그려진 많은 '수태고지' 그림에서 흔히 등장하는 모습과 달리 이 그림 속의 마리아는 천국의 붉은색 옷 위에 파란색 망토를 입고 있지도, 천상의 거창한 왕좌에 앉아 있지도 않다. 성령의 비둘기도, 성부 하느님도 아직 임하지 않았다. 마리아의 머리 높이가 천사의 그것보다 낮은 것은 마리아의 '겸손함'을 드러내고 있는 것이다.

그림의 제목은 '수태고지'이지만 실은 마리아의 일생에서 중요한 결심을 해야 하는 순간이다. 아직은 '천상의 왕비'가 아닌 어린 처녀로서 "예"라고 답할 그 순간에 온 세계가 귀 기울이고 있는 것이다. 모든 위대한 칭호가 주어지기 직전 신의 빛에 감싸인 천사는 그녀에게 "두려워 말라"고 말한다. 이 벽화는 프라 안젤리코가 자신의 방에 그린 것으로, 마리아는 '겸손한' 수도사로서 화가이자 수도사의 방에 있는 것이다.

르네상스와 메디치가에 맞선 사보나롤라

산 마르코 미술관은 수도원 기행이라는 즐거움도 있다. 중세 수도원의 흔적을 건축물과 그 구석구석에서 찾아볼 수 있으며 관련된 유물도 다양하고 체계적으로 전시되어 있다. 당대 수도원에서 사용하던 성구, 성서, 성가집도 있다. 그중에서 눈에 띄는 것이 수도원장이었던 지롤라

모 사보나롤라Girolamo Savonarola의 유품들이다. 12~14번 방이 사보나롤라의 방이었다. 페라라 출신의 도미니크회 수도사인 사보나롤라는 못생긴 데다 달변도 아니고 행동도 과격해서 처음 수도원에 왔을 때는 큰 관심을 받지 못했다.

본래 성당에서는 사람들의 신심이 약해지고 타락하는 것 같으면 수도사를 파견해 심판론 등의 '무서운 이야기'로 사람들의 신앙심을 고취시켰다. 수도사가 최후의 심판을 예언하고 증명하거나 기적을 실현하면

대중은 공포에 떨며 회개하고 신앙심을 다잡았다. 그중에서도 예언을 실현하는 것이 큰 효과가 있었다. 예컨대 국가 간의 전쟁과 같은 국제 정세를 미리 파악하고, 이를 신의 섭리와 교묘히 엮어서 예언하는 것이다.

사보나롤라는 강대국 사이에서 중재 외교로 피렌체의 운명을 위태롭게 지탱해주던 로렌초 데 메디치Lorenzo de' Medici를 비롯해 교황 인노첸시오 8세, 나폴리의 페르디난도 왕의 죽음을 예언했다. 또 프랑스의 야심가 샤를 8세가 등장한 것에서 곧 일어날 전쟁을 예감했다. 그런 시대

의 흐름을 읽은 사보나롤라는 피렌체 사람들에게 회개를 촉구하며 신의 심판, 재앙의 날이 다가왔다고 예언했으며, 바로 몇 가지 예언이 맞아떨어지면서 유명해졌다. 게다가 천년의 절반인 1500년 무렵이라 사람들은 예수 재림, 최후의 심판 등에 관한 이야기로 불안에 떨었다. 그들은 로렌초 데 메디치가 사망한 뒤 의지할 강력한 지도자를 원했다. 1491년 사보나롤라는 타락에 대한 참회를 요구하고, 신의 징벌인 프랑스군의 침공이 있을 것이며, 그즈음 일어난 대홍수와 이슬람 세력의 확장을 타락에 대한 신의 복수의 검이라고 외쳤다.

사실 사보나롤라에게 피렌체는 타락하고 위험한 곳이었다. 13세기에 메디치가는 은행업과 모직물 사업으로 부유해지자 예술과 인문학에 아낌없는 지원을 했다. 문제는 그들이 지원했던 사상이 고대 그리스와 로마의 문화를 모델로 삼고, 신이 아닌 인간을 세계의 중심으로 여긴 신플라톤주의에 기반한다는 것이었다. 사보나롤라에게 그런 이단적인 사상을 지원하는 메디치가와 피렌체는 성당의 존립을 위협하는 불순한 존재였다.

사보나롤라는 두오모 대성당에서 프랑스군의 침공을 예언하며 곧 하느님의 심판이 내릴 것이라고 설교했다. 오래지 않아 1494년 8월 샤를 8세가 이끄는 프랑스군이 피렌체를 침공해 무자비한 살육과 약탈을 벌였다. 메디치가는 잠시 피렌체에서 쫓겨났고, 그해 11월에 사보나롤라를 중심으로 신권 정부가 구성되었다.

급진적인 개혁을 주도한 그는 '허영의 소각'을 연출해 거울, 가면, 화

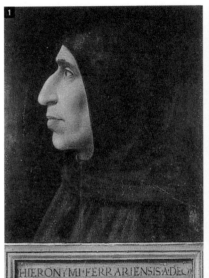

1 프라 바르톨로메오, 〈사보나롤라의 초상〉, 1498~1499경 2 프라 바르톨로메오, 〈순교자 베드로의 모습으로서 사보나롤라〉, 1508~1510

장품, 향수, 책, 악기, 그림 등 음란하거나 이단적으로 보이는 것은 모두 시뇨리아 광장에서 불태웠다. 도도한 흐름이었던 르네상스는 피렌체에서 중단되었고, 중세 시대로의 복귀만 남은 듯했다.

사보나롤라는 '하느님의 전령'인 샤를 8세와 프랑스군을 지지하는 설교를 계속했다. 그런데 새로운 교황 알렉산드로스 6세는 이탈리아에서 프랑스군을 몰아내기 위해 애쓰고 있었다. 교황 입장에서는 일개 수도사인 사보나롤라의 세력이 너무 컸고, 스스로를 하느님의 대변인이라

고까지 주장하는 것을 인정하기 어려웠다. 게다가 그는 교황이 부패하고 비양식적이라고 비난하기까지 했다.

그러다가 사보나롤라의 신권 정부에 불리한 사건이 잇달아 벌어졌다. 극심한 폭우와 흉작으로 아사자가 속출하고, 프랑스 군대가 가져온 것으로 알려진 '프랑스 종기'인 매독이 확산되었다. 이런저런 사건에 대해 이상만 내세울 뿐 실질적인 해결책을 내놓지 못하는 사보나롤라에게서 민심은 돌아섰고, 1497년에는 혹세무민에 대한 죄와 교황청에 대한 불복종으로 파문당했으며, 이듬해에 화형되었다. 벽화 〈사보나롤라의 최후〉는 12번 방에 있다. 사보나롤라와 다른 수도사들이 타오르는 불길에 늘어져 있고, 한쪽에서는 화형대로 장작 더미를 나르고 있다. 피렌체 사람들은 광장 군데군데 모여 이 장면을 지켜보고 있다.

사보나롤라의 추종자 프라 바르톨로메오가 그의 초상화 두 점을 남겼다. 하나는 수도사의 모습으로, 다른 하나는 '순교자 베드로'라는 제목으로. 사보나롤라를 순교자 베드로로 묘사한 것은 그를 대놓고 칭송하는 것이 금기시되던 시기였기 때문이고, 다른 한편으로는 그를 순교자로 보여주고 싶었던 것이다.

피렌체의 르네상스를 꽃피운
메디치가의 쇠락

북쪽 회랑에는 평신도를 위한 방이 따로 있었다. 베노초 고촐리 Benozzo Gozzoli의 〈동방박사의 경배Adorazione dei Magi〉가 있는 39번 방으로, 수

베네초 고촐리,
〈동방박사의 경배〉,
1440~1443

도원의 큰 후원자 코시모 데 메디치만을 위한 방이었다. 동방박사는 메
디치 가문의 수호성인이고, 가문이 동방박사 형제회의 중요 후원자였
다. 또 메디치가는 피렌체에서 선택된 가문, 존경받는 가문, 선지자적인
가문이고 싶었기에 걸맞은 주제라고 할 수 있다.

　동방박사가 예수께 경배하는 그림 속에는 '피렌체의 아버지'라 불리
던 코시모 데 메디치와 그의 아들 피에로 데 메디치Piero di Cosimo de' Medici, 피
에로의 후계자 로렌초 데 메디치가 있다. 메디치가 사람들과 피렌체 사

람들에게 이 수도원은 매우 소중한 곳이었다. 권력과 음모와 화려함과 허무함이 공존하던 시대에 메디치가 사람들은 이곳에서 기도와 명상을 했다. 평신도에게 수도원의 방을 헌정하는 일은 교황이 승인해야 하는 특별한 일이었다. 그런데 메디치가가 어디 평범한 가문인가.

피렌체와 르네상스를 꽃피우고, 산 마르코를 건립한 메디치가는 이후 어떻게 되었을까. 이어지는 방종과 타락, 쇠락 끝에 1737년 메디치 가문의 마지막 인물인 안나 마리아 루드비카가 예술품을 비롯한 모든 재산을 국가에 헌납하면서 그 성쇠는 막을 내린다.

수도원의 2층 복도에는 아름다운 도서관도 있다. 역시 메켈로초가 설계한 르네상스 양식의 건축물로 기둥이 아름답다. 이곳에는 수도사들이 직접 쓰고 그린 수백 년 된 필사본들이 있다. 다시 1층으로 내려오면 안젤리코의 패널화들을 수집해놓은 안젤리코 미술관이 있다.

필사본이 전시된
도서관

바르첼로 국립미술관 외관

악명 높은 감옥에서 피렌체 최고의 미술관으로

바르젤로 국립미술관

Museo Nazionale del Bargello

주소

Via del Proconsolo 4

-

전화

055 238 8606

-

운영

매일 8:15~13:50

-

휴무

매달 둘째·넷째 주 일요일, 매달 첫째·셋째·다섯째 주 월요일, 1월 1일, 5월 1일, 12월 25일

-

요금

4유로

-

가는 방법

산타 마리아 노벨라 역에서 도심 방향으로 도보 10분

-

홈페이지

http://www.polomuseale.firenze.it/en/musei/?m=bargello

●

바르젤로 미술관은 피렌체 최고의 미술관 중 하나이지만, 알고 있는 사람이 많지 않다. 1865년에 단테 탄생 600주년을 기념해 열린 곳으로, 르네상스가 피렌체에서 만개했다는 사실을 체감하려면 우피치 미술관의 회화와 바르젤로 미술관의 조각을 봐야 한다.

바르젤로 미술관은 1255년에 건립된 피렌체에서 가장 오래된 공공건물이었다. 메디치 가문이 피렌체를 지배할 때는 행정장관의 관서(官署), 즉 '바르젤로'였다. 16세기부터 경찰청사 겸 교도소로 쓰이면서 구조가 바뀌고 추가되었는데, 그 때문에 건물의 방과 계단이 이상하게 배열되거나 심지어 같은 층에서도 분리되어 있다.

국립 조각 미술관으로 개방된 이래 14~17세기 토스카나파의 가장 큰 컬렉션이 보관되어 있다. 미켈란젤로의 〈브루투스Bruto〉와 〈다비드-아폴로David-Apollo〉, 도나텔로의 〈성 조르조San. Giorgio〉와 〈다비드〉, 베로키오Andrea del Verrocchio의 〈성모자Madonna col Bambino〉 부조 등 르네상스 대가들의 조각과 상아 세공품, 성구, 마욜리카 도기, 갑옷, 무기, 오토만 제국의 기묘한 청동상이 들어차 있다.

바르젤로
국립미술관
정원

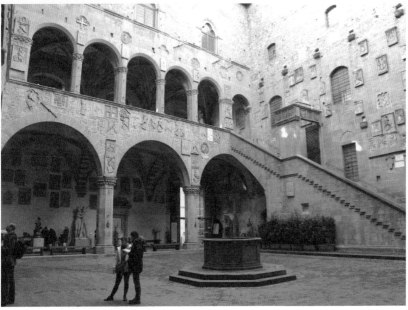

건물에 들어서면 마주치는 13세기 모습이 고스란히 남아 있는 안마당은 3면이 아치형 주랑portico으로 둘러싸여 우아하고 아름답다. 마당 가운데에 옛 우물터가 남아 있고, 회랑에는 바르톨로메오 암만나티Bartolomeo Ammannati의 〈템페란차Temperanza〉, 빈첸초 단티Vincenzo Danti의 〈메디치가의 코시모 1세Cosimo I de' Medici〉와 같은 인물 조각상이 널려 있다. 요새에나 있을 법한 육중한 돌계단과 벽에 걸린 피렌체 정부를 맡았던 가문의 문장들도 인상적이다.

로지아에는 독수리, 부엉이 등의 다양한 새를 형상화한 잠볼로냐Giambologna의 청동 조각 연작 〈아키테투라Architettura〉가 있다. 가벼운 깃털을 무거운 청동으로 생생하게 표현한 이 작품들은 원래 귀족들의 팔라초를 장식하는 것이었다.

미술관 회랑.
인물 조각상들이 보인다.

2층 로지아.
가운데쯤 〈아키테투라〉가 보인다.

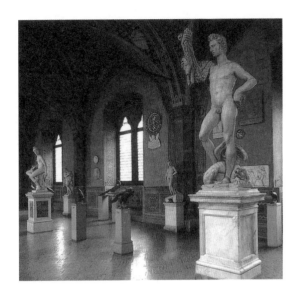

미켈란젤로의
작품들

미술관 안마당에 들어서면 16세기 조각실에서 눈에 띄는 작품은 미켈란젤로의 〈브루투스〉이다. 메디치가를 반대하는 추기경 리돌피가 주문한 것으로, 1536년 메디치 집안의 권력 다툼 중 알레산드로 데 메디치 공을 살해한 로렌치노를 모델로 했다. 대의를 위해 개인적 아픔(카이사르 암살에 가담)을 감내한 영웅으로 브루투스를 부각시켜 로렌치노의 행위를 정당화하려는 의도로 제작되었다. 강하고 냉정한 표정 묘사가

인상적이다. 미켈란젤로도 피렌체에서 메디치 가문의 과두정치를 몰아내기 위한 반란에 참여했고, 거사가 실패하자 로마로 도피하게 된다.

비슷한 시기에 미켈란젤로는 '미완의 미학'에 깊이 빠져 이 작품과 〈다비드-아폴로〉 등 당시 석조들을 다듬질하지 않은 거친 상태로 남겨놓았다. 후일 메디치가의 사람들은 "브루투스를 혐오한 미켈란젤로가 일부러 미완으로 남겨놓았다"고 했지만, 그보다는 원숙기에 접어든 미켈란젤로의 작품 양식으로 볼 수 있을 것이다.

'미켈란젤로 전시실'에서는 미켈란젤로가 스물한 살 무렵에 만든 〈바쿠스Bacco〉를 만날 수 있다. 단단한 대리석에 술에 취해 흐느적거리는 몸을 표현하는 것이 쉽지 않았을 텐데, 바쿠스의 몸은 더없이 부드럽고 유연하다. 바쿠스상은 르네상스 조각의 멋진 예다. 우선 한쪽 다리에 다른 쪽보다 무게가 더 실린 콘트라포스토contrapposto 자세로 서 있어 근육의 긴장과 이완이 잘 드러나 인체의 생동감이 한층 살아난다. 축 처진 왼쪽 어깨와 대조적으로 오른쪽 어깨는 위로 솟아 있다. 포도덩굴 모양의 머리와 시선은 오른손에 움켜쥔 포도주 잔을 숭배하듯 응시한다. 안정성을 더하기 위해 바쿠스의 다리 뒤에 나무둥치와 반인반수의 목신인 사티로스가 포도를 먹고 있는 모습을 추가했다.

'바쿠스'라는 주제가 르네상스기에 다시 등장했다는 사실도 주목할 만하다. 이는 고전에 대한 관심이 부활했음을 보여준다. 종교적인 주제가 여전히 지배적이었지만, 그럼에도 이 같은 이교적인 주제의 작품 주문도 꽤 있었다. 그리고 르네상스의 예술가들이 고대 그리스·로마의 예

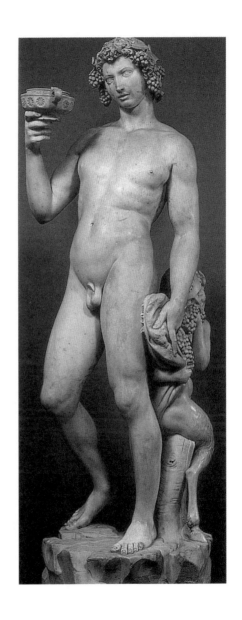

미켈란젤로,
〈바쿠스〉,
1496~1497

술과 건축 스타일을 모방했다는 것은 확실하다. 미켈란젤로도 예외가 아니었을 것이고, 젊은 시절 1490년대 로마에 체류하는 동안 그런 영향을 받았을 것이다.

이 방의 〈톤도 피티Tondo Pitti〉에서는 미켈란젤로의 작품이 점차 향상되는 모습을 볼 수 있다. 〈톤도 피티〉는 주문자였던 바르톨로메오 피티Bartolommeo Pitti의 이름을 딴 것으로 미완성 작품이다. 성모는 사각형 좌석에 몸을 4분의 3 정도 걸터앉아 왼손으로 아기 예수를 부드럽게 감싸 안고 있는데, 서로 시선은 마주치지 않는다. 성모의 뒤편에 어린 세례 요한이 낮은 부조로 희미하게 보인다. 반면 성모의 얼굴은 완연히 두드러지는 고부조이다.

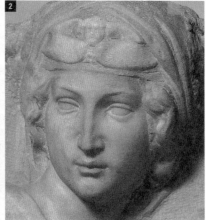

1 미켈란젤로, 〈톤도 피티〉, 1504~1505 2 〈톤도 피티〉, 세부

도나텔로,
〈다비드〉,
1440경

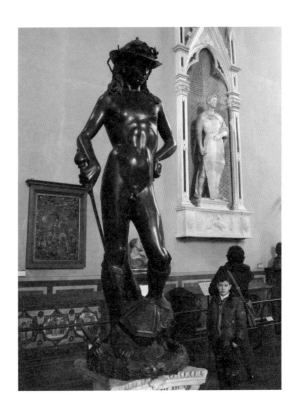

도나텔로
전시실

　　가장 큰 전시실인 '도나텔로 전시실'에도 초기 르네상스 조각의 특
징을 잘 드러내는 콘트라포스토 자세의 청동 〈다비드〉상이 있다. 많은
이들이 알고 있는 미켈란젤로의 〈다비드〉(피렌체 아카데미아 미술관 소장)
와는 전혀 다른 분위기와 모습의 다비드라 흥미롭다. 도나텔로의 다비

드는 미켈란젤로보다 훨씬 빠른 1440년 무렵에 완성되었다. 미켈란젤로의 다비드가 대리석인 데 반해 도나텔로의 다비드는 청동이다. 도나텔로의 다비드가 골리앗을 물리친 후 승리감에 젖어 여유와 환희를 느끼는 소년이라면, 미켈란젤로의 다비드는 고뇌에 찬 청년의 긴장감과 곧 터질 듯 내면에 응축된 힘을 보여준다.

도나텔로의 다비드는 여성스러운 소년이어서 여타 다비드상과 달리 근육이 붙은 강인한 몸매가 아니다. 골리앗을 죽인 젊은 영웅은 베어낸 목을 발치에 두고 사색에 잠겨 있다. 다비드의 자세에서 보이는 유려한 자연주의와 수줍은 미소, 청동의 감각적인 표면이 한데 어우러져 조각에 생명감을 부여한다. 이처럼 고전적인 조각상에 생명감을 불어넣는 솜씨는 도나텔로의 위대한 재능이었다.

그는 피렌체에 예술 혁명을 가져온 예술가의 일원이었으며, 예술가의 후원자 코시모 데 메디치의 총애를 받았다. 미켈란젤로가 활동하기 이전에 피렌체에서 가장 주도적인 조각가였고, 어쩌면 르네상스기 모든 예술가 중 가장 혁신적이고 영향력 있는 존재였을 것이다. 당대 최고의 조각가였던 도나텔로가 만든 〈다비드〉는 고대 로마 시대 이후 처음으로 제작된 전신 누드이자 사방에서 볼 수 있는 입체상이라는 의의가 있다. 이후 도나텔로가 한 시대의 중심축 역할을 했음은 말할 필요도 없다.

그런데 이 작품에는 몇 가지 이상한 점이 있다. 우선 성서에는 다비드가 갑옷 입기를 거부했다지만, 그래도 알몸에 모자와 부츠를 쓰고 전투에 나선 모습은 낯설다. 또한 골리앗은 다비드가 던진 돌팔매를 미간

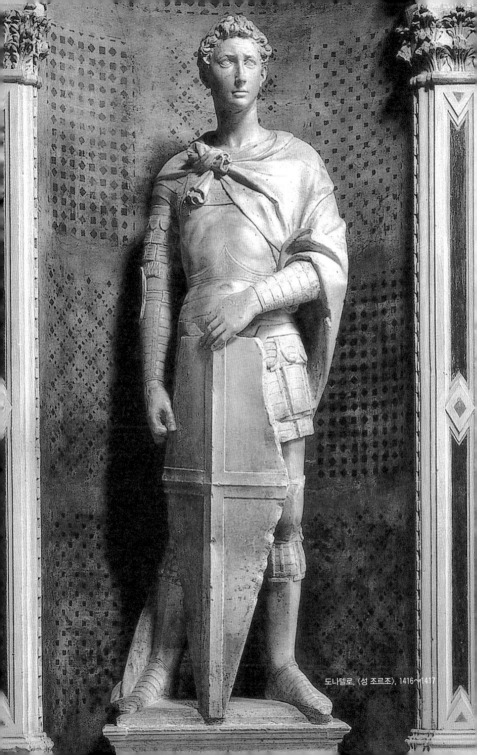

도나텔로, 〈성 조르조〉, 1416~1417

에 맞고 쓰러졌기 때문에 사실 투구를 쓰고 있으면 안 되는데 투구를 쓰고 있다. 더 이상야릇한 것은 골리앗의 투구에 날개가 달렸고 그 한쪽 날개가 다비드의 허벅다리 안쪽에 닿아 있는 것이다. 다비드의 아름다운 머리카락, 그리고 부츠와 골리앗의 머리에 대한 세밀한 묘사는 감탄스럽지만, 이상한 묘사와 묘한 관능성은 설명되지 않는다. 다비드의 관능적인 아름다움은 동성애자라는 소문의 주인공인 도나텔로의 취향이 반영된 것인지도 모른다. 조각상은 검은색 대리석처럼 보이지만 실제로는 검은 청동 주물로 제작되었다.

도나텔로의 또 다른 작품은 오르산미켈레 성당의 외벽에서 옮겨온 〈성 조르조〉이다. 이 조각상은 고딕식 벽감에 성인이 들어가 있는 모습으로, 피렌체에서 무기를 제작하는 길드에서 주문했다. 정교하고 섬세하게 장식된 벽감 안쪽과 긴장감이 감도는 인물상의 조화가 뛰어나다. 동상 아래 부조로 조각된 〈용을 무찌르는 성 조르조〉에는 도나텔로가 친구인 필리포 브루넬레스키Filippo Brunelleschi에게서 배운 선원근법을 이용했다.

'베로키오 전시실'에서 눈에 띄는 것은 또 다른 버전의 〈다비드〉로, 도나텔로의 작품과 비교된다. 왼쪽 벽, 문 바로 안쪽의 저부조에는 출산하다 죽음을 맞은 여인과 그녀를 애도하는 남편의 모습이 있다. 남편

이 조각을 의뢰했는데, 르네상스 미술사에서 가장 감동적인 모습이 아닐까 한다.

1401년 피렌체 시는 세례당의 청동 문을 장식할 예술가를 찾기 위해 공모전을 벌였다. 공모전 주제로 선정된 이야기는 하느님이 아브라함의 믿음을 시험하기 위해 장남 이삭을 제물로 바치라고 하고, 아브라함이 그 명령을 이행하려는 순간 천사가 개입한다는 것이다. 많은 예술가들이 참여했으나 결선에 올라온 것은 브루넬레스키와 로렌초 기베르티Lorenzo Ghiberti의 작품이었다.

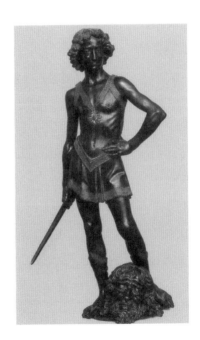

베로키오,
〈다비드〉,
1465경

브루넬레스키는 원근법이라는 수학적 투시도법을 발명한 건축가로서, 이후 피렌체 두오모 대성당 돔을 완성하는 천재 건축가였지만, 청동 문은 기베르티가 제작하게 되었다. 기베르티는 청동 표면에 사실적인 공간을 창조해냈다. 화가로 훈련된 젊은 기베르티는 원근법을 이용해 천사를 단축된 모습으로 묘사했다.

기베르티가 청동 문을 완성한 것은 작품 제작에 착수한 지 23년이 지난 1424년이었다. 문 한 쌍을 만들기 위해 20년 이상 소요된 것이다. 그로부터 1년 후 그는 세례당의 또 다른 청동 문을 제작해달라는 주문을 받았는데, 그것이 바로 미켈란젤로가 그 아름다움에 반해 '천국의 문'이라는 별명을 붙여준 것이다. 이 문을 만드느라 그는 또다시 22년을 바쳤다. 기베르티는 천재 예술가의 반열에 서지는 못하였으나 청동 문 두 개를 완성하는 데 50년 가까운 세월을 바친 진정한 예술가였다.

고대 로마 조각상을 뛰어넘으려고 했던 르네상스 조각가들의 도전은 걸작들을 낳았는데, 그중 하나가 폴라이우올로Antonio Pollaiuolo의 〈헤라클레스와 안티오스〉이다. 이 시기에는 격렬하게 싸우는 두 인물을 독립군상으로 표현하는 것 자체가 대담한 일이었다. 작가는 순간적인 원심력을 표현했다. 다시 말해 손과 발이 하나의 중심에서 각 방향으로 퍼져 나가는 것처럼 보이는데, 작품의 주위를 돌면서 보면 손과 발이 복잡하게 얽혀 있어 어느 방향에서 봐도 흥미로운 조각상임을 알 수 있다. 격렬한 움직임을 구현하면서도 완벽하게 균형 잡힌 조각상을 만들기 위해 폴라이우올로는 안티오스의 상반신을 헤라클레스의 하반신 위에 붙

폴라이우올로, 〈헤라클레스와 안티오스〉, 1470

여서 중심축을 강조했다.

안드레아 델 베로키오의 〈꽃다발을 든 여인의 흉상Dama col mazzolino〉은 섬세하게 조각된 여인의 옷이 돋보이는 작품이다. 여인의 시선은 약간 위쪽의 먼 곳을 향하고 흉상에서는 최초로 등장한 손이 가슴 위에 자연스럽게 놓여 있다. 베로키오는 훌륭한 제자들을 배출한 것으로도 유명한데, 대표적으로 레오나르도 다빈치Leonardo da Vinci가 있다.

베로키오,
〈꽃다발을 든 여인의 흉상〉,
1475~1480

베르니니의
불같은 사랑

베르니니의 하급 조수였던 마테오 보나렐리의 아내였던 콘스탄차는 명문가 출신이었다. 그런데 조신하지 않았던 그녀와 소싯적에 다양한 사랑의 모험을 즐겼던 베르니니가 눈이 맞았다. 마흔을 바라보는 베르니니에게 하룻밤 불장난은 아니었기에 그들의 사랑은 불같이 타올랐다.

그들 사이의 불같은 열정은 서로 주고받았던 연서를 보지 않아도 〈콘스탄차 보나렐리의 흉상〉을 통해 확인할 수 있다. 둘의 사랑이 절정에 달했던 1637년에 제작된 콘스탄차의 흉상은 작가의 강한 소유욕의 대상으로 제작되었다. 자신의 사랑을 자랑하고픈 마음이 고스란히 담겨 조각은 사랑스럽고 아름답다. 콘스탄차의 숱 많은 머리는 뒤로 얌전히 넘어가 있고 왼쪽 이마에는 머리칼이 둥그렇게 감겼다. 그녀의 뺨은 탱탱하고 눈은 아름답다. 깊이 파낸 눈꼬리와 눈 아래 애교살의 묘사로 눈망울은 촉촉해 보인다. 속옷 한쪽이 다른 쪽보다 훨씬 벌어져 있어 육감적으로 보인다. 당시 여성의 미덕은 정숙함, 순종 따위였지만 그녀는 뭔가를 말하려는 듯 입을 벌리고 오만하게 눈을 뜨고 있다. 베르니니는 콘스탄차의 조각상에 그녀의 강인함과 위엄, 자신감을 담아냈다.

그런데 콘스탄차가 베르니니의 동생과 동침하는 일이 벌어진다. 분노한 베르니니는 동생의 갈비뼈를 부러뜨리고, 하인을 시켜서 콘스탄차의 얼굴을 난자하게 한다. 결국 베르니니를 제외하고 모두 중형을 받

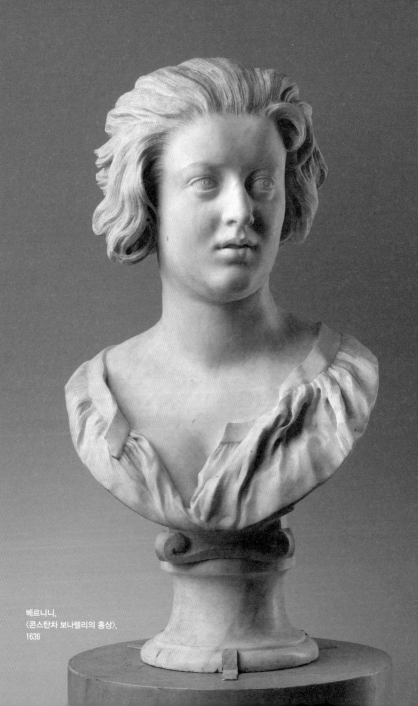

베르니니,
〈콘스탄차 보나렐리의 흉상〉,
1636

았다. 교황 우르바누스 8세의 중재로 베르니니는 로마에서 가장 아름답다는 카테리나 테치오와 결혼해 그 사이에서 열한 명의 아이를 낳는다. 〈콘스탄차 보나렐리의 흉상〉은 관람객들의 주목을 받지 못해 구석에 놓여 있지만 그냥 지나치기 아까운 작품이다.

댄 브라운의 소설《인페르노》에 등장하고, 수 세기 동안 악명 높은 감옥으로 사용되어 마키아벨리가 고문을 받았고, 안마당에는 사형수의 머리가 널려 있었던 곳, 이제는 바르젤로 국립미술관 또는 팔라초 델 포폴로Palazzo del Popolo('사람들의 궁전')로 알려진 곳. 이곳을 미술사적 전통에 따라 작품들을 감상하려면 2층의 작품을 먼저 보고 내려와서 1층을 둘러보면 진전되는 미술 양식과 기법을 연대기적으로 파악하기에 좋다. 또 미술관 건물은 계단과 로지아 회랑만으로도 훌륭한 미술품이다.

아카데미아 미술관

미켈란젤로의 다비드상 진품을 볼 수 있는 곳
아카데미아 미술관
Galleria dell'Accademia

주소

Via Ricasoli 58-60

-

전화

055 294883

-

운영

화요일~일요일 8:15~18:50

-

휴무

월요일, 1월 1일, 5월 1일, 12월 25일

-

요금

6.50유로

-

가는 방법

산타 마리아 노벨라 역에서 도심 쪽으로 도보 10분

-

홈페이지

www.polomuseale.firenze.it/musei/?m=accademia

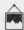

1784년 토스카나 주를 다스리던 피에트로 레오폴도Pietro Leopoldo 대공이 자신의 컬렉션을 학교에 기증하면서 미술관이 세워졌다. 이곳은 미켈란젤로에게 온전히 헌사된 전시실이 있는 것으로 유명한데, 특히 그가 스물여섯 살 때 2년에 걸쳐 작업했다는 〈다비드〉 진품이 있다. 이 작품은 메디치 가문의 참주 정치를 축출하고 시민이 주인인 공화정을 다시 채택한 피렌체의 시위원회가 도시의 수호성인으로 다비드를 정한 결과물이다. 그래서 오랜 논의 끝에 〈다비드〉는 시뇨리아 광장과 접한 베키오 궁전 앞에서 우피치 쪽을 향해 적을 노려보듯이 미간을 찌푸리고 서 있었다. 그러던 것을 1873년 미술관으로 옮겨 왔고, 현재 광장에 있는 것은 복제품이다.

길고 좁은 통로 양쪽으로 미켈란젤로가 교황 율리우스 2세의 묘비를 장식하기 위해 만들던 미완성 조각상들이 있고, 그 끝에서 〈다비드〉의 진품을 만난다. 〈다비드〉는 두 명의 조각가, 아고스티노 디 두치오 Agostino di Duccio와 안토니오 로셀리노Antonio Rossellino가 작업하다 포기했다. 대리석의 두께가 너비나 높이에 전혀 맞지 않아 하나의 작품으로 제작

미켈란젤로, 〈다비드〉, 1504

하기 어려워 보였기 때문이다. 그래서 40년간 방치되다가 결국 미켈란젤로가 한쪽 면이 주로 보이게 하는 방법으로 신체는 정면으로, 얼굴은 측면으로 조각해서 완성했다.

미켈란젤로는 1480~1490년 피렌체에 머무는 동안 상반되는 두 사상, 즉 마르실리오 피치노Marsilio Ficino의 신플라톤주의와 사보나롤라의 종교개혁에 영향을 받았다. 그래서 미켈란젤로는 레오나르도 다빈치와 달리 예술은 과학이 아니라 불완전하나마 신적인 창조 작업과 유사하다고 보았다. 그에게 육체는 영혼의 감옥이었고, 조각은 대리석이라는 감옥에 갇혀 있는 육신을 해방하는 작업이었다. 그는 예술가가 할 일은 형상을 가두고 있는 돌덩어리를 깨내서 형상에게 자유를 찾아주는 것이라고 생각했다. 그런 생각의 반영인지, 그의 조각상은 겉으로는 고요하지만 육체 속에서 정신적 에너지가 격렬하게 약동하는 것처럼 보인다.

높이가 5미터 넘는 다비드상은 골리앗과 승부를 벌이기 직전 긴장된 순간을 묘사했다. 수직으로 떨어지는 팔과 고정된 다리, 그리고 꺾인 팔과 움직이는 다리가 뚜렷하게 대조되면서 전투에 임한 긴장된 모습이다. 구약성서의 다비드는 소년이 거인 골리앗을 쓰러뜨렸다고 해서 용기와 지혜, 젊음을 상징한다.

〈다비드〉는 콘트라포스토 자세를 취하고 있다. 왼쪽으로 고개를 돌리고 왼팔로 왼쪽 어깨에 투석기를 짊어졌으나 인물의 엉덩이와 어깨가 반대 각도를 향하여 몸의 형태가 전체적으로 S자 모양의 곡선이다. 특히 다비드의 부릅뜬 눈은 먼 곳의 특정 대상을 강렬하게 응시한다. 팽

팽히 올라온 목의 핏줄, 앙다문 입과 찡그린 눈썹, 깊은 주름은 극적인 심리 묘사이다.

〈다비드〉를 정면에서 보면 호기심과 자신감이, 왼쪽에서 보면 두려움이 느껴진다. 5~7미터 정도 떨어져서 보면 다비드는 완벽한 비례를 가진 미소년이다. 그러나 그보다 멀리서 보면 팔은 비정상적으로 길고, 오른손은 유난히 크고, 하체가 상체에 비해 크고 두꺼우며, 머리도 비정상적으로 크다. 그 거리의 원근법을 계산해서 실제보다 크거나 길게 만든 것이다.

미켈란젤로는 실물보다 큰 대리석 누드 인물상을 이미 승리한 자가 아니라 공격 전 팽팽하게 긴장한 모습으로 만들어냈다. 게다가 호리호리한 소년이 아닌 근육질 청년이다. 그는 로마에서 수년간 머물며 내면에 감정을 잔뜩 채운 근육질의 헬레니즘 조각에서 큰 영향을 받았다. 인간을 초월한 아름다움과 힘, 조각상의 거대한 크기, 신체의 부푼 볼륨감은 미켈란젤로의 양식처럼 되어, 이후 르네상스 미술의 일반적인 양식 요소가 되었다.

그런데 고대 헬레니즘 조각상과 확연히 다른 점이 있다. 헬레니즘 시대 조각상에는 감정과 고통이 몸의 움직임과 표정으로 격렬히 드러나지만, 미켈란젤로의 조각상은 평온함과 긴장감을 동시에 품고 있다.

1527년 강풍에 왼손이 부서졌다 복원되었고, 1991년에는 정신장애자가 왼쪽 엄지발가락을 망치로 파손했다.

미완성된 조각 〈깨어나는 노예 Schiavo che si ridesta〉, 〈아틀란티스 Atlante〉,

〈젊은 노예Schiavo giovane〉, 〈수염 난 노예Schiavo barbuto〉, 〈성 마태오San Matteo〉 등을 보면 돌 속에 갇혀 그 속에서 벗어나려고 하거나 이제 막 대리석 속에서 빠져나오는 것처럼 보인다. 신체의 일부분이 대리석 속에서 나왔고 일부는 돌에 갇혀 있는 것이다. 조각상들은 '물질'에서 '정신'으로 상승하는 고통을 보여주려는 듯 몸부림치는 것처럼 보인다. 이런 미완의 미학은 훗날 로댕에게로 이어진다.

바사리는 예술이 제대로 이해되지 못하는 일화를 소개했다. 피렌체의 정치 지도자doge 피에로 소데리니Piero Soderini는 미켈란젤로가 다비드상을 수정하는 모습을 지켜보다가 코가 좀 커 보인다고 말했다. 미켈란젤로는 비계(높은 곳에서 공사할 수 있도록 설치한 가건물)에 올라가서 끌을 움직이는 척 시늉만 한 뒤 미리 손에 쥐고 있던 대리석 가루를 떨어뜨렸다. 그제야 소데리니는 마음에 들어 하며 "조각에 생기를 불어넣었소"라고 칭찬했다고 한다.

미켈란젤로의 작품이 주를 이루지만, 매너리즘 조각인 잠볼로냐의 〈사비니 여인의 납치Ratto delle Sabine〉도 있고, 회화 전시실에는 산드로 보티첼리Sandro Botticelli와 제자들이 제작한 〈성모자와 성인들〉, 도메니코 기를란다요의 〈성모자와 성 프란체스카〉, 〈막달라 마리아〉, 파올로 우첼로 Paolo Uccello 등 13~16세기 거장들의 작품도 주요 컬렉션이다.

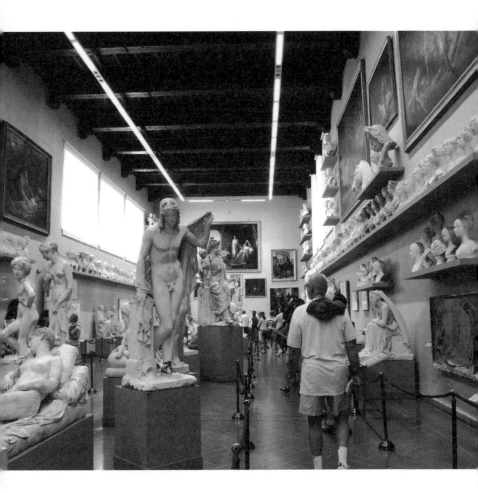

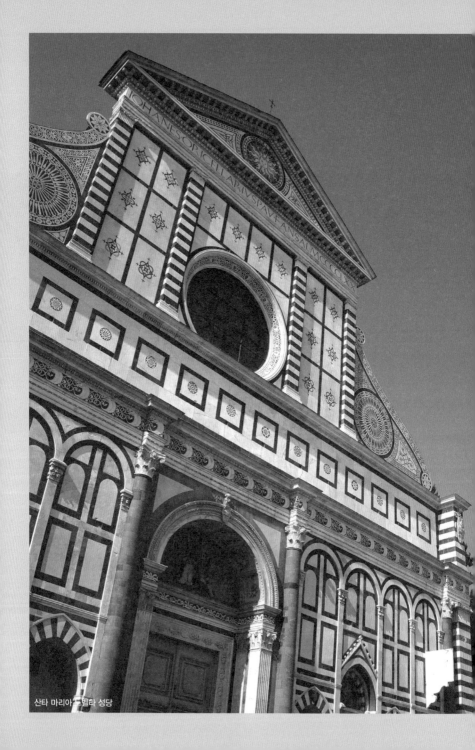

산타 마리아 노벨라 성당

르네상스 회화의 문을 연 프레스코화

산타 마리아 노벨라 성당

Basilica di Santa Maria Novella

주소

Piazza di Santa Maria Novella 18

-

운영

월요일~금요일 9:00~17:30, 토·일요일·공휴일 9:00~17:00

-

전화

055 214 98

-

가는 방법

산타 마리아 노벨라 역 맞은편 관광안내소에서
왼편 골목으로 들어가면 보인다.

●

1278~1350년에 도미니크회 최대 성당으로 건립되었다. 서쪽 파사드는 1456년경 알베르티가 중앙의 둥근 창과 밑 부분의 장식 등 기존 체제를 살리면서 새로 구성한 것이다. 색깔 있는 대리석으로 이루어진 기하학적 무늬로 파사드를 장식한 것이 특징인데, 이는 이탈리아 토스카나 지방 특유의 장식법이다. 파사드에는 로마네스크(색깔 대리석의 수평 띠), 고딕(아래쪽의 뾰족한 아치), 르네상스(위쪽의 기하학적인 사각형과 원형 무늬) 양식이 조화롭게 섞여 있다. 미켈란젤로가 '나의 신부'라고 불렀다는 성당으로, 바실리카 양식의 내부에는 마사초Masaccio의 〈성 삼위일체 Trinità〉, 조토Giotto di Bondone의 〈십자가형〉, 기를란다요의 〈마리아와 성 요한의 생애〉, 보티첼리의 〈동방박사의 경배〉 등이 있다.

그중 필리포 브루넬레스키가 발명한 수학적 선원근법으로 혁신적인 작품을 만든 마사초의 〈성 삼위일체〉(프레스코)는 진정한 의미의 르네상스 회화의 문을 열었다고 평가할 만하다. 성 삼위일체는 기독교 교리로, 성부(하느님), 성자(예수), 성령(聖靈)은 삼위로 존재하지만 동일한 본질을 공유하는 한 하느님이라는 교리이다.

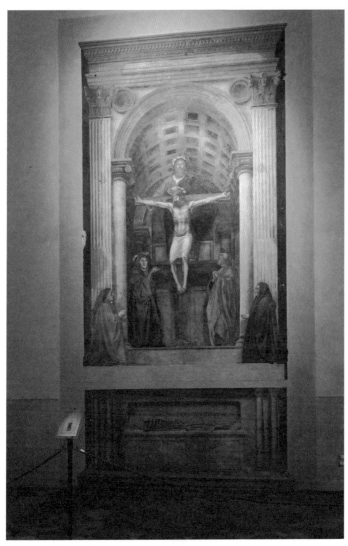

마사초, 〈성 삼위일체〉, 1424~1427

화면은 단순히 분홍색과 파란색(지금은 색이 바래 회색처럼 보인다)으로 구성된 3차원 공간이다. 장례 예배당 속에는 하느님이 그리스도의 석관 위에 서서 십자가형을 당한 그리스도를 잡고 있고, 둘 사이로 '성령'을 상징하는 흰 비둘기가 날고 있다. 바로 아래는 성모와 사도 요한이 서서 최후 심판의 날 인간을 구원하기 위한 기도를 올린다. 사도 요한은 하느님과 예수를 바라보는데, 성모는 관람객을 곧장 바라보며 한 손을 들어 화면 속에서 벌어지는 사건을 안내하는 자세를 취하고 있다.

화면 속 사각형 예배당 밖에는 성모, 요한과 같은 색 옷을 입은 남녀가 무릎을 꿇고 앉아 있다. 남성 기부자(도메니코 렌지)는 성모 옆에, 여성 기부자(렌지의 아내)는 요한 옆에 엇갈려 앉았다. 이들은 성당 내 가족 묘소의 벽을 장식하기 위해 이 그림을 주문했다.

인물들의 모습은 100년 전 조토의 인물과 유사하다. 하지만 조토의 인물이 뻣뻣이 굳은 석상(石像)을 연상시키는 반면, 마사초의 인물은 비록 두꺼운 옷에 감싸여 있지만 그 밑의 살과 피가 있는 몸이 느껴지고, 옷의 주름도 자연스럽다. 이는 고대 로마 시대 이후 최초로 자연스러운 인간의 모습을 그린 획기적인 일이었다.

한 벽면에 그려진 인물들이지만 각 층위 공간의 깊이가 다르게 느껴진다. 이것은 하느님의 머리 위쪽에 모든 선이 하나로 연결되는 소실점이 있기 때문이다. 이렇게 마사초는 현존하는 프레스코 중 최초로 체계적인 투시원근법을 구현했다.

벽화의 가장 밑에는 석관과 아담(인간)의 해골이 그려져 있고 이탈

리아어로 "나는 과거에 현재의 당신이었으며, 당신도 또한 나와 같이 되리니"라는 비문이 적혀 있다. 벽화의 이 부분은 제단의 아랫부분에 해당된다는 점에서, 이는 단순히 '메멘토 모리(죽음을 기억하라)'의 메시지가 아니라 미사에서 영성체 의식을 행할 때 반복되는 예수의 죽음과 부활과 관련된 문구이다. 위쪽 그리스도의 석관과 함께 나란히 아래쪽에 있는 인간의 석관은, 인간을 구원한 그리스도의 죽음과 천국에서 그리스도와 함께 영원히 누릴 수 있는 내세를 암시한다.

마사초는 스물일곱 살의 나이로 겨우 5년간 활발히 활동하다 요절한 천재 화가이며, 르네상스 회화의 창시자라 불린다. 그는 감정을 드러내는 눈빛과 몸짓으로 극적인 효과를 전달하는 능력이 있었고, 그의 실용적 기법은 광선과 공간에 대한 현실감을 제시했다. 마사초는 레오나르도 다빈치와 미켈란젤로 부오나로티에게 깊은 영향을 주었다.

베네치아

아카데미아 미술관 카 레초니코 산타 마리아 글로리오사 데이 프라리 성당 스쿠올라 디 산 로코

산 조르조 마조레 성당 산 차카리아 성당

아카데미아 미술관

500년 베네치아 미술의 흐름을 한눈에

아카데미아 미술관

Galleria dell'Accademia

주소

Campo della Carita, Dorsoduro

-

전화

041 5222247

-

운영

월요일 8:15~14:00, 화요일~일요일 8:15~19:15

-

휴무

1월 1일, 5월 1일, 12월 25일

-

요금

6.50유로

-

가는 방법

바포레토 1 · 2번을 타고 아카데미아에서 하차

-

홈페이지

www.gallerieaccademia.org

도시 자체가 예술 작품인 도시 베네치아. 사람들은 팔라초와 다리, 광장, 운하, 성당들을 경험하고자 베네치아를 찾는다. 도시 전체가 미술관인데 따로 미술관이 필요할까. 하지만 베네치아에 있는 미술관 중에서도 아카데미아 미술관은 특별하다. 이곳은 피렌체의 우피치 미술관과 함께 르네상스 미술의 2대 보고(寶庫)로, 베네치아 거장들의 작품을 한곳에서 볼 수 있기 때문이다. 미술관은 대운하가 산 마르코 운하와 만나기 바로 전의 대운하 둑 위에 있다. 양쪽 둑이 아카데미아 다리로 연결되어 있는 곳이다.

예술의 도시 속
미술관

1805년 천년 역사의 베네치아 공화국이 이탈리아 왕국으로 편입되면서 주요 관공서와 종교기관으로 쓰이던 건물이 문을 닫았다. 이탈리아 정부는 건물을 장식했던 미술품을 한곳에 모아 보존하기로 결정했다. 예술품의 교육적 기능을 고려해 미술학교(아카데미아) 학생들의 학

습 자료로 활용하기로 한 것이다. 원래 성당, 수도원이었던 현재의 미술관 자리로 아카데미아를 옮기고 이웃 건물들과 합치고 운하에 새 다리를 설치하는 등 수년간의 작업 끝에 1810년 베네치아 미술학교 겸 미술관으로 문을 열었다. 약 800점의 회화가 이곳에 소장되어 있으며 대부분 14~18세기 베네치아 화파의 작품이다.

대부분의 소장품은 1797년 나폴레옹이 베네치아를 정복하면서 갖춰졌다고 할 수 있다. 즉 나폴레옹은 각국을 정복하면서 성당 등에 있는 종교 예술품을 유럽의 세속적인 미술관과 기관으로 나누어 보냈다. 이때 미술관 등에 보낸 예술품이 2만 5천 점에 이르렀으니, 그중 상당수가 베네치아로 왔다고 볼 수 있다.

수수께끼 같은 풍경화, 〈폭풍우〉

느슨하고 가벼운 붓 터치에 화려한 색채와 색조를 구사하는 베네치아 회화를 가장 잘 구현한 화가는 조르조네Giorgione였다. 그 유명한 조르조네의 〈폭풍우Tempesta〉는 크기는 작지만 고대 세계 이후 최초의 풍경화라는 의미에 신비롭기까지 하다.

화면에는 고대의 풍경과 당대의 풍경이 섞여 있는 가운데, 풀숲에 앉아 아이에게 젖을 물리는 반누드의 여인이 있다. 시내 건너편에서는 군인이 여인을 바라본다. 엑스레이 판독 결과 원래는 군인 대신 샘에서 목욕하는 여인이 있었다. 물끄러미 관람객을 바라보는 여인의 시선이 도

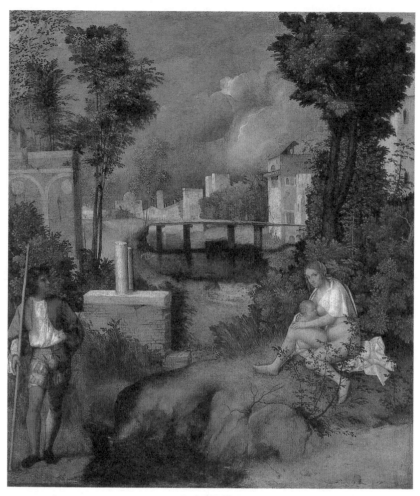

조르조네, 〈폭풍우〉, 1505

발적이긴 하지만, 번갯불이 밝히는 저 너머의 도시 풍경에 자꾸만 시선이 간다. 온통 초록빛으로 뒤덮인 하늘과 번갯불의 노란 섬광이 신비한 광채를 발하고 있다. 어둡고 습하고 극적인 폭풍우 치는 광경과 두 인물을 계속 보고 있으면 알 수 없는 평안함이 느껴진다.

작품에 대한 해석은 수없이 많다. 젖을 먹이는 여인은 다정하고 아늑한 '자연'과 '풍요'를 상징한다. 천국에서 쫓겨난 이브와 아담이라는 해석도 있고, 마르스와 비너스라는 주장도 있다. 또 활동적인 삶과 사색적인 삶의 대비를 보여준다고도 한다. 지팡이를 든 남자는 활동적인 삶을, 여자는 사색적인 삶이라는 것이다. 한편으로는 집시 여인과 목동이라고

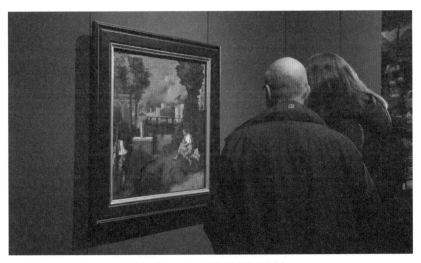

〈폭풍우〉. 82×73cm의 예상 외로 작은 작품이다.

얘기하기도 한다. 신화적인 전설이거나, 만물의 근원을 이루는 4원소에 대한 알레고리라는 주장도 있다. 두 사람의 간격에 주목해서, 남성과 여성에 관한 둘 사이의 차이와 끌림에 관한 것이라는 해석도 있다. 부러진 기둥 앞의 병사는 구질서를 대변하고, 도시 앞에 있는 풍만한 여인은 새로운 질서를 상징한다는 이야기도 있고, 이를 약간 변형해서 이들을 각각 유대교와 개신교로 보기도 한다.

남녀보다는 화면 가운데의 벼락에 주목한 해석도 있다. 칠흑처럼 캄캄한 밤에 벼락이 치는 순간 모든 것이 잠깐 보인다. 그 짧은 순간, 잠시 보이는 남녀의 모습은 그들이 무엇을 하는지 모르기에 신비로울 수밖에 없다. 조르조네가 보여주려던 것은 어둠의 세계에서 '순간적으로 보이는' 그 무엇이 아니었을까.

당대 베네치아에서 부각되던 장르 '포에지(詩)'의 전형이라는 주장도 그럴듯하다. 여러 가지 문학적 해석이 가능하면서 관람자들에게 친숙한 풍경화를 그리는 포에지는 등장인물의 심리나 감정을 관람자에게 열어놓았다. 수수께끼 같으면서도 평안한 느낌이 든다면, 혹은 불편하거나 괴이한 기분이 들더라도 관람자는 자신의 그런 마음을 따라가면 된다는 얘기다.

조르조네 사후 수 세기 동안 목가적 풍경화는 여전히 사랑을 받았고, 니콜라 푸생Nicolas Poussin 같은 위대한 풍경화가들에게 영향을 주었다.

베네치아는 어떻게 이런 조르조네의 풍경을 탄생시켰을까? 출렁이는 바다와 작열하는 태양이 접점하는 곳에 있는 도시. 그곳을 가로지르는 대운하와 골목골목, 집 앞 계단까지 찰랑거리는 바다 물결과 하늘을 덮는 물안개, 쏟아지는 햇빛이 있는 이곳에서 탄생한 예술이 베네치아 화파이고 조르조네이다.

그들은 치밀한 구도나 윤곽을 그리던 피렌체나 로마의 화가들과 달리 많지 않은 색을 사용하면서도 느슨하고 가벼운 붓 터치와 색채의 구사, 명암의 대조미를 추구했다. 피렌체의 르네상스 화가들이 기하학과 이성을 이용해서 그림을 그렸다면, 베네치아의 화가들은 감각과 관능이 넘치고 색채가 가득한 이미지를 만들어냈다.

베네치아인들에게 가장 중요한 것은 부와 국방이었다. 그래서 레반트 지역과 해상 무역을 통해 부를 축적하고 합리적이고 체계적인 정치와 법으로 강한 도시 국가를 유지했다. 그 덕분에 에스파냐나 프랑스 같은 강대국은 물론 교황청도 베네치아에 큰소리칠 수 없었다. 예술품은 주문자가 주로 상인들이다 보니 다른 도시에 비해 주제나 묘사가 자유로운 편이었다. 심지어 종교화에서도 세속적인 분위기가 났다. 귀족 부인이 옷을 다 벗고 신화 속 여주인공의 '감각적인' 작품 모델로 등장하는 일이 베네치아에서는 일상다반사였다.

그런 베네치아 귀족들의 엄청난 후원 덕분에 '베네치아 르네상스'라

아카데미아 미술관과 반대편 둑을 잇는 아카데미아 다리

할 수 있는 특별한 양식과 전통이 형성되었다. 따라서 베네치아 화파는 특정 기관에서 만들어낸 것이 아니라, 베네치아의 미술 후원가들과 예술가들, 각 작업장들의 이념과 취미에서 생겨난 것이다. 놀라운 것은 이같은 베네치아 화파가 약 500년간 지속되다가 무역이 쇠퇴해 합스부르크 왕조가 다스리던 오스트리아에 합병되자 곧 막을 내렸다는 점이다.

이탈리아 북부의 다른 도시들은 르네상스를 일찌감치 받아들였지만 베네치아는 14세기에야 르네상스를 수용했다. 비잔티움과 밀접한 상업 항구 도시라는 특수한 지리적, 문화적 환경 때문에 이탈리아의 비

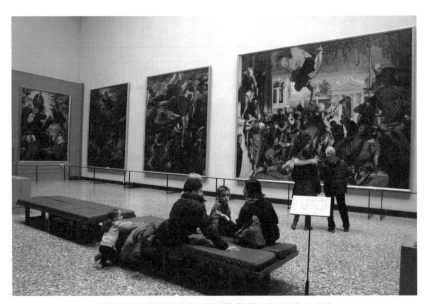

전시실 풍경. 오른쪽에 틴토레토의 〈노예를 풀어주는 성 마르코〉가 보인다.

잔틴 양식인 '마니에라 그레카maniera greca' 전통이 오래 지속된 탓도 있었다. 반면 그런 여건 덕분에 플랑드르나 북유럽과 서로 많은 영향을 주고받았다.

도메니코 베네치아노Domenico Veneziano가 처음 르네상스를 받아들였고, 젠틸레 다파브리아노Gentile da Fabriano와 야코벨로 델 피오레Jacobello del Fiore 등이 고딕 양식을 수용하는 과정을 거친 뒤 르네상스가 본격적으로 유입되었다. 중후하고 화려한 색채의 베네치아 양식을 확립한 것은 15세기 비바리니Vivarini 일가와 벨리니Bellini 일가였다. 야코포 벨리니Jacopo Bellini는 베네치아의 전통과 마니에라 그레카를 융합하려고 시도했다. 그는 소형 풍경화와 중앙 원근법을 실험한 것으로도 유명하다. 아버지를 이어 아들 조반니 벨리니Giovanni Bellini와 젠틸레 벨리니Gentile Bellini는 경쾌하고 화려한 색채를 표현했다. 젠틸레 벨리니는 안토니오 카날레토Antonio Canaletto의 시대까지 베네치아의 전통을 지키면서 기념비적인 크기의 그림에 베네치아의 풍광을 담았다. 동생 조반니 벨리니는 베네치아에서 유화물감을 사용한 최초의 화가였는데, 나중에 조르조네에게 많은 영향을 주었다.

젠틸레 벨리니의 작품으로는 〈산 로렌초 다리에서 일어난 십자가의 기적〉이 있다. 르네상스 시대 베네치아인들은 자부심이 강해 자신들의 도시에서 벌어지는 일들을 많이 그려달라고 주문했다. 작품에서 이야기하는 '기적'은 벨리니 자신의 예술적 기량과 일상생활을 자랑하기 위한 것이었다. 대운하, 숙녀와 신사, 다리, 곤돌라, 팔라초는 작가가 살

전시실 풍경.
벽면에서 천장까지 모두 예술품이어서 전성기 베네치아의 부와 화려함을 짐작게 한다.

던 동시대의 실경이다. 유쾌한 장면으로 가득 찬 그림은, 여인의 화려한 보석과 굴뚝의 보석 등 모두 같은 기법으로 상세히 그렸다. 젠틸레는 부드러운 광선으로 인물 하나하나를 부각시키고 건물들을 생동감 있게 처리했다.

틴토레토를 거장의 반열에 오르게 한 그림, 〈노예를 풀어주는 성 마르코〉

틴토레토Tintoretto의 〈노예를 풀어주는 성 마르코Miracolo di San Marco che libera lo schiavo〉는 13세기에 야코부스 데 보라지네Jacobus de Voragine가 성서와 외경, 성인들의 삶을 기록한 책《황금전설Legenda Aurea》에서 발췌한 에피소드이다. 이 작품은 특별히 상상력이 넘치며 영감을 불러일으킨다. 주인의 명령을 어기고 베네치아의 산 마르코 성당으로 순례여행을 갔다온 노예가 화가 난 주인에게 형벌을 받고 있는데, 성 마르코가 기적적으로 나타나 풀어준다는 내용이다. 성 마르코의 기적으로 형벌 기구들이 망가져 주인도 성인의 힘을 인정하게 되었다.

화면은 연극의 한 장면처럼 건축물이 들어선 무대를 배경으로 인물들이 배치되어 있다. 화면 가운데 하늘에 갑자기 등장해 형벌을 제지하는 인물이 성 마르코이고, 그가 바라보는 땅바닥에 벌거벗은 채 누워 있는 인물이 노예다. 성 마르코를 표현한 단축법은 그와 반대 방향으로 누운 노예의 몸을 표현한 단축법과 한 쌍을 이룬다. 오른쪽의 높은 의자에 앉아 붉은 옷을 입은 주인은 화면 중앙에 뒤돌아선 인물이 보여주는 망

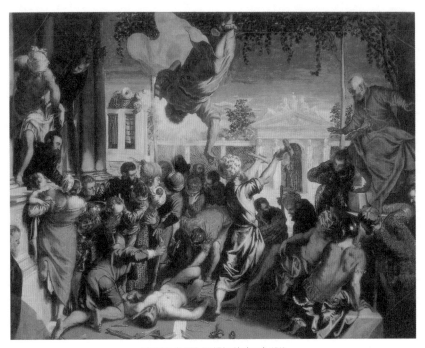

틴토레토, 〈노예를 풀어주는 성 마르코〉, 1548

가진 망치를 보고 놀란 듯이 몸을 앞으로 기울이고 있다. 사람들은 기적에 놀라 경탄하지만 성 마르코의 존재는 인식하지 못하고 있다.

중심의 인물들은 닫힌 공간에 타원형 구도로 연결되어 있다. 인물들의 배치와 색상도 상하좌우가 대칭을 이룬다. 그렇지만 인물들의 역동적인 움직임 때문에 화면은 긴장감이 넘친다. 성 마르코와 노예가 동일수직선상에 있는 배치가 특이하다. 백인, 무어인, 아랍인 등 여러 인종에다양한 연령의 주변 인물들이 갖가지 자세를 취하고 있다.

이 작품의 혁신적인 양식과 완결된 기법 덕분에 틴토레토는 거장의반열에 오른다. 그는 다른 거장들의 기법을 나름대로 소화해서 새롭고찬란한 그림을 창작하는 능력을 입증했다. 미켈란젤로의 단축법, 마니에리스모manierismo(매너리즘. 르네상스에서 바로크 미술로 이행하는 과도기에유행한 양식) 화가들의 견고한 형태의 서술적인 특성, 베네치아 화파 특유의 선명함이 그것이다. 색채의 완벽한 구사와 조명 효과의 적극적인활용, 티치아노를 연상케 하는 따뜻한 느낌의 물감과 그림에 대한 격정적인 열정이야말로 틴토레토의 재능이다.

죽음을 예견한 화가의 그림,
티치아노의 〈피에타〉

〈피에타Pietà〉는 티치아노가 죽기 직전까지 그린 작품이다. 그리고 그는 이 그림이 걸린 성 안젤로 성당에 묻혔다. 베네치아에 흑사병이 돌 무렵 티치아노는 이 그림을 그리고 있었다. 노년의 티치아노는 많은 사람

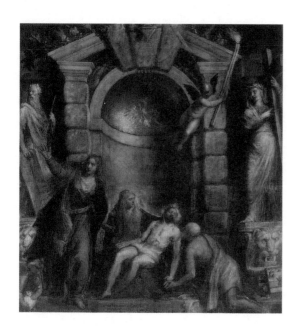

이 죽는 것을 보면서 더욱 심각하게 죽음을 생각했을 것이다. 그래서인지 젊은 시절에 주로 썼던 화려한 색채는 절제되고 무채색에 가깝게 표현되었다. 머지않아 부활할 빛을 발하는 그리스도와 차분하게 슬픔을 억누르는 마리아의 모습은 인간으로서 모자간의 절절한 사랑과 성스러운 관계를 보여준다.

　미켈란젤로처럼 티치아노도 자신을 화면 속에 그려 넣었다. 그리스도 오른쪽에서 성모를 향해 무릎을 꿇고 엎드린 노인은 얼핏 보면 성제롬의 모습이지만 실은 티치아노 자신의 초상화이다. 신에 대한 갈망

을 고백하는 모습에 걸맞게 무덤에는 은은한 조명이 비친다. 화면 양 끝에 조각상이 있는 것으로 보아 르네상스식 건물이다. 성모자가 있는 단상에는 토머스 내시Thomas Nash의 시구 '빛은 하늘에서 떨어지고'가 있다. 그림 오른쪽에는 도움과 구원을 요청하는 손이 불쑥 솟아나와 있다. 그 손 밑 성상 받침대에는 '맹세한 대로ex voto'라고 쓰여 있다. 자신과 아들 오라초가 흑사병에 걸리지 않게 해달라는 간절한 소망이다. 그렇지만 그림을 완성하기도 전에 두 사람은 죽음을 맞이한다. 그는 소망한 대로 구원받지 못한 것일까? 비록 육신은 병을 이기지 못했지만 그가 이 작업을 하는 동안 열정은 죽음을 극복하고, 절망 속에서 희망을 찾아낸 것은 아닐까.

그 외의 대가들

가장 도발적인 작품은 파올로 베로네세Paolo Veronese의 〈레위가의 만찬Cena a casa di Levi〉이다. 원래 제목은 '최후의 만찬'이었다. 베네치아를 배경으로 코피 흘리는 하인, 난쟁이, 개와 이쑤시개를 물고 있는 인물까지 등장한다. 성서에 없는 내용을 그렸다는 죄로 작품을 완성한 지 3개월 만에 종교 재판에 회부되었다. 베로네세는 강력하게 항변했지만 결국 3개월 안에 제목을 바꾸고 적절한 수정을 가하라는 명령을 받았다. 하지만 그가 그 기간 동안 수정한 것은 제목 이외에 거의 없었다. 막강한 경제력을 배경으로 하는 도시에서나 가능한 두려움 없는 상상력과 자유로운

1 파올로 베로네세,
〈레위가의 만찬〉,
1573

2, 3 〈레위가의 만찬〉
부분

영혼의 예가 아닌가 싶다.

베네치아의 화가 중에서 빼놓을 수 없는 인물이 카날레토이다. 그가 활동하던 시기의 풍경화는 주로 로마 유적 등을 화면에 넣고 상상해서 그리는 카프리치오capriccio와 실제 도시(주로 베네치아)나 풍경을 그대로 그리는 베두타veduta가 유행했다. 카날레토는 당대 최고의 베두타 화가로 손꼽혔다. 그만큼 베네치아와 그 건축물을 섬세하고 정확하게 표현했던 것이다.

〈대운하의 레가타Regata sul Canal Grande〉는 베네치아에서 열린 레가타(곤돌라 경주)를 다룬 풍경화로, 카날레토의 전형적인 작품이다. 베네치아에서 가장 큰 운하의 흐름을 멀리까지 인상적으로 보여준다. 원근법이 세심하게 적용되어 모든 건물의 지붕과 선들은 하나의 소실점으로 향한다. 베네치아에서는 축제나 사육제가 많이 열렸다. 레가타는 12월 26일부터 사순절이 시작되기 전까지 열리던 사육제 행사의 하나였다.

1765년에 그린 〈열주의 카프리치오Prospettiva con portico〉는 건물 묘사에 원근법을 정확히 적용했다. 카날레토는 건축물에 있는 균열 하나하나뿐 아니라 물에 반사되어 흔들리는 이미지까지 섬세하게 묘사했다.

그래서 이 분야의 권위자인 데초 조세피는 〈콰데르노 카놀라〉의 드로잉을 분석한 결과 카날레토가 카메라 옵스큐라camera obscura('어두운 방'이란 뜻으로, 그림 등을 그리기 위해 만든 광학 장치. 사진술의 전신이다)를 이용해 풍광을 스케치해서 그 자리에서 구도를 정하고 이것을 캔버스에 옮겨 그렸다고 결론지었다. 이 작품은 그의 작업실에서 완성된 것이지

만 스케치를 캔버스에 옮기면서 카날레토는 자신만의 시점을 유지하기 위해 야외에서 이 같은 캔버스 기초 작업을 했을 것이다. 이런 과정을 거쳐 다층적인 시점이 뒤섞여 현실을 보다 시적이고 매혹적인 풍경으로 재탄생시킬 수 있었다.

그 밖에 벨리니, 벨로토, 과르디, 만테냐, 티에폴로 부자 등 컬렉션에서 보이는 베네치아 양식의 중요한 특징은 따뜻하고 정교한 색조와 색채라고 할 수 있다. 또 분위기와 빛을 강조하는 수단으로 윤곽선이 거의 보이지 않을 정도로 처리했다. 이런 특징은 바다의 도시인 만큼 습기가 많은 환경에서 비롯되었을 것이다.

카날레토,
〈열주의 카프리치오〉,
1765

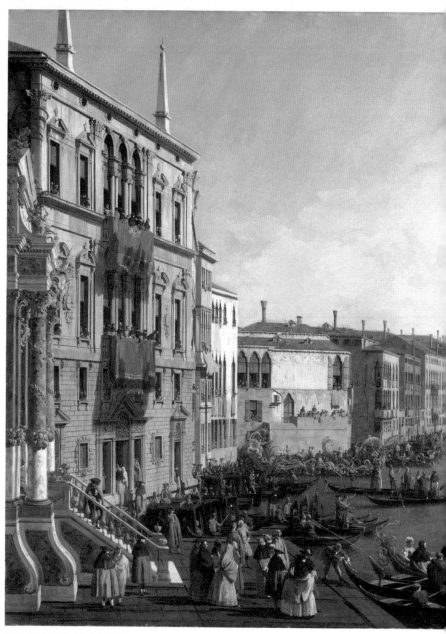

카날레토, 〈대운하의 레가타〉, 1735경

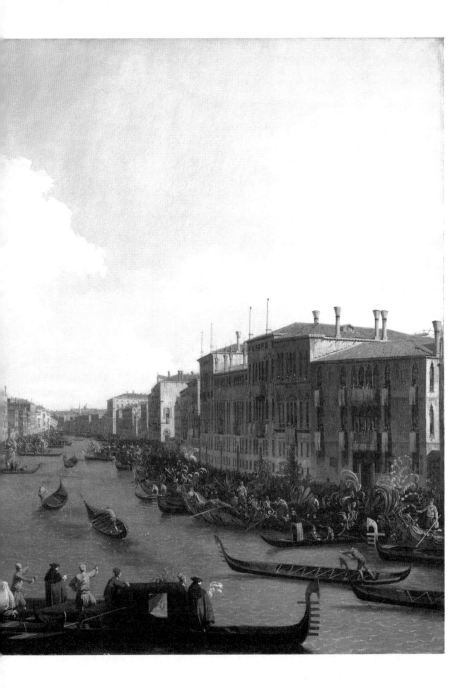

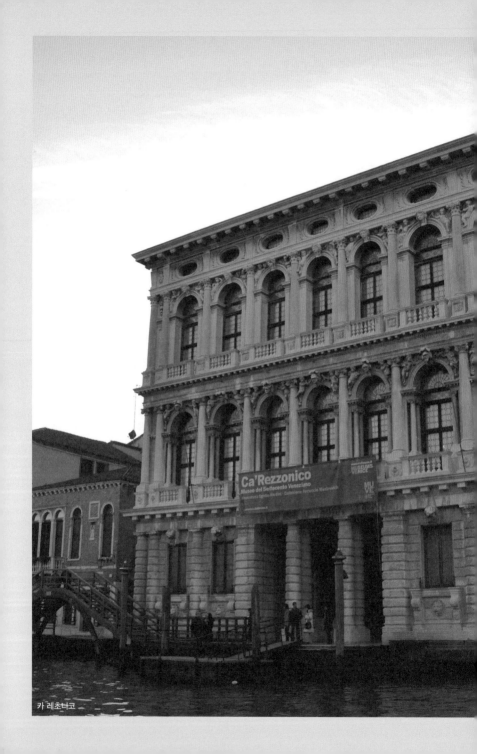

카 레초너코

18세기 베네치아 예술을 간직한 팔라초

카 레초니코

Ca' Rezzonico

주소

Dorsoduro, 3136

-

전화

041 241 0100

-

운영

4~10월 10:00~18:00, 10~3월 10:00~17:00

-

휴무

화요일, 1월 1일, 5월 1일, 12월 25일

-

요금

8유로

-

가는 방법

바포레토 1·2번을 타고 아카데미아에서 하차

-

홈페이지

http://carezzonico.visitmuve.it/en/home

안토니오 카날레토만큼 베네치아를 아름답게 표현한 작가도 드물다. 그의 베네치아 풍경은 〈발비 궁전에서 리알토 다리를 향해 본 대운하Il Canal Grande da Ca' Balbi verso Rialto〉와 〈리오 데이 멘디칸티Veduta del Rio dei Mendicanti〉에서처럼 풍요롭고 사색적이다. 카날레토는 거대한 건축물과 함께 일상적인 삶의 모습을 다양한 빛의 효과와 물에 반사되는 이미지, 대기의 묘사를 활용해 매력적인 풍경화로 만들어냈다. 강렬한 빛과 선명한 색채를 적절히 사용해 건물과 풍경의 순간적인 모습이 멋지게 포착된 것이다. 그는 풍경을 사실적으로 세밀하게 표현한 것 같지만, 앞서 이야기했듯이 사실은 서로 다른 지점에서 관찰한 뒤 여러 시점을 혼합해서 작품을 완성한 것이다.

카날레토의 매혹적인 풍경화를 보면, 그리고 배로 대운하를 몇 번 오가다 보면 그 아름다운 파사드 뒤는 어떻게 생겼을까 궁금해진다. 어쩌면 베네치아에서 진정으로 큰 즐거움이면서도 경험하기 쉽지 않은 일이 제대로 갖춰진 팔라초의 내부를 구경하는 것이겠지만 대개는 상상에 그치고 만다. 화가들이 실내 장식에 대해 그림으로 남긴 것도 없고, 베네치

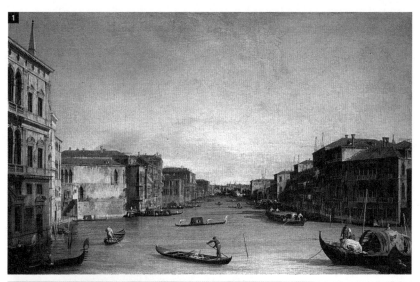

1 카날레토, 〈발비 궁전에서 리알토 다리를 향해 본 대운하〉, 1721~1723 2 카날레토, 〈리오 데이 멘디칸티〉, 1721~1723

대운하에서 바라본 집들.

아의 귀족들도 팔라초를 공개하지 않았다. 다행히 몇몇 팔라초는 미술관 등으로 공개되어 있는데, 대운하에 있는 18세기의 그럴듯한 팔라초는 단 한 곳뿐이다. 아카데미아 다리에서 약간 서쪽에, 역 S자 모양의 운하 끝자락 왼쪽에 있는 크고 웅장한 카 레초니코가 그곳이다.

베네치아의 눈부신 낙조를 닮은 팔라초

바로크의 꿈이 현실이 된 이곳은 대리석 계단을 따라 올라가면 화려한 연회장, 벽화가 있는 살롱, 호화로운 침실에 이르게 된다. 지금은 시립미술관이지만 내부로 들어가보면 옛 레초니코 가문 사람들이 함께 있는 것 같은 착각마저 드는 분위기이다.

16세기의 베네치아는 팔라디오Andrea Palladio, 티치아노, 틴토레토의 도시로, 가장 눈부신 도시였다. 18세기 즈음 베네치아의 쇠락은 지루하게 진행되었고, 정치적으로도 그다지 중요하지 않았다. 외국인들이 도시를 접수하고 베네치아 사람들은 축제와 향락의 가면무도회 뒤에 숨어버렸다.

그러나 예술 면에서는 티에폴로, 과르디, 카날레토, 롱기와 같은 예술가가 활동하는 눈부신 낙조와 같은 시대였다. 다른 어느 곳에서도 카레초니코에서와 같은 장려한 여명을 볼 수 없는데, 마침 이곳은 베네치아의 18세기 미술관이다. 1649년에 본Bon 가문의 필리포 본이 대규모 팔라초를 짓기로 하고 발다사레 론게나Baldassare Longhena(베네치아의 산타

마리아 델라 살루테 성당도 지었다)를 불렀다. 론게나는 르네상스와 팔라디
아 건축 양식에서 벗어나 베네치아 바로크 건축의 거장으로 유명했다.
그런데 건축가도 필리포 본도 완성된 팔라초를 볼 수 없었다. 론게나는
1682년에 사망하고 필리포 본은 파산했기 때문이다.

　18세기 들어 '멋진' 레초니코 가문이 건물을 인수했다. 그들은 롬바
르드 지역의 은행가 출신으로, 17세기 중반 불꽃처럼 짧고 화려하게 베

네치아에 등장했다 사라졌다. 이 가문은 돈의 힘으로 베네치아 귀족이 되었다. 1751년에 미완성인 팔라초를 인수하고, 1758년에는 지암 바티스타 레초니코의 아들 카를로 레초니코가 교황 클레멘트 13세가 되면서 가문의 역사는 정점에 달했다. 그러나 본 가문은 그 후 50년도 채 지나지 않아 역사 속에서 완전히 사라졌다.

레초니코 가문은 조르조 마사리Giorgio Massari를 고용해서 팔라초를 완성시켰다. 대운하를 향한 3층으로 구성된 대리석 파사드는 아치형 창문과 돌출한 벽기둥, 상부의 조각 장식으로 뒤덮여 강한 음영의 대비로 바로크 특유의 복잡하고 웅대한 느낌을 준다. 실내로 들어가 화려한 계단을 오르면 곧바로 18세기 베네치아에서 가장 웅장한 무도회장에 이른다. 피에트로 비스콘티는 트롱프뢰유 기법으로 벽면을 프레스코로 장식해서 환상과 건축이 절묘하게 결합되었다. 그래서 그렇지 않아도 넓은 공간이 실제보다 훨씬 더 넓은 느낌이다. 조반니 바티스타 크로사토는 아폴로가 마차를 타고 유럽, 아시아, 아프리카, 아메리카를 오가는 장면으로 천장을 장식했다.

가문의 영광을 과시하는
화려한 작품들

팔라초는 2000~2001년에 완전히 복원되었으며 모든 방은 엄선된 실크와 다마스크, 벨벳으로 마감 처리되어 그림과 가구가 더욱 돋보인다. 이런 여러 개의 큰 방은 그 자체로도 아름답지만 조반니 바티스타 티

에폴로Giovanni Battista Tiepolo와 같은 화가들이 천장을 멋지게 장식해 더욱 매력적인 방으로 만들었다.

그중에서도 가장 매혹적인 곳은 '결혼생활의 알레고리 방Sala dell'Allegoria nuziale'으로 1757년 루도비코 레초니코의 결혼을 기념하기 위해 장식되었다. 방에는 레초니코 가문의 트럼펫과 베네치아 귀족 가문의 백마 장식물이 있고, 아래쪽 이젤 위에는 안톤 라파엘 멩스Anton Raphael Mengs가 막 그린 듯한 〈클레멘트 13세의 초상Ritratto di papa ClementⅫ〉이 보인다.

로살바 카리에라Rosalba Carriera의 작품이 있는 예쁜 '파스텔 방'도 있지만 카 레초니코를 가장 잘 드러내는 곳은 붉은 벨벳과 금빛으로 번쩍이는 가구로 폭발할 듯한 '왕좌의 방'이다. 천장은 조반니 바티스타 티에폴로가 레초니코 가문의 영광을 과시하려는 듯 화려한 걸작으로 꾸며놓았다. 실제로 팔라초의 건축과 완성은 레초니코 가문의 신분 상승 과정을 상징하고 기념하는 일이었다.

방 중앙에는 피에트로 바르바리고의 초상화가 덩그러니 있지만, 정작 눈길을 끄는 것은 대천사, 방패 등의 알레고리가 들어 있는 화려한 액자이다. 로코코 양식의 조각가 안토니오 코라디니Antonio Corradini의 솜씨로 추정되며 제작 시기는 1780년대로 본다.

조각가 안드레아 브루스톨론Andrea Brustolon이 만든 여러 가구도 인상적이다. 18세기 베네토 주의 눈부신 목각 작품만 전시한 방도 있다. 어떤 것은 가구를 만든 장인보다 조각가의 기량이 더 돋보이기도 한다.

조반니 바티스타 티에폴로, 〈결혼생활의 알레고리〉, 1757

18세기 베네치아의 중요한 회화 컬렉션은 2층의 베네치아식 현관으로 들어간 방에서 만날 수 있다. 카날레토, 프란체스코 과르디Francesco Guardi, 펠레그리니Giovanni Antonio Pellegrini, 루카 칼레바리스Luca Carlevaris, 프란체스코 주카렐리Francesco Zuccarelli, 안토니오, 마르코 리치Marco Ricci, 피아제타Giovanni Battista Piazzetta 등이다.

18세기 베네치아의 생활상을 잘 보여주는 화가 피에트로 롱기Pietro Longhi의 전시실은 그의 작품으로 가득하다. 롱기는 베네치아의 일상생활을 흥미롭게 묘사했다. 〈코뿔소Il rinoceronte〉와 같은 몇몇 작품은 꽤 유명한데, 색감이 풍부하고 분위기가 즐겁다.

또 다른 전시실에는 프란체스코 과르디의 〈산 차카리아에 있는 수녀의 거실Parlatorio delle monache a San Zaccaria〉과 〈산 모이세 소재 팔라초 단돌로에서의 무도음악회Ridotto di Palazzo Dandolo a san moisè〉가 있다. 이 황홀한 두 작품만큼이나 18세기 베네치아의 정오 분위기를 잘 전해주는 작품은 없다. 그런데 그림 분위기는 좀 이상하다. 첫 번째 그림은 보기에도 매우 세속적인 수녀회의 면회 시간을 보여준다. 화려하게 차려입은 사람들이 창살을 사이에 두고 이야기하는 동안, 한편에서는 아이들이 인형놀이 극을 보고 있다. 두 번째 그림은 가면무도회장으로, 〈돈 조반니〉와 같은 불길하면서도 흥분을 자아내는 분위기가 감돈다.

컬렉션에서 가장 흥미로운 것은 아마도 2층 뒤쪽 일련의 작은 방에

피에트로 롱기, 〈코뿔소〉, 1751

1 과르디, 〈산 차카리아에 있는 수녀의 거실〉, 1746~1750　2 과르디, 〈산 모이세 소재 팔라초 단돌로에서의 무도음악회〉, 1746~1750

있는 조반니 도메니코 티에폴로Giovanni Domenico Tiepolo가 그린 프레스코일 것이다. 그는 18세기 유럽에서 위대한 천장 화가였던 조반니 바티스타 티에폴로의 아들이다. 이탈리아에서 미술이 가업이었던 시절 그는 오랜 기간 아버지의 작업을 도왔다. 말년에 조반니 도메니코 티에폴로는 순전히 재미삼아 지아니고에 있는 티에폴로 일가의 빌라에 신과 여신들이 삶을 허비하는 것을 조롱하는 프레스코를 그렸다.

그중 몇 작품은 체제 전복적인 내용으로 몇몇 등장인물은 뒤돌아서 '상자 들여다보기 쇼'를 보고 있는데, 구석에는 무언가 나쁜 일을 꾸미는 듯한 풀치넬로(17세기 이탈리아의 가벼운 희곡에 등장하는 광대나 가난뱅이 꼽추)가 있다.

다른 패널화에도 어딘가 불손한 패러디의 느낌이 확실히 있다. 예컨대 〈산책Passeggiata〉은 〈캉디드〉의 정신을 지닌 3인조가 미래를 향해 자신 있게 걸어가는 모습이다. 그런데 삼각 모자를 쓴 남자는 고개를 돌려 관람객에게 윙크하는 것일까?

풀치넬로들은 멀리 있는 다른 방에도 등장해 춤추고 희롱하고 연회를 벌이고 곡예를 하고 있다. 그런데 18세기 즈음 고야의 초기 태피스트리를 예로 보면 로코코 미술에는 이미 으스스하고 무언가를 패러디하는 불온한 분위기가 있었다. 그런 점에서 볼 때 앞서 이야기한 이상한 느낌과 모습들은 새로운 것이 아닐지도 모른다.

꼭대기 층 '베두티스티 갤러리'에 있는 화가 엠마 치아르디Emma Ciardi의 베네치아 운하 풍경은 제법 운치가 있다.

조반니 도메니코 티에폴로, 〈산책〉 중 부분. 1791. 두 남자와 한 여자가 걸어간다.

카 레초니코의
불운한 주인들

카 레초니코의 주인들은 불운한 경우가 많았다. 레초니코 가문 이후 팔라초의 역사는 파란만장했고 누구든 팔라초를 감당하기 버거워했다. 영국 화가인 로버트 배릿 브라우닝Robert Barrett Browning도 잠시 카 레초니코를 소유했다. 그는 그 유명한 시인 로버트 브라우닝과 엘리자베스 배릿 Elizabeth Barrett의 아들이다. 아버지가 "큰 집에서 살면서 존재감 없이 되지 마라"라고 말렸지만 그 조언을 무시한 아들은 팔라초를 사버렸다. 그 때 문인지 아버지 말대로 별 존재감 없이 살다가 카 레초니코의 메자닌 층 (1층과 2층 중간)에 있는 자신의 방에서 사망했다.

팔라초의 주인은 계속 바뀌었고, 그때마다 시련을 겪었다. 19세기 말엽에는 다 허물어져가고 있었지만 휘슬러, 볼디니, 사전트와 같은 유명 예술가들이 팔라초를 작업실로 삼았다. 1906년에 독일 황제 빌헬름 2세가 팔라초를 사려고 했으나 브라우닝은 독일의 어느 백작에게 팔았고, 그도 결국 파산했다. 1920년대에 미국 작곡가 콜 포터Cole Albert Porter 가 월세 4천 달러를 내고 팔라초를 빌렸지만 그 이후에도 팔라초의 상황은 나아지지 않았다.

결국 1935년 긴 협상 끝에 카 레초니코의 소유권은 베네치아 시의 회로 넘어갔다. 니노 바르반티니가 베네치아 여행 가이드북을 최초로 쓴 줄리오 로렌제티와 주도해 자금을 모았다. 오늘날 팔라초는 복원되어 예술품으로 가득하다. 팔라초가 역사상 최악의 상태였을 때도 소설

가 제임스 헨리James Henry는 "이 위대
한 17세기 건물은 특이하고 화려
한 자신감으로 대운하에 있다"고
했다. 1936년 4월 카 레초니코는
공공 미술관으로 개관했다.

조반니 바티스타 티에폴로,
〈고귀함과 미덕이 동반되는 가치에 대한 알레고리〉,
1757∼1758

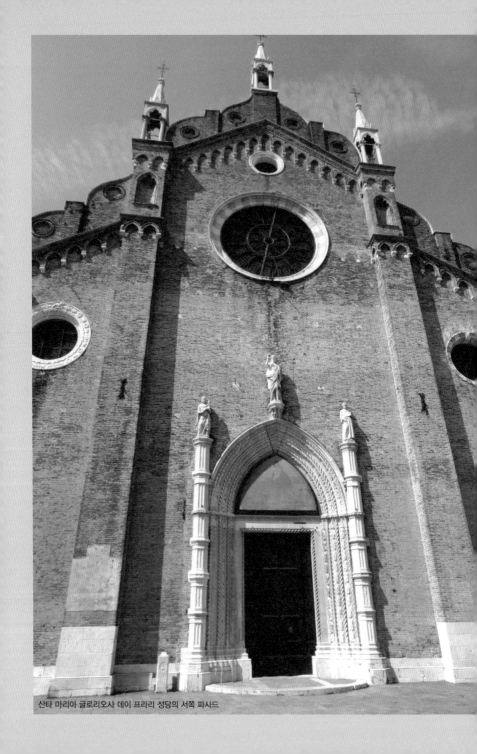

산타 마리아 글로리오사 데이 프라리 성당의 서쪽 파사드

빛과 색채로 세상을 재창조한 티치아노의 그림들

산타 마리아 글로리오사 데이 프라리 성당

Basilica di Santa Maria Gloriosa dei Frari

주소
Campo dei Frari 30170

-

운영
월요일~토요일 9:00~18:00, 일요일·공휴일 13:00~18:00

-

요금
3유로

-

가는 방법
바포레토 1·2번을 타고 Santo Tome에서 하차해 도보 3분

-

홈페이지
http://www.basilicadeifrari.it

프라리 성당은 베네치아에서 대성당 다음으로 큰 고딕 성당이다. 14세기에 건립을 시작해 약 100년에 걸쳐 완성되었다. 건물은 그렇고, 이곳에는 '회화의 군주', '색채와 질감의 귀재', '17~18세기 유럽 미술을 두 번 뒤흔든 화가'라는 화려한 수식어의 주인공이 남긴 작품이 두 점 있다. 모두 '베네치아 양식의 절정'이라는 티치아노를 일컫는 말이다.

　　르네상스의 본고장 피렌체와 로마의 거장이 레오나르도 다빈치, 미켈란젤로, 라파엘로였다면, 베네치아의 거장으로는 티치아노와 틴토레토를 꼽을 수 있다. 여기서 당대 이탈리아 미술계를 대표하는 피렌체 화파와 베네치아 화파의 차이점을 다시 정리해볼 필요가 있을 것 같다.

　　피렌체나 로마의 화가들은 치밀한 구도나 윤곽선을 중시해 대상을 정확히 재현하는 것이 회화의 중요한 원리였고, 그다음 요소로 색채를 꼽았다. 미켈란젤로의 습작 소묘를 보면 색채보다는 선을 중심으로 한 다이내믹한 형태감을 볼 수 있다. 이처럼 피렌체 화가들은 정교한 기하학과 이성을 사용해 정확하고 사실적인 재현을 추구하는 그림을 그렸다.

　　반면 베네치아 화가들은 풍부한 색채와 명암의 대조로 아름다움을

추구했다. 항상 축제와 바다에 반사된 빛을 접하는 베네치아의 화가들은 관능과 감각이 넘치는 그림을 그렸다. 빛과 색채가 자아내는 느낌과 감성적 분위기가 이들에게는 회화의 원리였다. 그들의 색채는 부드럽고 다채롭다는 인상을 준다. 베네치아 화파의 조르조네, 틴토레토, 티치아노, 조반니 벨리니, 파올로 베로네세 중 프라리 성당에 있는 걸작 두 점은 티치아노의 그림들이다.

화려한 색채로 표현한
천상의 아름다움, 〈성모 승천〉

〈성모 승천Assunta〉은 1516년 프라리 성당 측의 주문을 받아 2년간 완성한 작품으로, 화면 중앙에 붉은색 옷을 입은 성모 마리아가 천사들에게 둘러싸여 승천하는 장면이다. 《황금전설》에는 성모의 지상에서 마지막 생활이 기술되어 있다.

어느 날 갑자기 먼저 세상을 떠난 예수 생각이 들어 성모의 마음이 사무친다. 그때 천사가 나타나 종려나무 가지를 건넨다. 임종의 순간이 가까워진 것이다. 성모는 천사에게 두 가지 부탁을 한다. 제자들을 보았으면 좋겠다는 것과 사탄이 자신의 영혼에 접근하지 못하도록 해달라는 것이었다. 그 바람대로 제자들이 구름을 타고 마리아의 집에 도착한다. 마리아는 죽었고, 죽은 지 사흘 만에 몸과 영혼이 천사의 보호를 받으며 하늘나라로 올라갔다.

이 작품은 3단으로 구성되었다. 화면 상단에는 활짝 열린 천상에서 하느님이 성모를 맞이하고 있다. 중단에는 삶을 마감한 마리아가 천사들의 인도를 받으며 화려하고 밝은 황금빛에 둘러싸여 승천하고 있다. 양쪽으로 펼친 두 팔과 상기된 얼굴은 승천의 기쁨을 말해준다. 성모의 베일과 옷은 아름다운 율동미를 보이면서 상승하는 순간의 역동성을 보여준다. 여기서 성모가 입은 청록색 베일은 '가난한 마음'을, 붉은색 옷은 '신에 대한 열렬한 사랑'을 상징한다. 가난한 마음이 신에 대한 사랑과 결합할 때 천국 문이 열린다는 말이다.

하단은 지상의 모습으로 열두 사도가 성모를 우러르며 각기 다른 자세를 취하고 있다. 베드로는 간절히 기도하며, 요한은 눈물을 글썽인다. 부활을 의심했던 도마는 손가락으로 뭔가를 가리키고 있다. 사도들도 천국을 그리며 신을 찬미하는 모습이다. 인물들은 정면, 측면, 뒷면 등 여러 각도로 배치되어 역동적이다.

화면 전체를 지배하는 3단 구도에서 동적인 느낌이 비롯되었다. 삼각 구도는 아랫부분에서 석관을 둘러싸고 있는 사도들 중 진홍색 옷을 입은 두 사도와 승천하는 성모의 진홍색 옷을 연결한 것으로, 결국 시선이 하늘의 하느님으로 향하게 되어 있다.

그림의 전반적인 색조는 티치아노만이 구사할 수 있는 황금빛과 붉은빛의 향연이라고 할 수 있다. 그가 왜 '색채의 대가'인지 확실히 알 수 있는 그림이다. 그는 화려한 색채로 천상의 아름다움을 표현하고자 했다. 그림에서 혁신적인 요소는 번쩍이는 빛 앞에 몸을 돌리고 서 있는 성

티치아노, 〈성모 승천〉, 1516~1518

모이다. 피렌체의 대가들이 소묘를 위주로 화면의 조화와 균형을 중시했다면, 베네치아의 대가들과 티치아노는 빛과 색채로 세상을 재창조하려 했다는 사실이 재차 확인되는 장면이다.

티치아노는 성모의 승천 장면을 관람객이 아래쪽에서 올려다보도록 제작해 하늘로 오르는 모습을 더욱 생동감 넘치게 표현했다. 이런 방식을 통해 이 작품을 보는 관람객의 마음도 함께 하늘로 드높이 올라갈 수 있겠다.

비평가 루도비코 돌체Ludovico Dolce는 이 작품에 대해 "미켈란젤로의 위대함과 경이로움이 있고, 라파엘로의 아름다움과 즐거움이 있으며, 자연의 진정한 색채가 있다"고 평했다.

중앙 중심을 벗어난 혁신적인 구도, 〈페사로 제단화〉

제단 쪽의 왼쪽 벽에는 티치아노의 〈페사로 제단화Pala Pesaro〉가 있다. 이 그림은 베네치아 명문 출신이자 해군 총독이었던 야코포 페사로Jacopo Pesaro가 교황 알렉산더 6세 시기인 1502년에 산타 마우라 해전에서 투르크군과 싸워 거둔 승리를 기념하기 위해 제작되었다.

화면에서 두 계단 위 발밑에 '천국의 열쇠'가 있는 것으로 보아 흰 수염의 노인은 베드로가 틀림없다. 제단의 가장 높은 곳에는 머리에 흰 베일을 두른 성모 마리아가 아기를 안은 채 앉아 있다. 성인들 양옆으로 페사로의 가족과 승복을 입은 성 프란체스코, 성 안토니우스와 함께 성모

티치아노, 〈페사로 제단화〉, 1519~1526

와 아기 예수를 경배하고 있다. 성 프란체스코는 아기 예수가 이들을 보도록 일어서서 일행을 소개하는 자세를 취하고 있다. 왼쪽에는 검은 장갑을 끼고 손을 모아 기도하는 페사로가 있고, 바로 옆에는 교황과 페사로 가문의 문장이 그려져 있는 붉은 깃발을 들고 있는 갑옷 입은 기수가 터키군 포로를 잡고 있다. 베드로는 야코포 페사로와 성모 중간에 앉아 페사로를 성모에게 소개하고 있다.

이처럼 과거 성당에 걸렸던 성화 속에는 주문자가 등장했다. 주문자나 그 가족들의 영광스러운 모습들을 기록으로 남기고, 또 그들은 마치 아바타가 대신하듯 그림 속에서 계속 기도를 하는 것이다. 그들에게 성화는 하느님께 바치는 봉헌물이면서 동시에 가문의 영광을 후손에 남기는 수단이었다.

〈페사로 제단화〉는 혁신적인 구도로 유명하다. 이전까지 제단화는 주인공을 중심으로 등장인물이 좌우로 늘어서는 좌우대칭 형식을 취했다. 그런데 이 그림을 시작으로 레오나르도 다빈치의 〈최후의 만찬〉과 같은 중앙 중심의 구도에서 벗어났다. 그래서 주인공인 성모자를 오른쪽 위편 보좌에 앉혀 소실점도 오른쪽으로 이동했다. 그 왼쪽 빈 공간은 큰 기둥을 하나 그려서 채웠다. 티치아노 이후 많은 화가들이 한동안 그림의 중심이 아닌 곳에 소실점이 있도록 그렸다.

오른쪽 아래에서 관람객들을 정면으로 쳐다보는 페사로 가문의 소년은 관람객의 시선을 페사로 가족에게로 모은다. 페사로 가족들의 시선을 따라가보면 야코포 페사로에게 이어지고, 야코포에서 시작되어 베

드로와 성모자로 이어지는 대각선의 시선은 전체 화면에 활력을 주고 있다. 이 대각선과 반대로 기울어진 깃발이 만들어내는 선은 화면 전체에 균형감을 주는 요소이다.

티치아노는 당대 최고의 궁정 화가였다. 유럽 최고의 권력자였던 신성 로마 제국의 카를 5세도 그가 떨어뜨린 붓을 집어주며 경의를 표할 정도였고, 수많은 군주와 교황 그리고 귀족의 그림 주문이 항상 밀려 있었다. 장 폴 사르트르Jean Paul Sartre가 티치아노에게 바친 헌사로 글을 마친다.

베네치아 공화국은 위엄에 굶주려 있었다. 함대는 오랫동안 그 영광을 일구었다. 지치고 조금은 쇠퇴한 공화국은 한 사람의 예술가로 의기양양해하고 있었다. 티치아노는 그 혼자만으로도 함대에 버금갔던 것이다. 그는 교황의 삼중관과 왕관으로부터 불꽃을 가져다가 자신의 월계관을 엮어냈다. 티치아노가 귀화한 베네치아는 무엇보다도 그가 황제에게 불러일으킨 존경심에 감탄했다. 왕들의 화가는 화가들의 왕일 따름이었다. 바다의 여왕인 베네치아는 티치아노를 자기 아들로 여겼고, 그 덕분에 조금은 위엄을 되찾았다. 티치아노는 국가의 재산이었다. 게다가 이 남자는 나무처럼 장수하여 한 세기를 지속하더니 서서히 하나의 구성체처럼 변형되었다. 단 한 명으로 구성된 이 아카데미의 현존은 젊은이들보다 먼저 태어났음에도, 그들보다 더 오래 살아남기로 작정하며 젊은이들의 기를 꺾었다.

_사르트르,《상황 IV: 초상》, '베네치아의 유폐자' 중

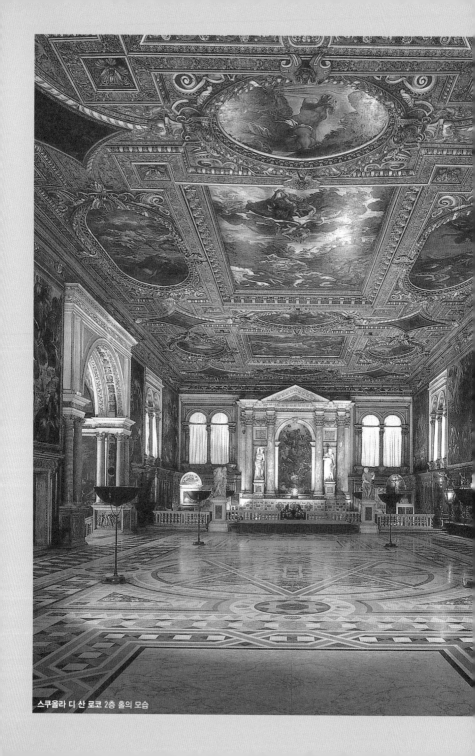

스쿠올라 디 산 로코 2층 홀의 모습

25년에 걸쳐 완성한 틴토레토의 그림 성서

스쿠올라 디 산 로코

Scuola Grande di San Rocco

주소

San Polo 3052

-

전화

041 5234864

-

운영

매일 9:30~17:30

-

휴무

1월 1일, 12월 25일

-

요금

10유로

-

가는 방법

San Tome에서 내려서 도보 3분. Piazzale Roma 주차장에서 도보 5분

-

홈페이지

http://www.scuolagrandesanrocco.it

프라리 성당 맞은편에는 스쿠올라 디 산 로코라는 베네치아의 자선 기관이 있다. 이곳은 전염병 치유 능력이 있다는 성 로코를 수호성인으로 모시는 조직으로, 1478년 베네치아를 휩쓴 역병이 지나간 후 창설되어 현재까지 운영되고 있다. 베네치아에는 1527년과 1571년에도 전염병이 창궐했는데, 이때 회원이 급증해 16세기에는 꽤 부유한 스쿠올라가 되었다. 베네치아에서는 자선 단체를 '스쿠올라'라고 했는데, 본래는 '스쿨school'과 같은 뜻이다. 건물은 1517년에 짓기 시작해 1560년에 완성되었다.

틴토레토가 2층 건물 대부분의 그림 장식을 맡았다. 1564년에 시작한 그의 작업은 1587년에 끝났으니 약 25년이 걸린 셈이다. 틴토레토는 티치아노의 색채미와 미켈란젤로의 형태미를 물려받았다는 평가를 받는 작가였다. 하지만 작업이 길어지면서 화풍이 변하기 시작해 그림이 자유분방해지고, 한층 거친 마무리와 간결한 풍경으로 변모되었다.

그림의 대부분은 성서 이야기로, 특히 그리스도의 수난 연작과 성모 마리아의 일화가 많다. 1565년 틴토레토는 〈십자가에 못 박히는 예

천장 장식 세부

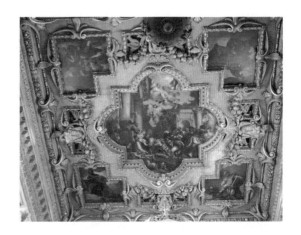

천장 장식 세부

수La Crocifissione〉를 완성했고, 1567년에는 홀 장식을 마쳤다. 그는 2층 홀에 25점의 유화를 1576~1581년에 더 그렸다. 습기가 많은 도시라 벽에 직접 프레스코를 그릴 수 없어서 캔버스에 유채로 그려서 벽에 붙였다. 1582~1587년 틴토레토는 그리스도와 동정녀 마리아의 일생을 8점의 대형 유화로 완성해 1층 홀에 걸었다. 이 모든 작품은 대개 5미터가 넘는 크기로, 베네치아 매너리즘을 잘 보여주는 걸작이다.

빌라도 앞에 선 예수의 모습을 그린 〈빌라도 앞에 선 그리스도Cristo davanti a Pilato〉는 베네치아의 건물을 배경으로 사람들이 웅성거리며 모여 있는 모습이다. 어떻게 보면 이 그림은 엑스트라가 많이 등장하는 연극의 한 장면 같다. 흰 옷을 입은 그리스도는 화면의 주인공임이 확연히 드

틴토레토, 〈십자가에 못 박히는 예수〉, 1565

러난다. 군중 속에서 그는 무척 고독해 보인다.

2층에는 길이 12미터가 넘는 대형화 〈십자가에 못 박히는 예수〉가 있다. 특이하게도 이미 그리스도가 죽은 모습이 아니라, 사람들이 그를 막 십자가에 매다는 순간을 그렸다. 한 화면에 예수의 십자가형 전후 모습을 시차를 두고 담았다. 이미 하늘은 어두운데 예수의 몸에서는 빛이 발한다. 이런 초현실적인 빛은 틴토레토 그림의 특징으로, 대개 태양빛이 없거나 있더라도 중요 인물의 뒤편에서 나온다. 거칠게 묘사된 이 흰

빛 덕분에 화면은 더욱 극적이고 긴장감이 돈다.

화면에서 예수와 시선이 마주친 사람은 '선한 악행자'이다. 예수가 그에게 한 "오늘 네가 나와 함께 천국에 있으리라"라는 말은 이 단체가 자선과 기도를 신앙의 밑거름으로 삼아 활동했음을 암시한다.

이 밖에도 〈예수 세례〉, 〈최후의 만찬〉, 〈골고다 언덕을 오르는 그리스도〉 등 수십 점의 틴토레토 작품이 이곳에 있는데, 사실상 틴토레토는 기관을 찾아오는 가난한 사람들이 볼 수 있는 '그림 성서'를 만든 것이다.

틴토레토,
〈빌라도 앞에 선 그리스도〉,
1566~1567

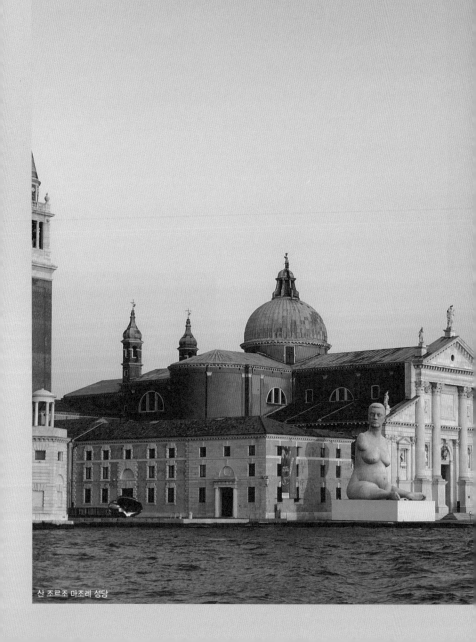
산 조르조 마조레 성당

아름다운 베네치아 전경과 틴토레토의 마지막 작품

산 조르조 마조레 성당

Basilica di San Giorgio Maggiore

주소
Isola di San Giorgio

-

전화
041 522 7827

-

운영
여름 9:30~12:30, 14:00~18:00(겨울 ~17:00)

-

요금
종탑 엘리베이터 3유로

-

가는 방법
바포레토 2번을 타고 S. Giorgio에서 하차

산 마르코 광장의 바다 건너 맞은편, 산 조르조 마조레 섬에 있는 성당이다. 안드레아 팔라디오가 설계해 1566~1610년에 지어졌다. 성당의 종탑에 올라가면 산 마르코 광장과 두칼레 궁전이 어우러진 아름다운 베네치아 전경이 한눈에 보인다. 산 마르코 광장에 비해 관광객이 적은 편이어서 여유롭게 풍경을 감상할 수 있다.

　틴토레토의 마지막 작품도 이곳에서 만날 수 있다. '최후의 만찬'은 평소 그가 선호하던 주제였다. 비스듬한 원근법과 빛으로 변모한 색채 속에 잠겨 있는 형태가 화가의 개성을 보여준다. 틴토레토는 빠른 붓놀림으로 경이로운 기교를 자랑하며 따뜻한 느낌의 물감을 사용했다.

　레오나르도 다빈치가 그린 〈최후의 만찬〉과 틴토레토의 매너리즘 〈최후의 만찬〉은 여러모로 대조된다. 다빈치가 평면·평행적이며 대칭 구도를 썼다면, 틴토레토는 공간 깊숙이 대각선으로 들어가는 식탁을 배치해서 사선 구도를 잡았다. 그는 극적인 효과를 연출하기 위해 역동적인 공간과 조형적인 구조를 도입했다.

　왼쪽 아래에서 오른쪽 위로 향하는 사선 구도는 그림 속 이야기를

두 가지로 나누는 역할도 한다. 화면 오른쪽에는 만찬을 준비하느라 바쁜 사람들과 바구니 속의 먹을거리에 관심을 보이는 고양이 등의 세부 묘사가 있다. 한편 식탁 건너편에는 예수가 배신자 유다를 지목하자 제자들이 동요하는 광경이 그려져 있다.

빛의 사용은 가히 혁명적이다. 초자연적인 빛으로 전율하는 현기증 나는 공간 속에 인물들을 던져 넣다시피 했다. 틴토레토는 서민적이라고 할 만큼 평범한 일상의 식사 장면을 천상과 현세라는 두 가지 빛을 통해 성스러운 만찬으로 승화시키고 있다. 역광 속에 놓인 성인들의 얼굴은 후광 때문에 어둠 속에서도 밝게 빛난다. 그리스도가 제자들과 성찬을 들고 있는 넓고 휑한 방 안은 두 개의 광원이 빛을 밝히고 있다. 천장에 걸린 램프에서 뿜어져나오는 현세의 조명이 인물들의 등을 비춘다. 한편 천상의 빛은 그리스도의 머리 주변을 환하게 밝히고 있다. 하늘에서 서둘러 땅으로 하강하는 천사들도 천상의 빛에 휘감겨 있다.

이렇듯 말기 작품에서는 다소 신경질적이면서도 극적인 시적 감흥과 신비주의로 관람객에게 감동을 전달했다. 그런데 말기 작품은 제자들의 도움을 많이 받아서인지 정형화되는 모습을 보인다. 그럼에도 미술사학자 부르크하르트Jacob Christoph Burckhardt는 저서《치체로네Cicerone》중 '이탈리아 미술품을 즐겁게 감상하기 위한 안내' 편에서 이 작품이 "빛이 주는 최고의 효과를 통해 새로운 의미를 부여한다"라고 기술했다.

틴토레토, 〈최후의 만찬〉, 1592~1594

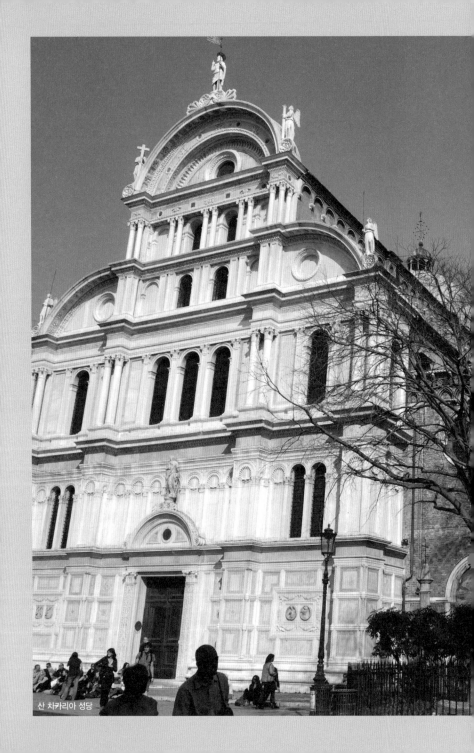
산 차카리아 성당

산 차카리아 성당

Chiesa di San Zaccaria

주소

Campo S. Zaccaria, 4693

-

운영

월요일~토요일 10:00~12:00, 16:00~18:00. 일요일 16:00~18:00

-

가는 방법

The sestiere of Castello를 찾으면 가깝다.

조반니 벨리니는 베네치아에서 위대한 화가 중 하나였다. 그는 빛과 색채를 통해 서정적인 화풍을 추구했다. 〈산 차카리아 제단화Pala di San Zaccaria〉(네 명의 성인과 함께 있는 옥좌 위의 성모자)는 1505년에 그린 것이다. 반원형의 천장이 모자이크로 장식된 후진에 재현된 '사크라 콘베르사치오네Sacra Conversazione', 즉 성자들이 성모자를 둘러싸고 있는 그림이다.

천장에 달려 있는 등불과 부활절 타조 알은 성모의 모성을 상징한다. 옥좌에 앉은 성모자 주위에는 왼쪽부터 성 베드로, 알렉산드리아의 성녀 카타리나, 성녀 루치아, 성 히에로니무스가 있다. 성모자의 발치에는 천사가 리라 다 브라초lira da braccio(바이올린의 전신으로 여겨지는 16세기 이탈리아의 현악기)를 연주하고 있다. 원래 패널에 그려졌던 이 작품은 나폴레옹 시대에 파리로 옮기면서 캔버스에 옮겨졌다.

서정주의를 추구한 벨리니의 최고 걸작으로 평가되는 이 작품은 고전적이며 여유로운 화면이 특징이다. 건축물은 당시 베네치아에서 활동했던 롬바르도 가문의 양식에 가깝다. 실제 건축물을 보는 것처럼 건물

의 기둥과 천장의 표현이 매우 세밀하다. 양쪽에 있는 아치는 구름이 있는 하늘 아래 펼쳐진 대낮 풍경을 향해 열려 있어서 실내외를 동시에 보여준다. 천장의 애프스apse(하나의 건물이나 방에 부속된 반원형 또는 다각형의 내부 공간)에는 모자이크로 된 아름다운 잎 장식과 중간 톤의 그늘이 있는 반면, 높다란 옥좌에 앉은 성모, 성모가 입은 푸른 옷자락, 그리고 성녀 루치아의 얼굴에는 햇빛이 밝게 빛나고 있다.

16세기 베네치아 제단화의 최고작으로 손꼽히는 이 작품은 조반니 벨리니의 말년 화법에 영향을 받은 조르조네의 작품에서도 그 흔적을 발견할 수 있다.

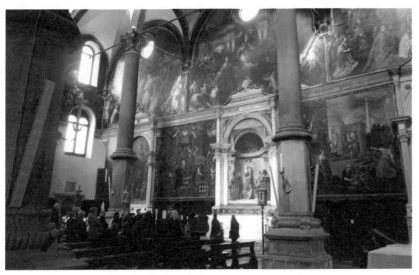

실내 벽면의 그림 장식. 중앙 하단부 제단에 벨리니의 제단화가 있다.

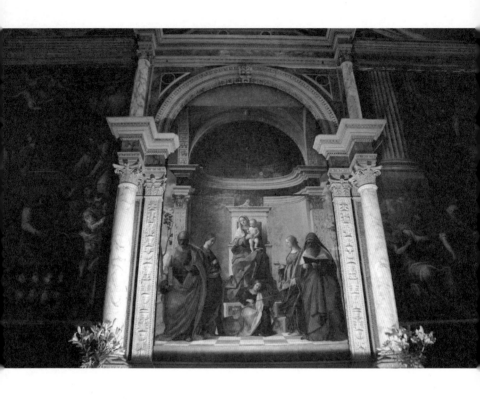

조반니 벨리니,
⟨산 차카리아 제단화⟩,
1505

〈산 차카리아 제단화〉
부분

파도바

아레나 예배당

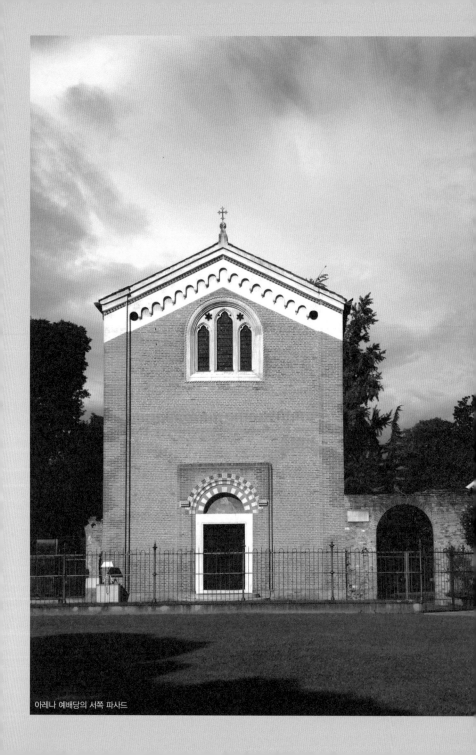

아레나 예배당의 서쪽 파사드

신성과 세속이 조화를 이루는 작은 우주

아레나 예배당

Cappella Arena

주소

Piazza Eremitani 8

-

전화

049 2010020

-

운영

매일 9:00~19:00. 온라인 예약 가능

-

휴무

1월 1일, 12월 25~26일

-

요금

13유로

-

가는 방법

바포레토 1·2번을 타고 Santo Tome에서 하차해 도보 3분

-

홈페이지

http://www.cappelladegliscrovegni.it

베네치아에서 30분 거리에 있는 도시 파도바에는 유명한 것이 두 가지 있다. 소르본 대학, 볼로냐 대학 다음으로 오래된 파도바 대학과 아레나 예배당의 그림이다. 스크로베니 예배당Cappella degli Scrovegni 또는 부근에 있는 로마 시대 원형 경기장 덕분에 '아레나 예배당'으로 알려진 곳이다.

아레나 예배당의 그림은 엔리코 스크로베니Enrico Scrovegni가 주문해서 조토가 완성했다. 조토는 13세기 말에서 14세기 초에 활동한 화가로, 치마부에Cimabue와 함께 중세의 정적이고 정형화된 표현 방식을 깨뜨린, 르네상스 회화의 문을 연 화가이다. 그림을 주문한 엔리코 스크로베니의 아버지는 당시 악명 높은 고리대금업자였는데, 어찌나 지독했던지 단테가《신곡》에 스크로베니가 지옥에서 영원히 벌 받고 있다고 쓸 정도였다. 이에 엔리코는 아버지가 지옥으로 떨어지지 않기를 바라는 마음에 예배당을 지어 성모에게 바쳤다. 예배당의 천장과 벽면은 온통 조토의 벽화로 가득 차 있는데, 예배당의 규모는 길이 13미터, 폭 8.5미터로 아담한 편이다.

벽면의 그림은 모두 38개 구획으로 나뉘는데, 제단 입구 아치에는

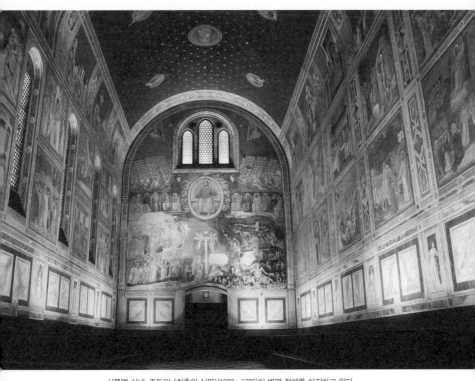

서쪽면 실내. 조토의 〈최후의 심판〉(1303~1306)이 벽면 전체를 차지하고 있다.

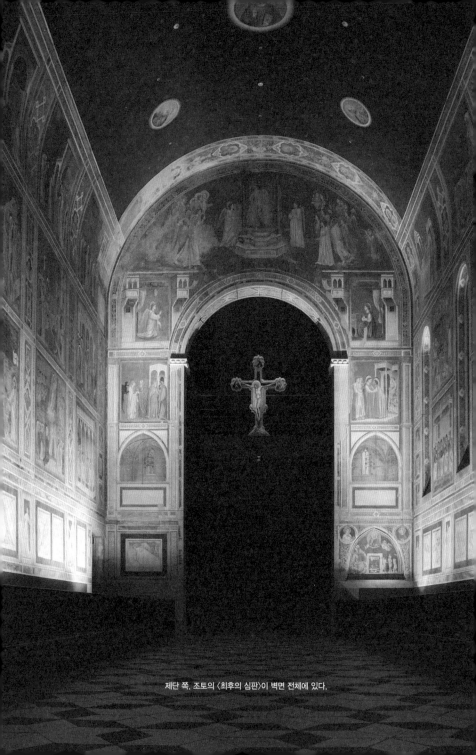

제단 쪽. 조토의 〈최후의 심판〉이 벽면 전체에 있다.

수태고지 장면을 담은 프레스코와 예수를 그린 패널화가 있다. 이야기는 순서대로 진행되어 하나의 이야기를 들려주는데, 남쪽 벽 위 왼쪽에서 시작해 북쪽 벽 아래 오른쪽에서 끝난다. 천장에는 성인들과 그리스도, 성모자 등이 그려져 있고, 각 장면들 사이에는 장식 띠가 있어 화려하다. 출입문이 있는 벽면에는 〈최후의 심판Giudizio universale〉이, 양쪽 벽에는 예수의 일생과 성모의 일생이 그려져 있다. 엔리코가 예배당을 성모에게 봉헌하는 장면은 그림 중앙에 있다. 중세 시대의 관례에 따르면 일반인들을 성인보다 작게 그렸는데, 여기서는 엔리코와 성모의 크기가 같다. 또 그림을 주문한 자가 그림에 등장하는 것도 당시로서는 특이했는데, 이후 이런 모습이 크게 유행한다. 르네상스의 시작, 다시 말해 신 중심에서 인간 중심으로의 이행을 보여준다.

그런 분위기는 조토가 전체 그림의 구성을 예수의 신성을 강조하기보다는 예수와 성모의 일생을 주로 묘사해서 이들의 인간적인 면면에 더 관심을 두고 있는 점에서도 드러난다. 그림은《황금전설》을 텍스트로 삼았다.

〈그리스도를 애도함Compianto sul Cristo morto〉에서는 등장인물들의 감정에 복받친 자세와 고통스러운 표정, 선명한 색채가 예수의 시체 위에 몸을 던진 마리아의 슬픔을 더욱 강렬하게 만든다. 일부 여인들은 뻣뻣한 시체를 살짝 흔들고, 어떤 사람들은 그런 일이 일어난 것을 믿을 수 없다는 듯이 살펴본다. 등을 돌리고 있는 인물들은 어딘가 엄숙한 분위기를 자아낸다. 이들의 뒷모습에서 관람객은 이 역사적 사건에서 배제된 제

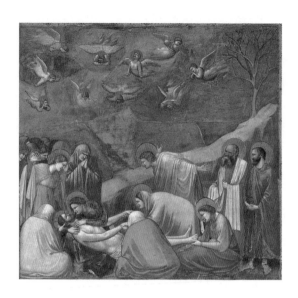

3자라는 느낌, 구경꾼이라는 느낌을 받는다. 또 연극 무대에서처럼 등
장인물들이 모두 전면을 보던 기존 관습에서 탈피해, 이 두 인물이 등을
보임으로써 회화에 3차원적인 공간감을 부여하고 있다.

지상의 인간들이 슬퍼하고 있는 것은 천상에도 반향되어 구름 사이
에서 천사들이 갖가지 슬픔의 동작을 취하며 고통스러워한다. 화면의
중심은 낮은 곳, 언덕 아래쪽으로 향한 큰 바윗덩어리에 있다. 이로써 화
면 전체가 통일되면서 관람자의 시선은 그리스도와 성모의 머리로 향
하게 된다. 전체적인 구성 형식이 비극적인 분위기를 잘 조성하고 있다.

화면 오른쪽의 시들어버린 나무는 그리스도의 죽음에 전 우주가 동

참하고 있음을 의미하는 한편, 아담과 이브의 죄로 인해 시들었다가 그리스도의 희생으로 다시 살아날 '지혜의 나무'를 상징한다.

마치 연극의 한 장면처럼 극적인 〈유다의 입맞춤Bacio di Giuda〉은 유다가 예수를 팔아넘기기 위해 입을 맞추어 누가 예수인지를 사람들에게 알리는 장면이다. 인물의 배치나 의상 속에 드러나는 육체 등은 조토가 고대와 중세의 조각에 관한 자신의 지식을 최대한 이용했음을 보여준다. 유다의 얄밉고 교활한 표정과 침착하면서 준엄한 그리스도의 표정이 생생하다.

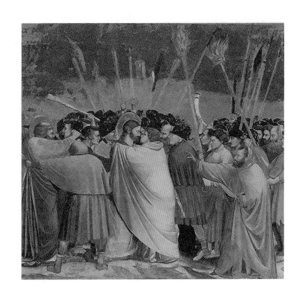

조토,
〈유다의 입맞춤〉,
1303~1306

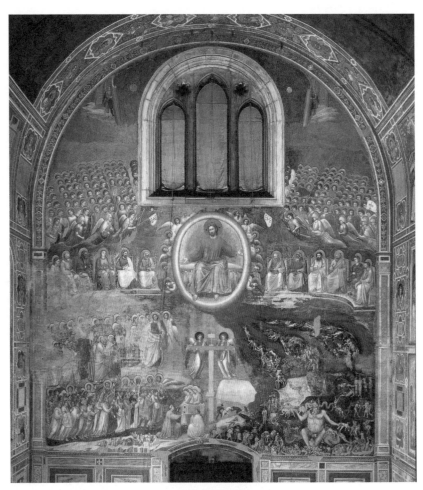

조토, 〈최후의 심판〉

각 이야기의 화면 밑에는 대리석 같은 그림 사이에 단색으로 '미덕'과 '악덕'을 의인화한 그림도 있다. 희망, 자비, 정의, 믿음, 절제, 강인함, 신중함이라는 미덕과 실망, 변덕, 어리석음, 질투, 절망이라는 악덕을 의인화한 것이다. 예컨대 '정의'는 왕관을 쓴 여인이 양손에 저울을 들고 있는 모습이고, '절망'은 젊은 여인이 목을 매어 자살하는 모습으로 형상화되었으며, 악마가 그녀의 영혼을 지옥으로 끌어내고 있다. 결과적으로 조토는 한 가문의 예배당에 신성과 세속의 덕목이 총망라된 작은 우주를 만들어놓은 셈이다.

대부분의 그림에서 공간에 대한 특출한 감각과 인물, 건축물, 풍경 등의 원근법적인 요소를 확인할 수 있다. 인물들을 옆면, 뒷면 등 다양한 각도로 배치했다. 간결한 복식과 인간적인 면모를 풍기는 소박한 몸짓은 인물의 조형성을 효과적으로 부각시킨다. 인물들의 시선이 때로는 깊고 그윽하며 비장미마저 감돈다.

성당에서 나가며 마주치는 벽면에는 〈최후의 심판〉이 있다. 예수를 중심으로 오른편에는 천국으로 올라가는 사람들이, 왼편에는 지옥으로 떨어지는 사람들이 보인다. 특히 지옥에서 벌을 받는 사람들의 모습은 누드 상태에서 성기가 거세되든지, 악마에게 먹혔다가 배설되고, 입에 기구가 끼워져 바비큐처럼 돌려지는 사람, 억지로 먹여지는 사람 등이 있다. 이런 모습을 보며 성당을 나서는 사람들은 회개하고 자신의 신앙을 다잡게 된다. 대부분의 성당 서쪽 출구에 〈최후의 심판〉이 있는 이유는 바로 그 때문이다.

나폴리

나폴리 국립 고고학 박물관

boli

나폴리 국립 고고학 박물관 정원

고대 도시의 유물과 파르네세 가문의 컬렉션

나폴리 국립 고고학 박물관

Museo Archeologico Nazionale

주소
Piazza Museo Nazionale 19

-

전화
081 442 2149

-

운영
수요일~월요일 9:00~19:30

-

휴무
화요일, 1월 1일, 5월 1일, 12월 25일

-

요금
6.50유로

-

가는 방법
메트로 Museo 역에서 하차, 도보 2분

●

"공포에 질려 있는 우리 눈에 들어온 광경은 바뀌어버린 세상, 눈 같은

재에 묻혀버린 세상이었다."

_소(小) 플리니우스

로마 상류층 사람들이 앞다퉈 별장을 짓고 멋진 경관을 자랑하던 항구 도시 폼페이. 그 아름다운 도시에 서기 79년 8월 24일 정오 무렵, 베수비오 화산이 폭발하면서 화산재와 용암이 비 오듯 쏟아졌고, 이튿날에는 뜨거운 가스 구름이 뒤덮었다. 사람들은 압사하거나 질식사했으며 건물은 파괴되고 도시는 재와 화산암 더미에 파묻혔다.

시간이 멈춘 도시
폼페이의 부활

그렇게 시간이 멈춰버린 도시를 처음 발견한 사람은 토목기사인 도메니코 폰타나Domenico Fontana였다. 그는 1594년 폼페이 부근에서 수로를 파다가 고대 건축물과 벽화, 조각품을 발견했지만 더 이상 파헤치지 않

1 폼페이 유적 중심 도로
2 폼페이 유적 모형도
3 폼페이 유물

고 조용히 땅을 덮었다. 그가 본 것은 온통 섹스와 관련된 이미지와 조각이었기 때문이다. 16세기 가톨릭의 반종교개혁 바람에 사회 분위기는 극히 보수화되어 있었다. 그런 상황에서 노골적인 성애가 담긴 고대 유물을 발견했다고 알릴 수는 없었다. 그렇게 수 세기 동안 폼페이는 재로 된 장막에 덮여 완벽하게 보존된 채 잠들어 있었다.

마침내 독일의 미술사학자이자 고고학자이며 건축가인 요한 요아힘 빙켈만Johann Joachim Winckelmann이 관여해 1748년 발굴 작업이 시작되었고, 고대 도시의 모습이 점차 드러나면서 전 세계는 경악했다. 2만여 명의 주민이 살았던 고대 로마 도시가 시간이 멈춘 듯이 남아 있었던 것이다.

보통 한 도시의 몰락은 오랜 세월에 걸쳐 활력과 아름다움을 잃고 서서히 사라지거나 침략당한 뒤 옮겨지는 것이 수순이다. 그런데 폼페이는 한창 활력 넘치고 아름다운 상태에서 갑자기 멈췄다. 원형 극장, 포럼 등 공공건물뿐만 아니라, 기원전 4세기까지 거슬러 올라가는 호화로운 저택과 온갖 종류의 집들이 모두 그대로였다. 폭발을 피해 집으로 숨은 평범한 사람들의 유해도 생생하게 남아 있었다. 어떤 이들은 달아나던 모습 그대로 묻혔으며, 빵집의 화덕에는 여전히 빵이 들어 있었다. 폼페이는 고대 세계의 일상을 마치 2천 년 전에 찍어둔 일련의 스냅샷과도 같았다. 이로 인해 당대 사람들은 고전적인 것에 큰 관심을 갖게 되었다.

나폴리 국립 고고학 박물관은 폼페이와 헤르쿨라네움의 유물로 유명하다. 그런데 1층에 파르네세 컬렉션이 많은 것은 박물관의 역사와 그 가문과의 인연 때문이다. 1534년 파르네세 가문의 알레산드로 파르네세가 교황 파울루스 3세가 되었다. 그는 반종교개혁 지도자였고 성 이냐시오가 예수회를 설립하는 것도 허락했다. 반면 성직자임에도 그에겐 아들이 있었고, 테베레 강변에 화려한 팔라초를 짓고 이교도적인 예술을 열광적으로 수집했다. 1731년 파르네세 가문은 몰락하고, 4년 뒤 나폴리의 왕 카를로스 3세는 파르네세 가문의 고대 예술품들을 손에 넣었다. 그는 '부르봉 왕실박물관'(당시에는 부르봉 왕실 사람이 나폴리 왕이었다)이라 불리던 건물에 예술품을 수용했는데, 그곳이 지금의 국립 고고학 박물관이다.

1층에는 조각들이 많은데, 파르네세 컬렉션을 비롯해 헤르쿨라네움, 폼페이 그리고 캄파니아 주 여러 도시에서 가져온 것들이다. 그중에서도 눈에 띄는 것은 소유주의 이름을 딴 〈파르네세의 헤라클레스Ercole Farnese〉. 기원전 4세기 시키온 출신의 리시포스Lysippos가 만든 〈헤라클레스의 휴식〉이라는 청동상을 헬레니즘 시기인 216년 글리콘이 모각한 것이다. 리시포스의 조각상들에는 공통적인 특징이 있다. 모두 머리가 작은 편이고 얼굴에 표정이 있으며(고전기 조각상은 대개 무표정하다) 몸체를 약간만 틀고 있는데 헤라클레스도 그런 특징들을 모두 품고 있다.

글리콘, 〈파르네세의 헤라클레스〉, 216

1500년대 중반 로마의 카라칼라 대욕장에서 발견된 것으로, 당시에는 다리가 잘려 있었다. 미켈란젤로가 굴리엘모 델라 포르타에게 잘린 다리를 복원하도록 했다.

반신반인(半神半人)답게 우람한 근육을 지닌 헤라클레스는 높이가 3미터에 달하는 장엄한 모습이다. 턱수염을 텁수룩하게 기르고 콘트라포스토 자세로 곤봉에 기대 서서 휴식을 취하고 있다. 적을 노려보는 대신 비스듬히 아래를 내려다보며 입술을 약간 벌리고 이맛살을 찌푸렸다. 고단했던 여정을 마친 뒤 긴 휴식 시간을 보내고 있는 것 같다.

헤라클레스라는 이름은 '헤라 때문에 유명해진 존재'라는 뜻이다. 헤라 여신의 남편 제우스가 인간인 알크메네와의 불륜으로 낳은 아들이 헤라클레스다. 헤라 여신의 저주로 광기에 휩싸인 그는 자신의 아들을 죽이고 그 죄를 씻기 위해 비열한 왕 에우리스테우스를 섬기면서 열두 가지 노역을 수행한다. 열두 과업 중 헤스페리데스의 동산에서 황금 사과를 따오는 것과 네메아 산의 사자를 제압하는 것이 있었는데, 조각상의 등 뒤로 돌린 오른손에는 사과를, 왼쪽 겨드랑이에는 사자 가죽을 끼고 있다. 1797년 나폴레옹이 이탈리아에서 전리품을 챙길 때, 이 작품을 남겨둔 것을 가장 안타까워했다고 한다.

파르네세 컬렉션 중 〈파르네세의 황소 군상Toro Farnese〉도 걸작이다. 제우스신과 안티오페의 쌍둥이 아들 암피온과 제토스가 태어나지만, 산속에 버려져 양치기들 사이에서 성장한다. 결국 자신의 어머니인 안티오페를 심하게 학대한 테베의 왕비 디르케를 황소 뿔에 묶어 죽게 한다

〈파르네세의 황소 군상〉.
카라칼라 대욕장에서 발견된 모작이다.

는 이야기이다. 이 작품도 카라칼라 대욕장에서 발견된 모작으로, 로도스 섬에 조각가 아폴로니오스와 타우리스코스가 만든 원작이 있었다.

〈파르네세의 아틀라스Atlante Farnese〉는 2.1미터 높이의 대리석상으로, 제우스의 명령으로 지구를 어깨에 짊어진 티탄족 아틀라스를 묘사한 것이다. 그가 들고 있는 지구본에는 양자리, 백조자리 등 41개의 별자리가 새겨져 있는데, 그것은 현재 인류가 간직하고 있는 가장 오래된 천문도이다. 이 작품도 서기 150년경 원본인 그리스 작품을 모사한 것이다.

폭군을 살해한 두 인물인 〈하르모디오스와 아리스토기톤〉, 막 목욕을 하려는 여신 〈비너스 칼리피기아Venere Callipigia〉, 〈카푸아의 아프로디테 Afrodite di Capua〉도 있다. 모두 로마 시대 작품의 모작이다.

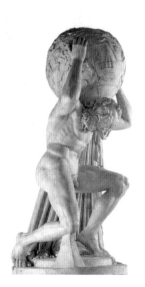

〈파르네세의 아틀라스〉.
기원전 2세기경 작품의 복제품이다.

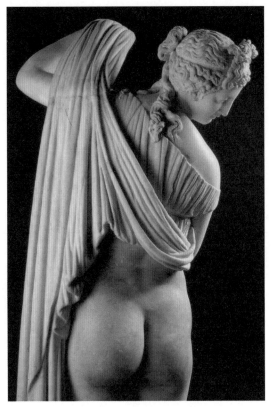

〈비너스 칼리피기아〉.
기원전 2세기에 시라큐스 신전에 놓여 있었다.
'칼리피기아'는 '아름다운 둔부'라는 뜻이다.

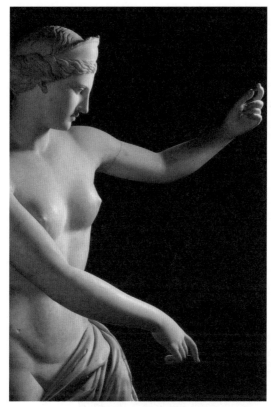

〈카푸아의 아프로디테〉.
기원전 4세기 후반 작품의 복제품. 로마 시대 카푸아의 원형경기장 장식용으로 제작되었다.
이후 날개가 달려 '카이사르의 승리'라고 불리게 되었다.

메자닌 층에는 고대 모자이크 작품이 주를 이룬다. 채색한 유리 혹은 점토를 조합해서 그림으로 구성하는 방식은 옛 지중해 미술에서 많이 볼 수 있다. 특히 고대 로마인은 모자이크를 이용해 실내 바닥을 장식하거나 벽화를 만들었다. 이후 모자이크 기법은 비잔틴 미술과 이슬람 미술로 전승되었다.

폼페이 유적지에서 떼어낸 모자이크가 무수히 많은데, 특히 〈알렉산드로스 모자이크Mosaico di Alessandro〉가 유명하다. 자신의 말 부케팔로스를 타고 기세등등하게 돌진하는 알렉산드로스와 다리우스 3세가 만나는 장면은 이수스 혹은 가우가멜라 전투 장면으로 볼 수 있다. 이 두 전투에서 알렉산드로스 대왕이 다리우스 3세를 패퇴시켰기 때문이다.

폼페이에 있던 모자이크 벽화.
사실주의 성향이 강하다.

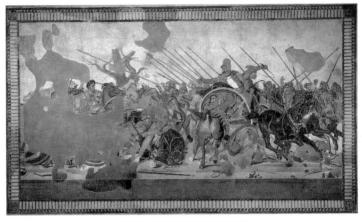

〈알렉산드로스 모자이크〉, 기원전 100년

모자이크에는 페르시아 왕의 근위병들이 동요하기 시작한 순간이 묘사되었다. 다리우스는 자신의 근위병이 배에 창을 맞는 모습을 보며 경악한다. 다른 근위병이 말에서 뛰어내려 말의 방향을 돌리고 다리우스 대왕의 퇴로를 내고 있다. 그사이 마부는 마차를 돌려 후퇴하려고 말에게 채찍을 휘두른다. 프리즈 형식의 모자이크화로 대범하면서 총체적인 구성, 이야기를 설명하는 세부에서 페르시아 왕의 다급한 심리를 잘 보여준다. 이 모자이크 역시 그리스의 원작을 모방한 것으로 추정된다.

2층에도 무기, 청동 제품, 가정용품, 폼페이와 헤르쿨라네움에서 가져온 벽화들이 소장되어 있다. 청동상들은 동록이 낀 정도에 따라 발굴지를 알 수 있다. 초록색 동록이 낀 유물은 폼페이의 것이며, 더 짙은 동록은 헤르쿨라네움의 유물이다.

프레스코 중에서 일명 여류시인 〈사포〉, 〈테렌티우스 네오와 그의 아내〉 초상화, 〈플로라〉는 특히 아름답다. 지하 전시실에는 유력 귀족 가문인 보르자 가문에서 기증한 이집트 컬렉션이 있다.

<div align="right">

비밀의 방
— 사치와 향락의 흔적들

</div>

'비밀의 방_{Gabinetto Segreto}'은 폼페이에서 출토된 선정적인 그림과 조각들을 따로 모아둔 곳이다. 1764년부터 고고학자들은 본격적으로 발굴에 나섰는데, 도시 곳곳에서 발견되는 노골적인 에로틱한 이미지, 매춘 문구에 당황했다. 또 도시 크기에 비해서 매춘굴이나 술집이 많다는 것도 알게 되었다. 폼페이의 공회당 벽에 쓰여 있는 "이곳에서 감미로운 사랑을 나누려는 자는 이곳의 여자들이 언제나 우호적이라는 사실을 기억하라"는 낙서가 도시의 성적 방종에 대해 알려준다.

유물을 보고 놀란 것은 고고학자들만이 아니었다. 시칠리아 왕 프란체스코 1세는 1819년에 가족과 함께 박물관을 방문했다가 에로틱한 이미지를 보고 놀랐다. 그는 즉시 유물을 밀실에 보관하도록 명령했다. 이후 이 유물들은 100년 넘게 제한 공개와 비공개를 거듭하다가 2000년에 와서야 일반에게 완전히 공개되었다.

폼페이에서 출토된 선정적인 그림과 조각들은 '비밀의 방'에 전시되어 있다.

라벤나

산 비탈레 성당　　갈라 플라치디아의 무덤　　산타폴리나레 인 클라세 성당　　산타폴리나레 인 누오보 성당

enna

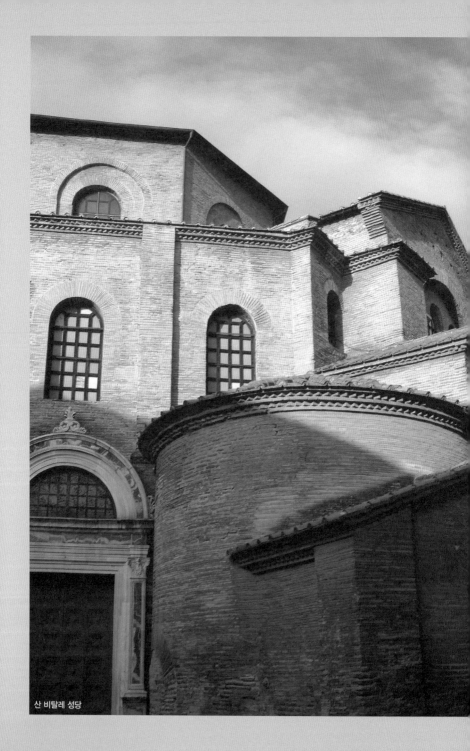
산 비탈레 성당

고대와 중세를 함께 품은 아름다운 성당

산 비탈레 성당

Basilica di San Vitale

주소
Via Fiandrini Benedetto

-

전화
054 454 1688

-

운영
11~2월 9:30~17:00, 3·10월 9:00~17:30, 4~9월 9:00~19:00

-

휴무
1월 1일, 12월 25일

-

요금
9.50유로

-

가는 방법
아드리아나 성문(Porta Adriana)에서 Via Cavour를 따라 걷다가
Via M. Fanti를 따라가면 정면에 보인다.

라벤나는 이탈리아 반도 북동부, 아드리아 해에 인접한 곳으로, 서로 마 제국의 수도이자 비잔틴 문화가 공존했던 도시이다. 일반적으로 476년 서로마 제국의 멸망을 고대의 종언으로 보고 그 이후를 중세 시대의 시작으로 보기 때문에 라벤나엔 고대와 중세가 혼재했다고 볼 수 있다.

동로마 제국의 유스티니아누스 황제는 전성기 로마 제국의 영토 회복을 도모하며 최우선으로 상징적인 도시 라벤나를 정복한 후 야심 찬 사업을 벌였다. 바로 '지상에서 가장 아름다운 성당'인 산 비탈레 성당을 건립한 것이다.

유스티니아누스 황제는 콘스탄티노플의 성 소피아 사원과 라벤나의 산 비탈레 성당을 지었다. 두 성당 모두 규모만 다를 뿐 구조와 모자이크 장식은 비슷했다. 산 비탈레 성당은 콘스탄티노플의 성 세르기오스와 성 바쿠스 성당에도 영향을 주었다. 이후 805년 샤를마뉴 대제가 아헨 왕궁 예배당을 건립할 때 산 비탈레 성당을 모델로 삼았다. 그뿐만 아니라 몇 세기 뒤 필리포 브루넬레스키가 피렌체 대성당의 돔을 설계할 때, 모스크바 붉은 광장의 성당들이 건립될 때 등 비잔틴 문명의 영향

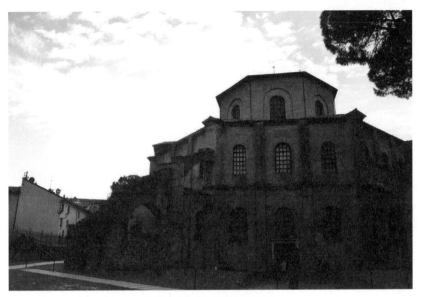

산 비탈레 성당. 526~547년에 건립되었다.

이 미친 지역의 거의 모든 성당에 영향을 주었다.

16세기에 콘스탄티노플이 투르크 제국에 정복되면서 성 소피아 사원은 이슬람 사원이 되었고, 그 과정에서 모자이크는 회벽으로 뒤덮였다. 반면 라벤나의 산 비탈레 성당과 갈라 플라치디아의 무덤, 산타폴리나레 인 클라세 성당, 산타폴리나레 누오보 성당에는 모자이크가 잘 보존되어 6세기 동로마 제국의 아름다움과 화려함의 극치를 감상할 수 있다.

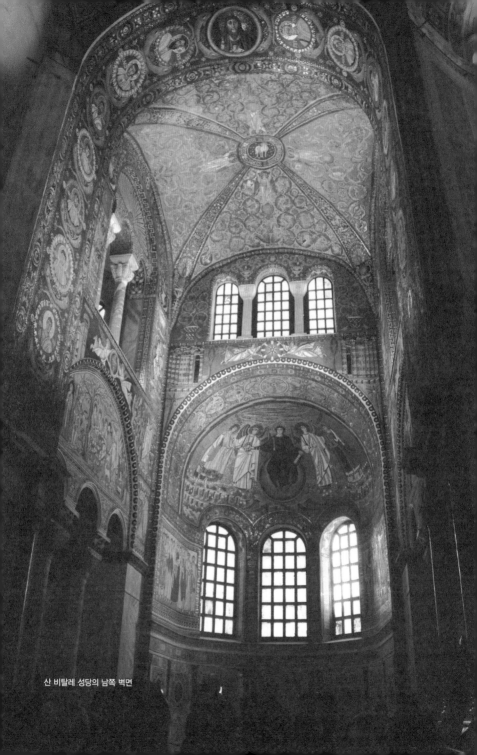

산 비탈레 성당의 남쪽 벽면

유스티니아누스 황제는 548년 성당의 제단 벽면 위쪽에 자신과 황후 테오도라가 각각 신하들과 동행하여 그리스도에게 봉헌하는 모자이크를 만들었다. 자신은 빵이 담긴 성반을 든 모습으로, 황후는 포도주잔을 들고 있는 모습이다.

유스티니아누스 황제가 있는 모자이크에는 막시미아누스 주교, 신하들, 근위병이 있다. 유스티니아누스를 중심으로 왼편에는 궁정 관리와 병사들이, 오른편에는 성직자들이 서 있다. 자신이 종교와 정치의 지배자임을 뜻하는 것이다. 인물들은 V자형으로 서 있는데, 유스티니아누스 황제가 V자의 돌출점에 있고 그 옆에 주교가 있으며 나머지 사람들은 그들 뒤에 있다. 황제는 성반을 들고 있는데, 머리 뒤에는 통상 성인, 사도, 그리스도에게만 있는 금빛 후광이 있다. 황금빛 배경, 공중에 둥둥 떠 있는 듯한 모습 덕분에 인물들이 영적인 공간에 있는 분위기이다. 등장인물들의 발이 포개져 있고, 근위병들의 머리도 포개져 있다. 포도송이처럼 보이는 근위병들의 포개진 머리는 비잔틴 미술에서 많은 사람을 표현할 때 흔히 쓰는 방법이다. 근위병들의 머리 스타일이나 복장으로 보아 게르만족 용병이며, 그들이 들고 있는 방패에는 그리스도를 의미하는 문자가 쓰여 있다.

테오도라 황후와 시녀들은 왕관을 쓰고 보석을 두른 채 엄숙하고 절제된 모습이다. 원래 사창가 출신으로 황후의 자리에 오른 테오도라는 머리 뒤에 황금빛 후광까지 있는 신성한 인물로 표현되었다. 테오도라는 포도주를 들고 시종들과 왼쪽의 커튼 안으로 이동하고 있다.

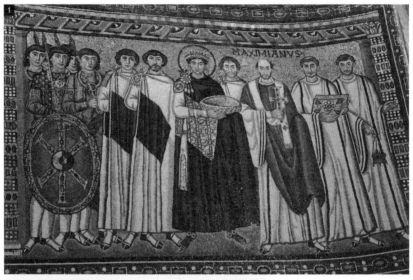

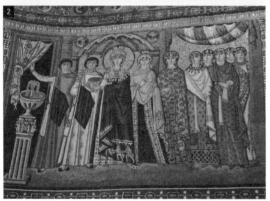

1 유스티니아누스 황제와 신하들,
 547년 이전

2 테오도라 황후와 시녀들. 547년 이전.
 인물들이 지나치게 길고, 안정적이지
 않으며, 이야기를 전달하는 분위기이다.

그 밖에 채광창 위에는 이삭의 희생, 아브라함과 멜기세덱, 모세와 불타는 떨기나무, 예레미야와 이사야, 이스라엘 열두 지파의 장로들, 카인과 아벨, 십자가와 메달을 든 천사들 등의 모자이크도 보인다. 구석의 벽에는 네 명의 복음사가가 각각의 상징물(천사, 사자, 황소, 독수리) 아래에 있다.

십자형 궁륭 천장 가운데에 예수를 상징하는 어린 양이 있고, 그 주위를 과일, 꽃, 이파리 등의 모자이크로 장식했다. 최상단에서는 네 천사가 호위하며, 각 면에는 꽃, 별, 새, 짐승과 공작 등이 뒤덮여 있다. 아치 위 양쪽 면에는 두 천사가 원반을 들고 있고 그 뒤에는 예루살렘과 베들레헴이 그려져 있다.

천장에는 어린 양으로서
예수가 중심에 있다.

뒤쪽에는 두 개의 예배당이 있는데 그중 한 곳에서는 525년 에클레시우스 주교가 하느님의 현현을 묘사하는 작업을 시작했다. 천장에는 천상의 왕을 상징하는 보라색 옷의 그리스도가 우주를 상징하는 파란색 구에 앉아 한 손으로 비탈리스 성인에게 순교자의 관을 씌워주고 있다. 화면 왼쪽에는 에클레시우스 주교가 산 비탈레 성당을 그리스도에게 바치는 모습이 담겨 있다.

사방 어디를 봐도 모자이크화에는 여백이 전혀 없이 꽉 차 있는 점, 약간 자연스럽지 못하고 경직된 인물의 자세 등은 중세 비잔틴 미술의 특징이다. 또한 생동감 있고 풍부한 표현과 다채로운 색채, 동식물과 새의 생생한 묘사에서는 고대 그리스·로마의 전통을 찾을 수 있다.

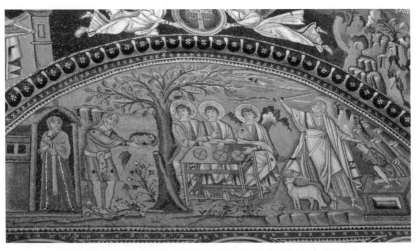

이삭의 희생, 아브라함과 멜키세덱. 가장자리에는 모세와 이사야 이야기도 보인다. 547년 이전.

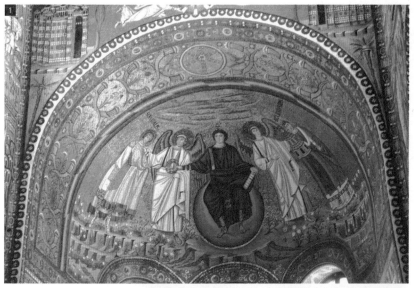

1 우주의 지배자로서 예수.
 젊은 예수가 우주를 상징하는
 파란색 구(球)에 앉아 있다.
 546~548.

2 성당 실내, 바닥에도
 모자이크가 빽빽하다.

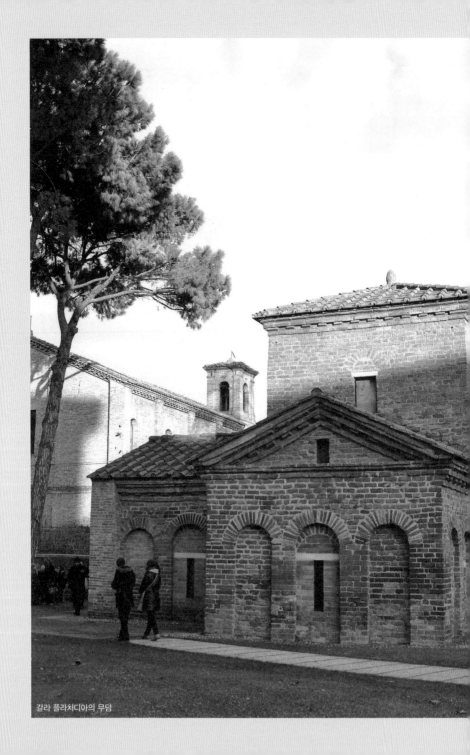
갈라 플라치디아의 무덤

은은하게 빛나는 파란색 모자이크의 아름다움

갈라 플라치디아의 무덤

Mausoleo di Galla Placidia

주소

Via Fiandrini Benedetto

-

전화

054 454 1688

-

운영

11~2월 9:30~17:00, 3·10월 9:00~17:30, 4~9월 9:00~19:00

-

휴무

1월 1일, 12월 25일

-

요금

9.50유로

-

가는 방법

산 비탈레 성당 북쪽에 위치하고 있다.

●

작은 마을이었던 라벤나는 5세기 초 오노리우스Honorius 황제가 로마 제국의 방어를 위해 밀라노에서 이곳으로 수도를 옮기면서 성장했다. 이어서 오노리우스 황제의 누이였던 갈라 플라치디아Galla Placidia가 25년 간 섭정하면서 예술을 아낌없이 후원해 모자이크 등이 발달했다. 그래서 당시 건축된 수많은 성당이 모자이크로 장식되었다.

산 비탈레 성당 북쪽에 있는 갈라 플라치디아 무덤은 424~450년 붉은색 벽돌을 이용해 중앙 집중식의 작은 그리스 십자형 구조로 건립되었다. 대리석 대좌 위에는 고전적인 파란색을 배경으로 천상의 세계를 의미하는 청색 모자이크가 덮여 있고, 벽면의 모자이크 화면은 로마 미술 양식으로, 좌우 대칭적인 구성에 등장인물들은 경직되어 있다. 동쪽의 초승달형 벽면에는 순교자 성 로렌스가 석쇠를 향해 당당히 걸어 나가고 반대편 벽면에는 선한 목자가 있다. 이 무덤은 원래 성 로렌스에게 바치는 예배당이었다. 네 복음사가의 상징이 돔에 있고, 네 명의 사도는 동쪽과 서쪽 니치niche의 아칸서스 두루마리에 있다. 인물이나 배경의 모습은 산 비탈레 성당의 모자이크와 매우 유사하다.

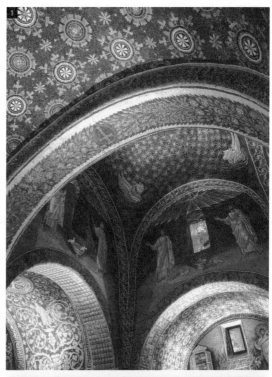

1 성 로렌스의 순교
2 〈선한 목자〉, 북면 모자이크

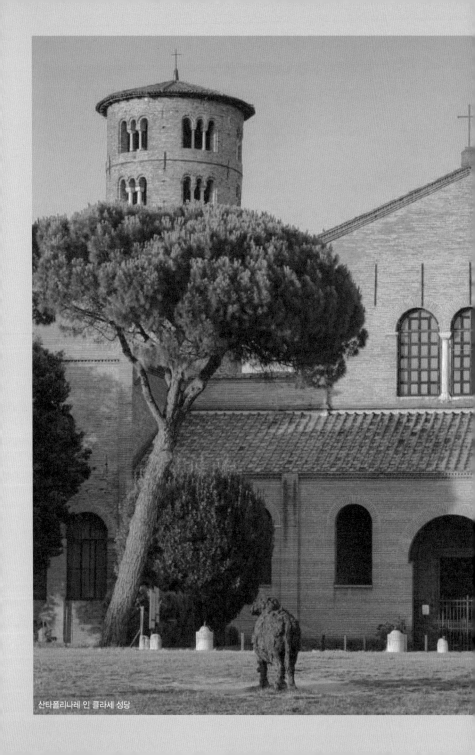
산타폴리나레 인 클라세 성당

지상 낙원에 울려 퍼지는 색채의 교향악

산타폴리나레 인 클라세 성당

Basilica di Sant'Apollinare in Classe

주소
Via Romea Sud 224

-

전화
054 447 3569

-

운영
매일 8:30~19:30

-

휴무
1월 1일, 5월 1일, 12월 25일

-

요금
5유로

-

가는 방법
라벤나 역에서 지역선 열차를 타고 Classe 역에서 하차해 도보 5분,
또는 라벤나 역에서 버스 4번을 타고 약 25분

이탈리아의 대문호 단테는 산 비탈레 성당과 클라세의 산타폴리나레 인 클라세 성당의 모자이크를 보고 라벤나를 '지상 낙원', 라벤나의 모자이크는 '색채의 교향악'이라고 찬사한 바 있다.

로마 제국이 고트족의 왕 테오도리크에게 멸망하면서 고대는 끝나고 중세가 시작되었다. 고트족은 로마인들이 말하는 야만인이었지만 로마의 건축법과 기독교를 계승했다. 중세 최초의 왕이자 고트족의 왕 테오도리크가 세운 것이 산타폴리나레 누오보 성당이다. 또 이름이 비슷한 산타폴리나레 인 클라세 성당도 있다. 두 곳 모두 현존하는 가장 오래된 중세 성당으로 6세기에 건립되었다. 이 두 성당은 구조와 분위기가 비슷하며 모자이크화도 그다지 손상되지 않고 남아 있다. 두 곳 모두 바실리카 구조로 단순, 소박하며 모자이크화도 뛰어나다.

산타폴리나레 인 클라세 성당은 549년 율리아누스 아르겐타리우스 Julianus Argentarius가 건립했다. 제단 위쪽에는 거대한 십자가로 표현된 '그리스도의 변용(變容)' 장면이 라벤나의 초대 주교 성 아폴리나리스의 머리 위에서 빛나고 있다. 십자가 바로 위에는 하느님의 손이 드러나 있고, 그

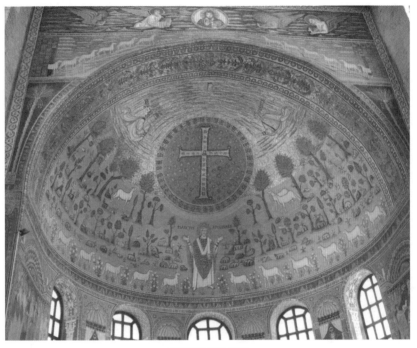

〈그리스도의 변용〉, 550경

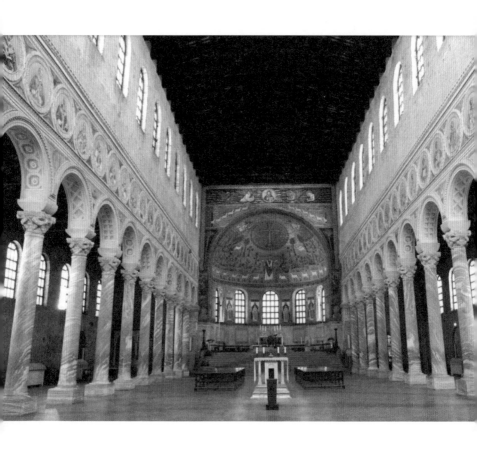

위에는 하느님이 있다. 그 양옆으로는 네 복음사가의 상징이 있다. 주교 양쪽의 열두 마리 양은 예수의 사도들을 상징한다. 파란색 바탕에 많은 별이 박힌 천장 메달리온은 '우주의 지배자'로서 그리스도를 상징한다.

북쪽 벽면에는 목자로서 그리스도의 모습이 있다. 초기 기독교 시대의 도상을 이어받았지만 남루한 목동이 아니라, 고대 전통을 이은 우아한 자세에 황금색 옷을 입고 후광이 빛나는 신성한 예수이다. 역시 황금색 배경으로 천상을 표현하고 나무나 바위를 도식적으로 표현한 것은 중세 비잔틴 미술의 특징이다.

산타폴리나레 인 클라세 성당
내부

산타폴리나레 누오보 성당

산타폴리나레 누오보 성당

Basilica di Sant'Apollinare Nuovo

주소
Via Di Roma 152

-

전화
054 454 1688

-

운영
10:00~17:00

-

휴무
1월 1일, 12월 25일

-

요금
9.50유로

-

가는 방법
라벤나 역 앞에서 Viale C.L. Farini를 따라 걷다가 Via de Roma에서
좌회전한 뒤 슈퍼마켓을 지나면 왼쪽에 있다.

산타폴리나레 누오보 성당에서는 기둥 위의 벽면이 온통 모자이크로 덮인 금빛 화려한 색채와 만나게 된다. 한쪽 벽에는 〈22인의 성녀〉가 있고 맞은편에는 성인들이 일렬로 서 있다. 이 위쪽에는 그리스도의 생애와 수난을 소재로 한 〈성모자〉, 〈동방박사의 경배〉, 〈사도 베드로와 안드레아의 부르심〉 등의 모자이크화가 있다.

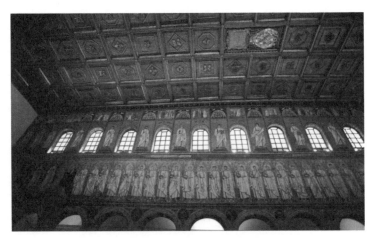

〈천사, 성자와 함께 있는 예수〉. 500경. 왼쪽 끝에 왕좌에 앉은 예수가 있다.

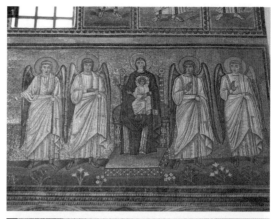

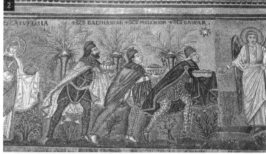

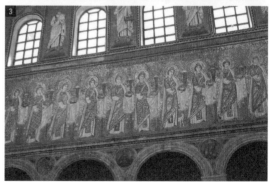

1 〈성모자〉, 500경
2 〈동방박사의 경배〉, 500경
3 〈22인의 성녀〉, 500경

밀라노

폴디 페촐리 미술관 산타 마리아 델레 그라치에 성당

폴디 페촐리 미술관 전경

밀라노 최고의 개인 컬렉션

폴디 페촐리 미술관

Museo Poldi Pezzoli

주소

Via Alessandro Manzoni 12

-

전화

02 794 889

-

운영

수요일~월요일 10:00~18:00

-

휴무

화요일, 1월 1일, 부활절, 4월 25일, 1월 5일,
8월 15일, 11월 1일, 12월 8일, 12월 25~26일

-

요금

8유로

-

가는 방법

메트로 2호선 Monte Napoleone 역에서 도보 5분

-

홈페이지

www.museopoldipezzoli.it

밀라노의 긴 패션 거리인 만조니 12번가의 조용한 정원에 폴디 페촐리 미술관이 있다. 매력적이고 보물 같은 작품들이 있으며 여전히 귀족 컬렉터의 집 같은 느낌이 남아 있다. 거장의 작품이 많고 이탈리아 통일운동Risorgimento 시기에 지성인들과의 교류로 콘텐츠가 풍부하다.

1822년 7월 잔 자코모 폴디 페촐리Gian Giacomo Poldi Pezzoli는 밀라노에서 외아들로 태어났다. 아버지가 쉰 살일 때 늦둥이로 태어났는데, 아버지는 10년 뒤에 사망한다. 폴디 가문은 부유한 자본가 계급 출신으로 귀족인 페촐리 가문과 결혼했다. 그는 스물네 살에 외삼촌 주세페 페촐리로부터 밀라노의 팔라초를 비롯한 모든 재산을 물려받았다. 그리고 팔라초가 오늘날의 미술관이 되었다.

**이탈리아 명문 귀족의
생활을 엿보다**

자코모 폴디 페촐리의 어머니 로시나 트리불지오는 밀라노의 명문 귀족 출신으로, 트리불지오 왕자의 딸이었다. 아마도 예술에 대한 사랑

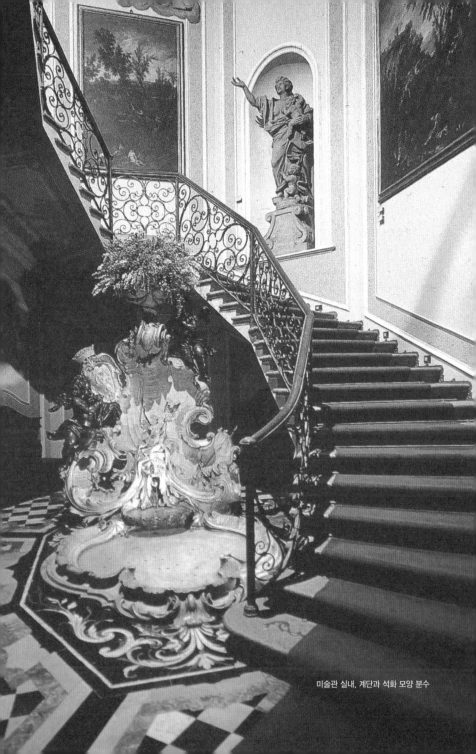

미술관 실내, 계단과 석화 모양 분수

은 어머니가 아들에게 영향을 준 가장 큰 부분일 것이다.

폴디 페촐리는 초기에는 무기와 갑옷 컬렉션에 관심이 있었다. 페촐리가 겨우 스물네 살일 때 '라스칼라'의 필립포 페로니에게 무기고 박물관 설계를 맡길 정도로 컬렉션은 빨리 완성되었다. 남아 있는 사진 자료로 추정해볼 때 이때의 실내 장식은 귀족의 오래된 성처럼 꾸며졌으나 1943년 연합군의 폭격으로 대부분 파괴되었다. 또 1848년 프랑스 2월 혁명 당시 폴디 페촐리가 혁명군에 개입하면서 오스트리아군에게 공격을 받았다. 그는 스위스로 망명한 뒤 런던과 파리를 다니면서 프랑스 중세 미술에 관심을 갖게 되었다.

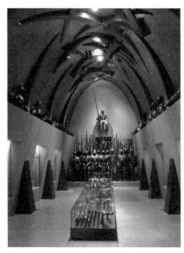

무기고 컬렉션

1850년대에는 밀라노로 돌아와 망명지에서 수집한 미술품들로 미술관을 재개관했다. 그는 팔라초의 방들을 환상적인 전시실로 다시 꾸몄다. 그 전시실들은 각각 로마네스크, 무어, 중세, 르네상스풍으로 완전히 새로웠지만 1943년의 폭격으로 모두 파괴되었다. 1846년 건축가 루이기 스코로사티와 주세페 페르티니가 팔라초를 경쾌하고 깔끔한 분위기로 재건했지만, '단테 스터디' 전시실만은 예전 분위기 그대로 다시 만들어졌다. 각각의 전시실은 벽에 걸리는 회화 작품의 분위기에 맞게 장식되었고 가구도 배치되었다.

1859년 두 번째 이탈리아 독립 전쟁으로 폴디 페촐리는 또다시 스위스로 망명했다. 그러다가 어머니의 사망 소식과 함께 팔라초를 온전히 사용할 수 있다는 허락이 떨어져 귀국했다. 당시 이탈리아에서는 통일 운동이 벌어지고 있어서 이탈리아 정부는 과거를 부활시키는 데 큰 관심을 가지고 이탈리아 미술에 대해 대대적으로 연구하고 수집했다. 밀라노는 이런 지적 운동의 중심이었고, 때마침 밀라노에 있던 페촐리는 당대 유명 골동품상의 조언에 따라 미술품을 수집하고 있었다.

1860년대에는 토스카나 미술이 가장 인기 있었는데, 폴디 페촐리는 영국, 독일 미술관의 경쟁을 물리치고 좋은 작품들을 입수할 수 있었다. 그리고 그는 컬렉션 전시에 그치지 않고 공예 장인들에게 화려한 장식 설계를 의뢰하는 등 현대 미술과 공예 전시를 북돋웠다.

그래서 폴디 페촐리 미술관에는 장식 미술이 엄청나게 많다. 지하층에는 화려한 16세기 밀라노풍 갑옷을 비롯해 무기와 갑옷이 있고, 다른

세 개의 방에는 태피스트리, 카펫, 레이스가 있다. 산드로 보티첼리가 디자인한 〈성모의 대관〉과 16세기 중반 것이 틀림없는 몇 점 안 되는 페르시아 카펫은 그중에서도 거의 보물과 같다.

계단은 바로크 분위기를 물씬 풍긴다. 계단 주변의 세련된 석화 모양 분수는 페졸리의 친구인 베르티니가 디자인했고, 여섯 개의 바로크 조각상은 카라벨리가 조각했으며, 계단을 따라가며 벽면에 마그나스코의 풍경화 세 점이 있다.

1층에는 시계 컬렉션이 있으며, 각 전시실에는 청동 세공품과 나침반, 항해에 필요한 자료가 있다. 리모주 장식함, 십자가, 법랑도 보인다. 다른 전시실에는 알가르디의 작품인 〈울피아노 볼피〉 흉상과, 17세기 나폴레옹 내각이었던 2인의 흉상, 아기자기한 로코코풍 가구와 마이센 자기가 있다.

회화는 컬렉션 중 가장 유명한 것으로 '롬바르드 갤러리'부터 시작한다. 이곳에서 황금색 배경의 그림에서 16세기를 거치며 빈첸초 포파 Vincenzo Foppa, 안드레아 솔라리오, 레오나르도 다빈치, 볼트라피오, 루이니의 작품을 볼 수 있다. 약간 실망스러운 지역 화파의 작품들도 훌륭하게 전시되어 있다.

'베네치아 전시실'도 있는데, 조반니 바티스타 티에폴로의 작품 몇

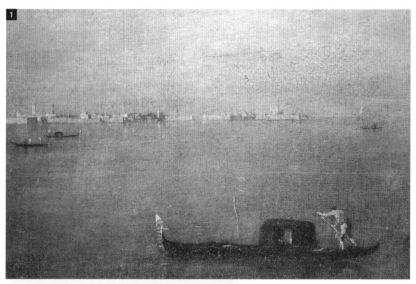

1 과르디,
〈석호의 곤돌라〉,
1780경

2 치마,
〈미노타우로스를 죽이는 테세우스〉,
16세기 초

점과 아름다운 여명을 표현한 과르디의 그림 〈석호의 곤돌라Gondole sulla laguna〉가 있다. 다음 전시실에는 페루지노Perugino의 〈천사와 함께 있는 성모와 아기 예수〉와 치마Cima의 〈미노타우로스를 죽이는 테세우스Teseo uccide il Minotauro〉를 포함한 매력적인 작품 세 점이 있다. '15세기 전시실'에는 다디Daddi, 크리벨리Carlo Crivelli, 바스티아니Lazzaro Bastiani의 작품이 있다.

미술관의 중심에 있는 '황금 전시실'에 가장 위대한 작품들이 있다. 피에로 델 폴라이우올로의 〈젊은 여인의 초상Ritratto di giovane donna〉, 조반니 벨리니의 〈이마고 피에타티스〉, 피에로 델라 프란체스카Piero della Francesca가 그린 다폭 제단화의 일부(런던 내셔널 갤러리의 〈성 미카엘〉과 이어지는 것)인 장중하면서 아름다운 〈톨렌티노의 성 니콜라San Nicola da Tolentino〉가 있다. 다폭 제단화는 바사리가 그토록 칭송했던 보르고 산 세폴크로의 산 아고스티노의 대제단으로 제작된 것이다.

폴라이우올로의 〈젊은 여인의 초상〉은 맑고 푸른 하늘을 배경으로 여인의 옆얼굴을 검은 윤곽선으로 세밀하게 그렸다. 그녀의 머리는 작은 진주로 묶은 베일 속에 있다. 특별히 화려한 여인의 드레스와 헤어스타일과 보석으로 볼 때 피렌체 귀족의 중요한 일원임이 틀림없다. 여인의 금발, 진주, 보석과 얼굴에 비친 빛의 효과를 세밀하게 그린 것을 보면 당대 플랑드르 화가의 영향을 받았음을 알 수 있다.

이곳에는 보티첼리의 가장 아름다운 〈성모자〉와, 폴디 페촐리가 죽기 며칠 전에 구입한, 발견 당시 바닥에 엎어져 있던 보티첼리의 〈그리스도에 대한 애도〉가 있다. 보티첼리의 작품은 피라미드 구성에 인

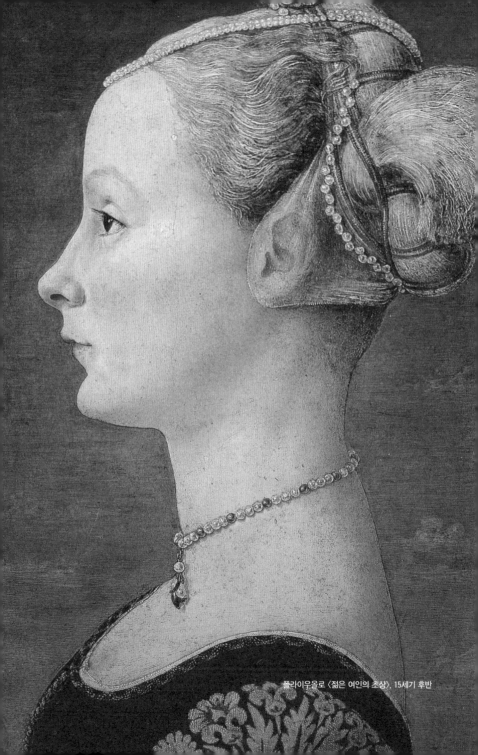

폴라이우올로 〈젊은 여인의 초상〉, 15세기 후반

1 피에로 델라 프란체스카,
〈톨렌티노의 성 니콜라〉,
1465경
2 보티첼리, 〈성모자〉, 1483경

물이 촘촘히 붙어 있다. 그와 동시에 인물들은 십자가 모양을 형성하고 있다.

트리불지오
전시실

이제 르네상스 회화에서 벗어나 '트리불지오 전시실'로 가면 알렉산드로 마냐스코Alessandro Magnasco, 리베라, 스트로치Bernardo Strozzi의 멋진 바로크 작품을 만난다. 미술관에는 베네치아 화파의 그림이 많은 편인데, 앞서의 화가들과 매우 다른 부류의 화가라고 할 수 있는 비토레 기슬란디Vittore Ghislandi(프라 갈가리오Fra Galgario로도 알려져 있다)의 존재로도 유명하다. 마치 '컬렉션이란 이런 것이다'라고 보여주듯이 그의 작품만으로 가득한 방이 있다. 기슬란디는 18세기 초반에 북부 이탈리아에서 꽤 유명한 초상화가였으며, 대부분이 귀족 노인을 그린 장식적인 초상화였다.

그러나 〈성 조르조 기사단의 기사Ritratto di cavaliere dell'ordine Costantiniano〉는 그가 그린 작품 중에서도 18세기 모든 초상화를 통틀어 가장 유명하다. 타락한 귀족의 이미지가 영원히 각인될 정도로 놀라운 작품이다. 흥미롭게도 그 그림은 거의 청색, 회색, 흰색의 단색 톤에 약간 붉은색 띠로 이루어졌다. 우쭐대는 모습이 잘 드러나 있다. 감각적이고 여성적이며 어떤 면에선 코믹하기까지 하다.

기슬란디, 〈성 조르조 기사단의 기사〉, 1740경

폴디 페촐리는 독신으로 살다가 1878년 56세에 심장마비로 단테 스터디 전시실에서 사망했다. 제2차 세계대전으로 팔라초는 크게 손상됐으나 다행히 미술품은 안전하게 보관되어 있었다. 미술관은 다시 복원한 뒤 1951년에 재개관했다.

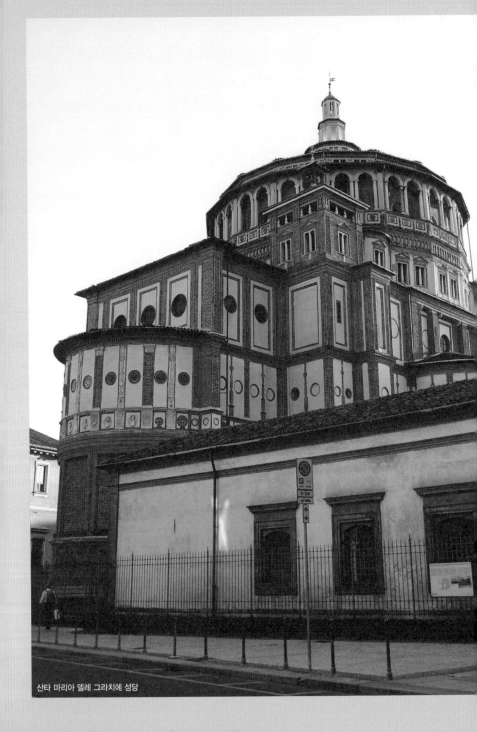

산타 마리아 델레 그라치에 성당

레오나르도 다빈치의 '최후의 만찬'

산타 마리아 델레 그라치에 성당

Chiesa di Santa Maria delle Grazie

주소

Piazza Santa Maria delle Grazie 2

-

전화

02 8942 1146

-

운영

화요일~일요일 8:15~18:45, 예약 필수

-

휴무

월요일

-

요금

6.50유로(예약비 1.50유로 별도)

-

가는 방법

산타 마리아 노벨라 역에서 도심 쪽으로 도보 10분

홈페이지

www.cenacolovinciano.net(《최후의 만찬》 관람 예약)

이 성당은 식당 벽에 그려진 그림 때문에 특히 유명하다. 바로 레오나르도 다빈치의 〈최후의 만찬〉(이탈리아어로 Cenacolo 또는 Ultima Cena)이다. 이 작품을 직접 관람하기란 여느 예술 작품을 감상하는 것보다 훨씬 어렵다. 몇 개월 전에 사전 예약을 하지 않으면 안 되고 미리 도착해서 입장권을 받은 다음 제한된 인원만 입장해서 단 15분 동안 봐야 한다.

500여 년 전에 완성된 이후 〈최후의 만찬〉은 숱한 전쟁과 세월을 거치면서 많이 손상되었고 그에 따라 무려 22년간의 복원 작업을 거쳐 1999년부터 일반에 공개되었다. 일부 학자들은 "복원 화가들이 80퍼센트, 레오나르도 다빈치가 20퍼센트 그린 작품"이라고 주장한다.

미술사학자들은 이 작품을 회화사의 이정표이자 진정한 르네상스의 시초로 간주한다. 케네스 클라크Kenneth Clark는 이 작품을 "유럽 예술의 주춧돌"이라고 칭했다. 완벽한 원근법의 표현, 해부학과 골상학에 입각한 제자들의 표정 묘사, 강렬한 색채와 미묘한 색조, 폭풍 같은 움직임과 섬세하고 우아한 선, 상징의 아름다움과 생생한 서사, 독특한 인물들의 개성 표현 등 작품의 요소요소가 모두 통념을 뛰어넘는 수준이었던 것

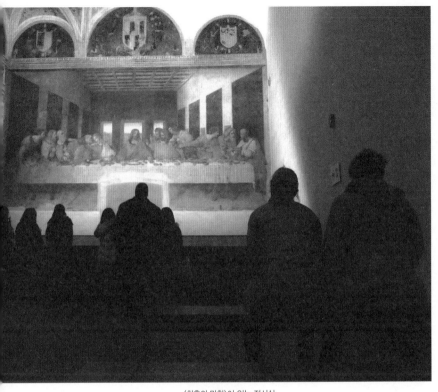

〈최후의 만찬〉이 있는 전시실

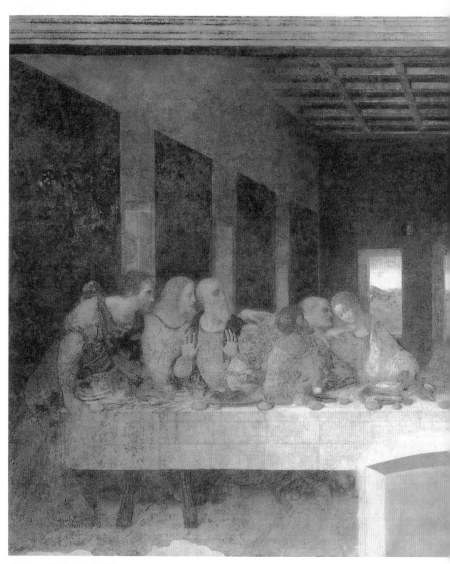

레오나르도 다빈치, 〈최후의 만찬〉, 1494~1498경

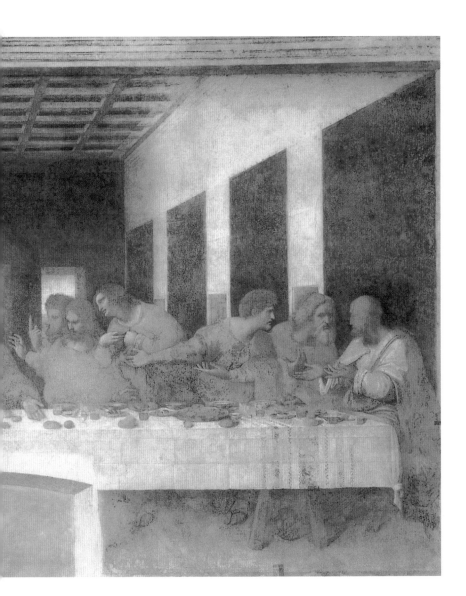

이다. 평소 다빈치는, 화가는 몸의 자세와 손짓을 통해 인간의 정신을 재현해야 한다고 생각했다. 다음의 인용 구절은 마치 〈최후의 만찬〉을 염두에 두고 써놓은 글 같다.

술 취한 사람은 술잔을 놓고, 말하는 사람에게 머리를 돌린다. 또 다른 사람은 손가락을 교차시켜 엄숙한 표정을 짓고 옆 사람을 바라본다. 두 손을 펼쳐서 손바닥이 보이는 사람은 놀라운 표정을 짓고 어깨를 들어 올려 움츠린다. 또 다른 사람은 귀엣말로 옆 사람에게 말한다. 그 이야기를 듣는 사람은 말하는 이에게 몸을 기울여 자신의 귀를 빌려주며, 한손으로는 나이프를 쥐고 다른 손에는 반쯤 잘린 빵을 들었다. 나이프를 쥔 또 다른 사람은 몸을 돌리다 컵을 넘어뜨린다. 한 사람은 식탁에 두 손을 놓고 무언가를 쳐다본다. 또 다른 사람은 몸을 구부려 말하는 사람을 쳐다보고 손으로 눈을 가린다. 또 다른 사람은 몸을 구부린 사람에게 다가가, 몸을 구부린 사람과 벽 사이에 자리를 잡고 말하는 사람을 관찰한다.

_레오나르도 다빈치,《레오나르도 다빈치 노트북》, '회화론' 중

2004년 세계적인 베스트셀러가 되었던 댄 브라운의 소설《다빈치 코드》에서도 이 작품은 중요한 소재로 등장한다. 소설에서는 예수 왼쪽에 있는 세례 요한으로 알려진 인물이 예수의 아내였던 막달라 마리아였다고 주장한다. 그녀와 예수 사이의 공간이 V자 모양인데 이는 성배 모양으로 자궁을 상징하며, 예수를 중심으로 인물들이 형성하는 선은

막달라 마리아를 상징하는 M자가 된다. 한편 이미 성배(막달라 마리아)
는 예수 곁에 있으므로 식탁 위에 실제 성배의 모습이 없는 것이다. 예수
와 막달라 마리아의 옷 색깔이 동질성을 드러내듯 같은 색이며, 그녀의
옷 색깔이 왕족을 상징하는 색이라는 주장도 흥미롭다.

하지만 이에 대해 미술사학자들은 당시 피렌체에서 활동하던 많은
작가들이 전통에 따라 '최후의 만찬'을 그릴 때 세례 요한을 여자처럼
표현했고 식탁 위에 성배를 그리지 않았다는 사실에 동의한다. 소설에
서 '막달라 마리아를 위협하는' 것처럼 묘사된 손도 베드로의 것이다.
베드로가 칼을 쥐고 있는 것은 예수가 체포될 때 흥분한 베드로가 로마
병사의 귀를 자르는 행동을 할 것임을 암시한다.

포사뇨

카노바 박물관

카노바의 조각 갤러리

카노바의 생가와 캐스트 갤러리

카노바 박물관

Museo Canova

주소
Via Antonio Canova 74, 31054 Possagno Treviso

-

전화
0423 544323

-

운영
화요일~일요일 9:30~18:00

-

휴무
월요일, 1월 1일, 부활절, 12월 25일

-

요금
5.50유로

-

홈페이지
http://www.museocanova.it

안토니오 카노바의 작품인 〈삼미신Tre Grazie〉은 제우스의 딸로 아글라이아Aglaia(광휘), 에우프로시네Euphrosyne(기쁨), 탈리아Thalia(번영)이다. 〈삼미신〉에서 보이는 여성성의 형상화, 섬세함과 부드러움뿐만 아니라 대리석의 부드럽고 세련된 곡선은 언제나 관람객을 매료시킨다. 한때 프랑스의 궁정 화가로도 활동했던 카노바는 고향 포사뇨에 돌아와 나폴레옹의 왕비 조세핀이 주문한 〈삼미신〉의 캐스팅을 만들었다.

대부분의 캐스팅 갤러리가 사라졌지만 돌로미테 산자락, 베네토 지방의 포사뇨에는 중요한 캐스팅 갤러리가 남아 있다. 이곳에 위대한 신고전주의 조각가인 안토니오 카노바가 작업한 석고 캐스팅과 진흙 캐스팅이 있는 것이다. 원작도 중요하지만 모형을 통해 당시의 작품 제작 방식이나 작가의 의도를 알 수 있어서 원작 이상의 가치가 있다.

포사뇨에는 카노바가 태어나고 자랐으며 인생의 전환기마다 돌아와 살던 곳이자 말년을 보낸 집이 있다. 그곳은 평화로운 시골이다. 정원에는 꽃들이 풍성하고 대기는 암탉과 어린 수탉 소리로 가득하며, 이모든 것이 숨 막힐 듯 아름답다. 그의 사후에 갤러리는 신고전주의 양식

1 카노바, 〈삼미신〉의 캐스트
2 카노바의 조각 갤러리

으로 증축되었고, 그의 이복동생이 로마의 작업실에서 석고와 진흙 모형을 가져왔다.

카노바는 무명 조각가인 할아버지의 조수로 일하다가 베네치아의 조각가 토레티의 공방에 들어갔다. 뒷날 신고전주의의 대표 주자가 될 카노바는 파르세티 컬렉션의 고대 조각상을 보면서 고대의 이미지를 확실히 공부했다.

그는 1779년 스물두 살 되던 해 로마로 진출했는데, 마침 폼페이와 헤르쿨라네움에서 고대 로마 유적이 발굴되어 사람들이 바로크와 로코코보다는 고전에 관심을 갖기 시작했다. 로마가 '신고전주의'라는 새로운 미술 운동의 중심지여서, 그곳에서 활동하던 카노바도 자연스럽게 고대 조각을 연구하게 되었다. 이때부터 〈큐피드와 프시케〉 등 고대 그리스·로마 신화를 소재로 한 작품들을 시작했다.

그전까지 그의 조각 양식은 고전주의 미술의 특징인 '고귀한 단순함과 고요한 위대함'을 완전히 드러내지 못했다. 〈테세우스와 미노타우로스〉로 두각을 나타내기 시작한 그는 곧 고대인에 버금가는 거장이라는 명예를 얻었다. 유명해진 그는 바로 대규모 공공 조각이 위촉된 로마의 산티 아포스톨리 성당에 〈교황 클레멘트 14세 기념상Papa Clement XIV〉을 만들었다. 이 조각은 카노바가 포사뇨에서 하던 초창기 방식과 같은

것이었다.

　미술사학자 빙켈만이 말했듯이, 조각가에게 진흙은 화가의 데생과 같은 것이다. 카노바는 처음 떠오른 아이디어를 작은 보체토bozetto로 만들고, 조금 더 다듬어서 테라코타로 완성도 있는 시안인 모델리노modellino를 제작했다. 그다음엔 석고 모형으로 실물 크기의 모델로modello를 만들고 조수가 대리석을 깎아낼 부분에 점을 찍어 표시했다. 이 때문에 포사뇨에 있는 모형에 많은 구멍들이 있는 것이다. 조수들은 카노바

〈교황 클레멘트 14세 기념상〉의 캐스트

의 아이디어를 진흙으로 만들었다가 다시 대리석으로 해석해내고, 거장
은 밀랍으로 마무리 작업을 했다. 카노바는 대개 모형을 하나는 보관용
으로, 다른 하나는 판매용으로 해서 두 개를 제작했다. 포사뇨에는 이렇
게 완성된 대리석에서 빼낸 실제 크기의 진흙 모형이 많다.

"열정적으로 스케치하고 침착하게 완성하라"는 것이 빙켈만의 유명
한 금언이었는데, 카노바의 작업 방식이 꼭 그랬다. 그가 자신의 아이디
어를 처음 만든 보체토에는 활력과 자연스러움이 넘쳤다. 그래서 오히
려 꼼꼼하게 마무리된 대리석 완성작보다 현대인의 시각에는 더욱 매

〈큐피드와 프시케〉의 보체토, 1787

〈큐피드와 프시케〉 대리석 완성작.
루브르 박물관 소장.

력적으로 보인다. 작은 테라코타 보체토인 〈큐피드와 프시케〉에 나타난
표현적인 몸짓과 루브르 박물관의 부드러우면서 숭고한 대리석 조각에
서 그 차이가 확연히 드러난다.

〈교황 클레멘트 14세 기념상〉이 호평을 받으면서, 카노바는 유럽에
서 가장 유명한 조각가가 되었고 주문도 쇄도했다. 포사뇨의 갤러리에
들어서면 카노바가 공공 조각가이자 역사 기록자라는 것을 금방 알아

챌 수 있다. 그것은 마치 시간이 멈춘 고대의 왕궁을 거니는 느낌이다. 이 왕궁의 고귀한 반원통형 둥근 천장 밑에 펼쳐진 고전적인 순수성이 그득히 밴 흰색 조각들은 신, 영웅, 미녀, 시인이다. 어떤 조각은 평온하고 어떤 것들은 역동적이나, 모두 환상적인 기교에 위풍당당한 모습이다. 카노바는 과거, 현재의 인물들을 모두 영웅처럼 보았다. 그런 면에서 그는 아마도 '현재'를 영웅적으로 해석해낸 마지막 유럽 예술가일 것이다. 현대에 와서 그런 점이 그의 작품 세계의 퇴보라고 논하는 비판적인 의견이 나오는 이유가 되긴 했지만 말이다.

**시간이 멈춘
고대의 왕궁**

갤러리는 애프스와 공간에서 유일한 빛인 세 개의 천장 등과 함께 세 구역으로 나뉘어 있다. 애프스에는 위대한 모습의 역동적인 〈헤라클레스와 리카스Ercole e Lica〉(완성작은 로마 국립근대미술관 소장)가 있는데, 어느 프랑스인이 "프랑스가 왕조를 내던지는 모습이 되어야 한다"고 주문한 것이다. 정치나 금품을 초월했던 카노바는 그의 요구대로 만드는 대신 리카스를 '방종하는 자유'의 모습으로 제작했다.

가장 전위적인 캐스팅은 〈오스트리아의 마리아 크리스티나의 추모상〉(완성작은 빈의 오거스티니언 성당 소장)이다. 이 모형에서 카노바는 전형적인 바로크식 석관의 모습을 탈피해 피라미드 구조물에 장례 행렬이 있는 모습을 보여주었다.

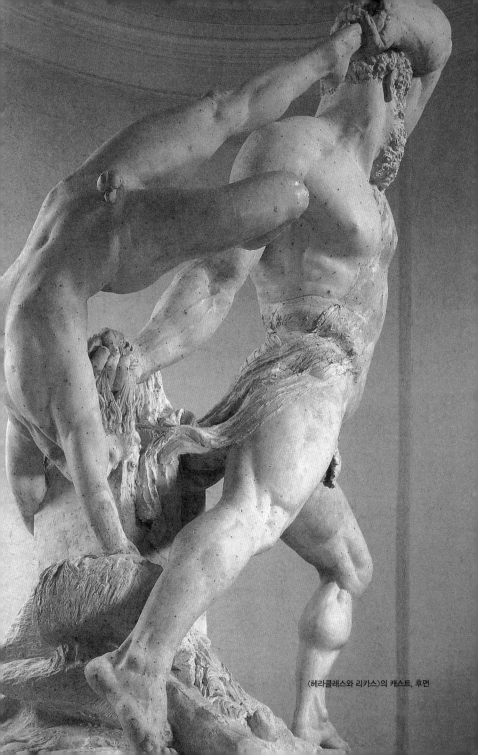

〈헤라클레스와 리카스〉의 캐스트, 후면

카노바, 〈오스트리아의 마리아 크리스티나의 추모상〉의 캐스트

초상 조각으로는 실물보다 큰 머리의 레초니코 가문 출신 〈교황 클레멘트 13세〉와 머리 부분이 없어진 〈폴린 보르게세〉(대리석 조각은 로마의 보르게세 미술관 소장)가 있다. 카노바가 나폴레옹의 초대를 받아 파리에 체류한 뒤 로마로 돌아와 제작한 나폴레옹의 누이동생인 폴린의 반나상(로마 보르게세 미술관 소장)과 나폴레옹의 나체상(밀라노 브레라 미술관 소장)은 고전주의에 대한 작가의 집착을 드러낸다. 산피에트로 성당의 교황 클레멘트 13세 묘비와 피오 6세의 동상 역시 그렇다.

포사뇨는 제1차 세계대전 동안 이탈리아군의 전선 바로 뒤에 위치해 있었고, 1917년 오스트리아와 헝가리 간의 포격으로 갤러리아 라자리가 무너져 많은 조각 캐스팅이 손상되었다. 손상된 모형 중 하나가 〈폴린 보르게세〉이고, 이때 없어진 머리와 오른손 때문에 달리의 그림 같은 분위기가 난다. 그녀의 오빠도 〈마르스 신 나폴레옹〉(대리석 작품은 런던의 앱슬리 하우스 소장)으로 아약스, 테세우스, 헥토르, 바쿠스, 비너스와 아도니스의 죽음과 같은 고대 영웅과 신화의 등장인물과 함께 있다. 손상된 조각들은 화가 스테파노 세라와 그의 아들 시로가 복원했고 없어진 부분은 원작에서 다시 캐스팅해서 만들어 붙였다.

카를로 스카르파Carlo Scarpa가 디자인해서 1957년에 개관한 측면 갤러리들에는 보체토가 많이 있다. 특히 아름다운 것은 작은 크기의 테라코타로 만든 장례 조형물이다. 늙은 참주와 젊은 참주(제임스 2세의 아들과 손자), 그리고 스튜어트 추기경의 옆얼굴이 있는 〈스튜어트 기념비〉(원작은 산 피에트로 대성당 소장) 석고 모델도 있다. 〈티치아노 기념비〉를

위한, 하지만 시작도 하지 못한 세 장의 스케치와, 1806~1807년에 로마의 영웅 모습을 한 넬슨 제독의 모델도 있다. 카노바는 조지 워싱턴George Washington의 다른 작은 석고 모델도 로마 영웅처럼 만들었다. 조제프 페슈 Joseph Fesch 추기경을 비롯해 나폴레옹 보나파르트 가문 여인들의 모델도 있다. 여기에서 나폴레옹이 다시 등장하는데, 이번에는 최초의 로마 집정관 모습으로 아래를 내려다본다. 마침 그 눈길은 벌거벗은 〈잠자는 님프〉의 둔부를 향하고 있어서 모형과 테라코타의 전시 배치가 흥미롭다.

카노바의 열정이 시작된 곳

카노바의 생가로 들어가보는 것도 즐거운 일이다. 카노바는 자신이 태어난 생가를 조금씩 작업실로 개조해나갔다. 인테리어는 단순하고 신고전주의 분위기가 난다. '그랜드 살롱'에는 그다지 잘 그리지 못한 카노바의 회화 작품이 있고, 그 위층 방에는 판화 작품이 다닥다닥 걸려 있으며, 판화 도구도 있다.

카노바는 고향 포사뇨에 애착이 많았다. 1816년에 고향 사람들이 오래된 성당을 복원하는 데 비용을 대달라는 요청을 수락했다. 그 대신 조건으로 신고전주의 양식의 판테온 모양의 거대하고 새로운 성당을 짓기로 했다. 성당은 건축가 안토니오 셀바와 페에트로 보시오의 도움을 받아 직접 설계했다. 성당 건축은 1819년에 시작됐으며, 그때부터 이 작업이 카노바의 주요 관심사가 되었는데 직접 마무리하진 못했다.

1 전시실 풍경
2 그랜드 살롱 실내

놀라운 점은 이 조그만 마을에 어울리지 않게 장대한 로마 시대 사원 같은 성당이 있다는 것이다. 배경으로 산이 있는 긴 오르막길이 끝에 등장하는 이 사원에는 거창한 도리아식 주랑이 있고, 그 아래로는 카노바의 생가와 갤러리의 건물들이 내려다보인다. 내부 장식도 거대한 돔과 멋진 신고전주의 부속물 덕분에 매우 장려하다. 마을 사람들은 나서

서 건립을 도왔고, 유명한 예술가인 '마을의 아들'의 기량과 관대함을 칭송했다.

카노바는 1822년 사망했다. 그의 나이 65세. 그의 심장은 프라리에 있고, 오른손은 베네치아의 아카데미아에 있지만, 그의 몸은 포사뇨에 안장되어 있다. 카노바의 이복형제인 예하 조반니 바티스타 사르토리 카노바가 사원을 완성했고, 주세페 세구시니를 고용해 생가 위에 갤러리를 짓도록 했으며, 로마에서 카노바의 작품을 가져와 전시했다. 대부분의 석고 모델이 이곳에 있다고 보면 된다.

바로크 시대의 거장 잔 로렌초 베르니니에게 매혹되어 크게 영향을 받은 이후 카노바는 신고전주의에 가장 큰 영향을 준 작가가 되었다. 주로 대리석으로 작업한 그는 여성의 아름다움을 이상적으로 표현했으며, 항상 자신의 작품이 살아 움직일 듯이 세심하게 만들고 다듬었다. 당대에는 카노바의 명성에 대해 이견이 있었지만 1960년대 이후 신고전주의에 대한 재평가가 이루어져 높이 평가되었다. 카노바와 비교되곤 했던 신고전주의 화가 자크 루이 다비드Jacques Louis David는 그에 대해 "대리석으로 더없이 매혹적인 작품을 만드는 사람"이라고 평했다. 완성된 대리석 작품이 있는 곳은 아니지만 포사뇨는 안토니오 카노바의 열정이 시작된 곳이다.

볼로냐

볼로냐 국립회화관

legna

볼로냐 국립회화관 전시실 전경

라파엘로의 '성 세실리아의 희열'과 볼로냐 화파의 작품들

볼로냐 국립회화관

Pinacoteca Nazionale di Bologna

주소

Via Belle Arti 56

-

전화

051 4209411

-

운영

화요일~목요일 15:00~19:00. 금요일~토요일 10:00~19:00.
일요일·공휴일 10:00~19:00

-

휴무

월요일

-

요금

4유로

-

홈페이지

http://www.pinacotecabologna.beniculturali.it

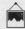

이곳의 컬렉션은 나폴레옹 정부가 볼로냐의 성당과 수도원에서 떼어냈던 회화와 조각 작품이 주를 이룬다. 1808년에 컬렉션을 예전에 성이냐시오 수도원이었던 현재 위치로 옮겨왔다. 1815년 나폴레옹 몰락 이후 프랑스 정부가 파리와 밀라노로 보냈던 거의 모든 회화 작품이 회화관으로 반환되었다. 19세기 중반에 중요한 예술 작품을 종교 단체가 소유하지 못하게 하고, 대신 새로 탄생한 이탈리아 공화국 정부 소유로 대부분 귀속되었다. 덕분에 이곳 회화관의 컬렉션도 더욱 풍부해졌다. 현재 볼로냐 국립회화관은 볼로냐 대학 캠퍼스 내에 있다.

미술관은 1878년에 4만여 점의 판화와 수천 개의 드로잉과 잠베카리 회화 컬렉션을 인수하면서 더 확장되었다. 그 판화의 일부는 정말 귀한 것이었다. 제1차 세계대전 후 미술관의 활동이 다시 활발해져서 다른 작품들을 컬렉션에 추가하고 전시실을 복원하고 재구성하기로 계획되었다. 회화관의 컬렉션이 재구성되면서 바로크 볼로냐 화파의 회화와 르네상스 거장들의 작품도 소장하게 되었다.

라파엘로의 〈성 세실리아의 희열Estasi di Santa Cecilia〉은 볼로냐 국립회

라파엘로,
〈성 세실리아의 희열〉,
1515~1516

화관의 르네상스 미술 중 대표작이다. 무뚝뚝한 미켈란젤로나 혼자 다니는 레오나르도 다빈치와 달리 사회성이 좋고 미남이었던 라파엘로는 인기가 많았고, 교황 율리우스 2세와 그를 이은 레오 10세의 총애까지 받았다. 덕분에 그에게는 수없이 많은 주문이 밀려들었는데, 1514년 엘레나 달로그리오가 몬테의 산 조반니 성당의 가족 예배당 장식화를 주문한 것도 그중 하나였다. 엘레나는 기혼인데도 자신이 주문한 그림 속 성인처럼 처녀성을 유지하며 남편까지 금욕주의자로 만든 신비로운 사람이었다.

작품을 위해 고민하던 어느 날 라파엘로는 천사의 합창을 듣고 영감을 얻어 음악가와 성당 음악의 수호성자인 성 세실리아를 그렸다. 그녀는《황금전설》에 기술된 대로 황금색 옷을 입고 성 요한, 성 바울로, 성 아우구스티누스, 막달라 마리아에게 둘러싸여 있다. 세실리아는 파이프 오르간의 휴대용 파이프를 들고 있다. 그녀가 파이프 오르간을 발명했다는 전설도 있다.

그녀는 천상의 음악에 취해서 구름 위에 있는 아기 천사들을 올려다보고 있다. 그녀의 표정에 대해 1568년 조르조 바사리는 "황홀경에 이른 사람의 표정"이라고 기술했다. 세실리아의 입술은 막 노래를 마친 것처럼 떨어져 있다. 손에서는 파이프가 흘러내려 떨어지기 시작했고, 땅바닥에는 부서지고 줄이 끊어진 비올라, 트라이앵글, 탬버린이 있다. 그녀 왼쪽의 바울로는 편지를 들고 고개를 숙인 채 묵상하고 있다. 성 아우구스티누스와 서로 쳐다보고 있는 옆의 요한은 부드럽지만 아직은 정열적인

몸짓으로, 그러나 격렬한 감정에 지쳐서 그녀의 얼굴 쪽으로 몸을 기울이고 있다. 발밑의 독수리는 그가 요한임을 알려준다. 부드러운 빛에 감싸여 있는 인물들의 표정은 매력적이고, 화면의 구성은 완벽하고 조화롭다.

〈성 세실리아의 희열〉 제단화는 가톨릭 신앙사만이 아니라 예술사에서도 랜드마크라고 할 수 있다. 1517년 이 제단화가 몬테 산 조반니 성당에 놓이기 전에 성 세실리아는 음악의 수호성인이 아니었다. 1400년대부터 예술가들이 《황금전설》에 따라 파이프 오르간을 들고 있는 그녀를 묘사하기 시작했지만, 그때의 악기는 다른 처녀 순교자와 그녀를 구분하기 위해 그렸을 뿐이다. 그런데 라파엘로의 이 그림 이후 성 세실리아는 음악의 아이콘이 되었다. 어느덧 음악가, 시인들이 세실리아의 축일인 11월 22일을 기리기 시작했고, 자연스럽게 종교 음악의 여성 수호자가 되었다. 그런 이유로 3세기 로마에서 순교한 성녀의 그림이 종교개혁기와 르네상스기에 많이 제작되었던 것이다.

이 그림은 원래 성 요한에게 바친 성당에 걸려 있었는데, 캔버스에 옮겨져 1793년 파리로 갔다가 1815년에 다시 이탈리아에 반환되어 볼로냐 국립회화관에서 볼 수 있는 것이다.

고전적인 양식을 추구한
볼로냐 화파

볼로냐 국립회화관은 1582년 볼로냐에 아고스티노 카라치와 안니발레 카라치 형제와 사촌 루도비코가 미술 아카데미를 설립하면서 시작

전시실 전경

됐다고 할 수 있다. 이들은 아카데미를 무언가 의미 있는 작업을 해보자는 의욕을 담아 '옳은 길을 가는 사람들을 위한 아카데미'라고 명명했다. 물론 초기에는 그저 큰 작업실일 뿐이었다. 그들은 매너리즘의 '지성' 대신 '자연'으로 돌아가자는 예술 개혁을 목표로 했다. 그래서 아카데미는 고대 고전주의, 르네상스 전성기를 바탕으로 삼아 고전적인 양식을 추구했다. 티치아노, 미켈란젤로, 라파엘로의 절제된 미술을 가르쳤다. 카라바조의 작품처럼 관능적이고 피가 뚝뚝 떨어질 듯한 '극단적인 사실주의(베리스모)'는 지양했다. 인물화를 그릴 때도 누드를 두고 그린 덕에

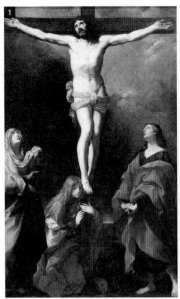

1 구이도 레니, 〈십자가형〉, 1619 2 구이도 레니, 〈승리의 삼손〉, 1612

누드화 발전에 큰 기여를 했다.

도메니키노, 구에르치노Guercino, 프란체스코 알바니Francesco Albani, 구이도 레니Guido Reni 등은 훗날 크게 유명해진 아카데미 출신 화가들이다. 그중 구이도 레니의 작품은 '바로크 복도'와 카라치의 전시실을 연결하는 넓은 홀에 있다. 화가는 17세기에 고전의 이상적인 주요 요소와 반종교개혁 기간 동안 강렬한 종교적 도상을 그려냈다. 그의 작품으로는 〈십자가형Gesù Cristo Crocifisso〉, 〈승리의 삼손Sansone vittorioso〉, 〈피에타 데이 멘디칸티〉, 〈죄 없는 이의 학살〉을 비롯해 최근 미술관에 들어온 〈성 세바스찬의 순교〉, 〈가시 왕관 그리스도〉가 있다. 이 두 그림은 구이도 레니의 말년 작업에 속하는데, 녹아내리는 듯한 이미지와 단색을 위주로 쓰는 진보적인 경향을 보인다.

아카데미는 1595년 교황을 배출한 명문가 출신의 추기경 오도아르도 파르네세가 카라치 형제와 그 제자들을 로마로 불러들여 자신의 팔라초를 장식하게 할 정도로 유명해졌다.

구이도 레니가 로마로 떠난 후 카를로 치냐니와 마르칸토니오 프란체스키나가 아카데미의 전통을 이었다. 카를로 체사레 말바시아의 후원을 받던 두 사람은 영향력이 큰 화가이자 제도공이었다. 결국 그들이 볼로냐를 피렌체에 버금가는 미술 중심지로 바꿔놓는다.

볼로냐 국립회화관의 컬렉션 가운데 큰 비중을 차지하는 것은 당연히 볼로냐 화파이다. 아카데미 설립 당시부터 볼로냐에 회화관이 있었다고 볼 수도 있다.

볼로냐 최초의 유명 화가는 '비탈레 다 볼로냐Vitale da Bologna'로 알려진
비탈레 다이모 데카발리라고 하는 것이 맞을 것이다. 몇몇 미술사학자
들은 진정한 볼로냐 화파는 그로부터 시작됐다고 생각한다.

1390년경에 태어난 그는 르네상스 회화의 창시자라는 조토의 전통
을 잇는 그림을 그렸다. 강렬한 색채와 힘찬 움직임을 특징으로 한〈성
조지와 용San Giorgio e il drago〉,〈성 안토니오 이야기〉와 같은 작품을, 13~14
세기 에밀리아 화파의 작품들이 있는 같은 전시실에서 볼 수 있다. 그
의 다른 작품들과 함께 성 안토니오의 이야기를 다룬 제단화 네 점도 있
는데, 이 제단화들은 비탈레가 영감을 받은 조토의 작품 가까이에 있
다. 볼로냐 국립회화관은 1875년부터 대중에게 개방되었는데, 14~18
세기의 전시작들은 중세 후기 미술, 매너리즘 미술을 포함한 르네상스
미술, 바로크 미술로 나누어진다. 전시실별로 작품을 대략적으로 소개
하면 다음과 같다.

중세 후기 전시실에는 조토의〈동정녀와 사도〉폴립티크polyptych(여
러 패널로 구성된 제단화)를 비롯한 볼로냐 출신이 아닌 작가들의 작품이
있다. 이들 중에는 성 페트로 니오 성당의 건축 장식용으로 제작된 것
도 있다.

르네상스 미술 전시실에는 벤티볼리오Bentivoglio 가문이 볼로냐를 다
스릴 때 인본주의를 표현했던 프란체스코 델 코사, 로렌초 코스타, 프란

비탈레 다 볼로냐, 〈성 조지와 용〉, 1330

체스코 프란시아 등 초기 볼로냐 화파 르네상스의 예술품이 있다. 앞서 언급했던 라파엘로의 〈성 세실리아의 희열〉와 페루지노의 〈아기 예수, 성자와 함께 있는 동정녀〉처럼 볼로냐 화파는 아니지만 어떻게든 볼로냐 화파와 연관 있는 작가의 작품이 이 방에 있다.

상상력이 돋보이는 〈델 티로치니오〉 제단화와 아미코 아스페르티니의 〈동방박사의 경배〉는 주목할 만한 작품이다. 파르미자니노의 〈성 마르게리타의 동정녀Madonna di Santa Margherita〉는 우아함이 돋보인다. 카라치에게 큰 영향을 준 틴토레토의 〈방문〉도 아름답다.

16세기 후반의 페데리코 바로치, 바르톨로메 파세로티, 조르조 바사리, 티치아노 등의 매너리즘 작가와 작품이 있는 전시실을 지나면 카라치의 작품이 있는 전시실에 이른다. 루도비코, 안니발레와 아고스티노 카라치의 주요 작품이 있다. 루도비코는 〈수태고지〉, 〈성 베드로의 개종〉, 〈바르젤리니 동정녀Madonna di Santa Margherita〉와 같은 종교개혁의 높은 영성과 단순한 일상생활을 보여주는 작품을 많이 작업했다. 1595년 안니발레 카라치는 파르네세 추기경의 부름을 받고 로마로 갔기 때문에 작품이 많이 남아 있지 않다. 구에르치노의 〈성 굴리엘모의 성의〉는 그의 초기 걸작이다.

18세기 바로크 시대의 전시실은 카라치의 작품과 구에르치노와 그가 만든 미술학교 출신 작가들, 즉 17세기 볼로냐 화파의 알레산드로 티아리니Alessandro Tiarini, 엘리자베타 시라니Elisabetta Sirani, 로렌초 파시넬리 Lorenzo Pasinelli, 조반니 안토니오 부리니Giovanni Antonio Burrini, 도메니코 카누티

Domenico Canuti 등의 작품이 있다.

18세기 그림에 관한 한 미술학교의 전통을 충실히 따른 카를로 치냐니Carlo Cignani의 작품이 볼 만하다. 그 밖에 간돌포 형제, 주세페 마리아 크레스피Giuseppe Maria Crespi는 18세기 볼로냐 화파의 마지막 시기에 해당된다.

파르미자니노,
〈성 마르게리타의 동정녀〉,
1529~1530

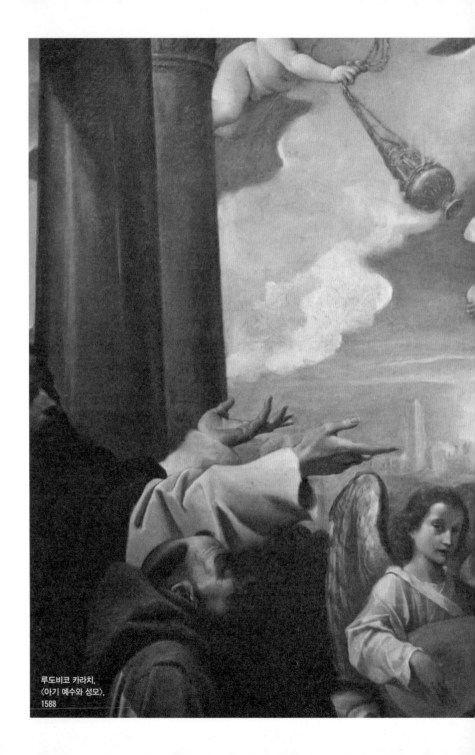
루도비코 카라치,
〈아기 예수와 성모〉,
1588

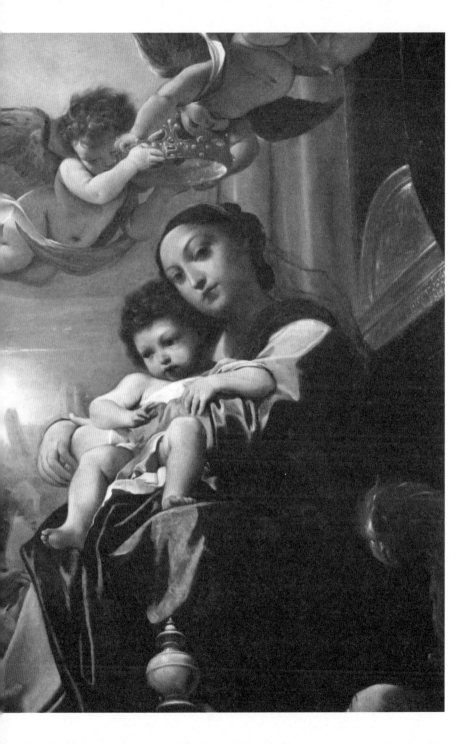

베르가모

아카데미아 카라라

아카데미아 카라라

다양한 소장품을 갖춘 미술사가를 위한 미술관

아카데미아 카라라

Accademia Carrara

주소

Via Antonio Canova 74, 31054 Possagno Treviso

-

전화

035 399677

-

운영

화요일~금요일 9:30~17:30, 토·일요일 10:00~18:00

-

휴무

월요일, 1월 1일, 부활절, 12월 25일,

-

요금

6유로

-

홈페이지

http://www.accademiacarrara.bg.it

아카데미아 카라라는 미술사가를 위한 미술관이라고 할 정도로 14~19세기에 이르는 이탈리아 회화를 비롯해 네덜란드와 플랑드르 화파의 그림들을 소장하고 있다. 이곳의 강점이라면 당연히 베르가모 화파 그림와 주변의 롬바르드, 베네치아 화파의 그림이 많다는 것이다.

아카데미아 카라라는 소장품 대부분이 개인 컬렉션으로 이루어졌고, 제작된 작품도 개인을 위한 것이라는 점에서 특별하다. 또 이들 개인 컬렉터들은 이탈리아 미술사에서 중요한 사람이었다.

오늘날 소장품은 1810년 시모네 엘리아가 지은 건물에 있다. 건물의 외관은 단순한 박공벽과 철책으로 둘러싸여 프랑스 어느 지방 고등학교 같은 느낌이다. 주요 컬렉션은 2층에 있는데, 16개의 전시실에 500여 점의 회화 작품이 있다. 국제 고딕 양식의 회화도 같이 있다.

피사넬로Antonio Pisanello의 〈리오넬로 데스테의 초상Ritratto di Lionello d'Este〉처럼 희귀한 작품 등 초기 르네상스 회화와 일부 피렌체 화파 그림도 많다. 피사넬로의 초상화는 에스테 가문의 통치를 찬사하는 것이다. 화려한 옷, 활짝 핀 분홍 장미, 깔끔하게 정리된 머리는 교양 넘치는 남자의

피사넬로, 〈리오넬로 데스테의 초상〉, 1441

모습을 보여준다. 인물의 고귀한 지위보다는 그가 풍기는 사색적인 분위기를 묘사하는 데 더 주안점을 두었던 피사넬로는 자연 배경과 우아한 색의 배치로 이상화된 르네상스 귀족의 모습을 표현했다. 이 그림은 루브르 박물관에 있는 〈지네브라 데스테의 초상〉과 짝을 이루는 작품으로 추정된다. 피사넬로는 주화와 메달의 주형을 제작하는 장인이기도 했다.

<div align="right">

미술관을 만든
카라라 백작과 기증자들

</div>

미술관을 세운 자코모 카라라Giacomo Carrara 백작은 선대에서 작위를 물려받았다. 처음에 그는 베르가모의 역사에 대해 관심을 갖고 1730년대에 도서관을 만들려고 했다. 그러던 중 친구인 미술사학자 프란체스코 마리아 타시와 어울리면서 관심사가 회화와 조각으로 넓어지고, 결국 베르가모의 역사와 예술에 관심을 갖게 되었다. 1755년에 아버지가 사망한 후 카라라 백작은 예술품 수집에 더 열을 올렸다. 그는 조반니 도메니코 티에폴로, 비토레 기슬란디, 조반니 판토니 같은 예술가와 친구가 되었고, 베르가모 화파 옛 거장들의 회화와 당대 이탈리아 미술을 수집하기 시작했다.

1756~1758년에 카라라는 남부로 여행을 떠나 나폴리, 피렌체, 로마에 들렀는데 그곳에서 바토니Pompeo Girolamo Batoni, 멩스, 카우프만Angelika Kauffmann을 만났다. 그 여행을 하는 동안 72점의 작품을 구입했고, 다음에는 베네치아와 에밀리아 화파의 작품을 수집하기 시작했다. 남쪽으로

아카데미아 카라라의
전시 포스터

향하면서 파르마 지방의 한 아카데미아를 보게 되었는데, 이때 베르가
모에도 아카데미가 필요하겠다는 생각을 하게 되었다. 1780년 아카데
미아 카라라의 부지를 구해 갤러리와 미술학교를 설립하고 각각 1785
년과 1793년에 문을 열었다. 미술학교는 이후 밀라노의 브레라 아카데
미아와 연계되어 운영되었지만 결국 유명해진 것은 갤러리였다.

　1796년에 카라라가 사망했을 때 이미 그는 빈첸초 포파의 〈십자
가형Crocifissione〉, 로렌초 로토Lorenzo Lotto의 〈성 카타리나의 신비한 결혼식

Matrimonio mistico di Santa Caterina d'Alessandria〉, 모로니Moroni의 〈노인의 초상〉 등 2천여 점의 회화 작품을 갤러리에 기증한 상태였다. 1855년에 갤러리 측에서 카라라가 기증한 컬렉션 중 유행에 뒤진다고 생각한 바로크와 로코코풍의 그림 3분의 2를 팔아버리는 바람에 현재는 카라라 컬렉션의 모든 것을 볼 수는 없다.

다행스러운 일은 그런 갤러리 측의 행동 때문에 기증자가 줄지는 않았다는 사실이다. 1866년 구글리엘모 로치스 백작은 조반니 벨리니, 티치아노, 코스메 투라Cosmè Tura, 라파엘로의 그림을 기증했다. 로치스는 역사학자 부르크하르트 등과 친구였는데, 그 덕분인지 컬렉션을 한 번에 모두 기증했다.

1891년 당대에 유명했던 미술사학자이자 이탈리아 통일 운동도 이끌었던 조반니 모렐리도 소장품을 기증했다. 그는 그림에서 손의 모양이나 옷의 주름의 세부를 보고 연구, 분류하는 방법과 미술 감정법을 개발한 사람이다. 미술사학의 전체 학파가 모렐리의 방법론을 이용하면서 생겨났다고 해도 과언이 아닐 정도다. 모렐리의 방법론을 잘 이용한 것으로 유명한 이가 미술사학자 버나드 베렌손Bernard Berenson이다. 그런 이유로 모렐리가 미술관에 기증한 보티첼리, 조반니 벨리니 등의 회화 작품은 특별히 흥미롭다고 하겠다.

모렐리는 보티첼리가 그린 것으로 추정되는 〈줄리아노 데 메디치의 초상Ritratto di Giuliano de' Medici〉도 기증했다. 이 그림은 1478년 부활절에 피렌체 대성당에서 일어난 암살 사건과 관련된다. 이때 로렌초는 살아남

산드로 보티첼리, 〈줄리아노 데 메디치의 초상〉, 1478경

고 줄리아노는 열아홉 군데 자상을 입고 그 자리에서 즉사한다. 아래로 향한 줄리아노의 모습은 그의 이른 죽음을 암시하며, 머리 뒤로 열린 창문은 그가 이 세상 사람이 아님을 상징한다.

모렐리의 기증 작품 중 보티첼리의 작품이 확실한 것은 〈로마의 버지니아 이야기Storia di Virginia Romana〉이다. 이 그림의 주제는 더럽혀진 명예와 충실한 결혼이다. 이처럼 하나의 이미지에 여러 장면이 조합된 것은 초기 르네상스 예술에서 흔히 볼 수 있는 특징이었다. 고대 건물을 배경으로 생생하게 채색된 인물들이 동요하고 있다.

로치스가 유증한 프라 안젤리코의 그림으로는 〈겸손한 성모Madonna dell'Umiltà〉가 있다. 로치스는 또 미술관에서 가장 소중한 보물이라고 할 만한 라파엘로의 〈성 세바스찬San Sebastiano〉도 기증했다. 이 작품은 화가 페루지노의 작품 자세를 취했고, 프란체스코 프란시아의 특징이라고 할 수 있는 반투명한 색상의 영향을 받았다. 라파엘로 작품의 특색인 분명한 구도와 균형 잡힌 형태는 이 그림에서도 잘 드러나 있다.

세바스찬은 자신의 순교의 상징인 화살을 들고 새끼손가락은 우아하게 위로 쳐들었다. 화려한 붉은 망토와 금실 자수가 박힌 옷을 입고 잘 다듬어진 머리카락에서 신앙 때문에 고문을 받은 흔적이라곤 찾아볼 수 없다. 이런 식의 표현, 즉 아름다움과 아련한 분위기는 라파엘로의 전형적인 초기 작풍으로 확실히 페루지노의 작품을 연상케 한다. 화살을 맞는 형벌을 받고도 살아난 성 세바스찬은 결국 돌에 맞아 죽었다.

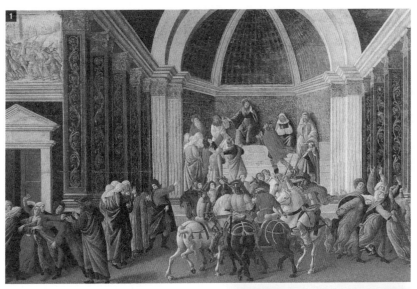

1 산드로 보티첼리,
〈로마의 버지니아 이야기〉,
1500경

2 프라 안젤리코,
〈겸손한 성모〉,
15세기 초

라파엘로, 〈성 세바스찬〉, 1502경

다른 이탈리아 화파의 작품으로는 페라라 화파의 좀 특이한 화가인 코스메 투라의 〈성모자〉와 브레시아의 빈첸초 포파의 〈십자가형〉이다. 포파의 것은 처음으로 자신의 이름과 제작일을 밝힌 작품으로 완성도가 꽤 높다. 안드레아 만테냐Andrea Mantegna의 〈성모자〉는 그림에서 빛이 발산되는 것처럼 아름답다.

안드레아 만테냐,
〈성모자〉,
1480경

16세기 초반에 베르가모가 정치적, 예술적으로 베네치아의 영향을 받았음이 틀림없다. 그러므로 베네치아 화파의 분위기가 여기저기 많이 배어 있는 것은 새로울 것도 없다. 카르파초의 작품들이 있고, 〈죽은 그리스도〉를 시작으로 조반니 벨리니가 그린 멋진 작품들도 있다. 〈죽은 그리스도〉는 만테냐의 영향이 강하게 느껴진다.

벨리니가 그린 〈로치스의 마돈나Madonna Lochis〉와 그의 작품 중 가장 참신하고 아름다워 보이는 〈알자노 마돈나Madonna di Alzano〉도 있다. 〈알자노 마돈나〉는 잠시 언급할 필요가 있다. 왜냐하면 이런 형식의 성모자상은 벨리니로서는 마지막 그림이었기 때문이다. 이후 비슷한 작품을 다른 작가가 모방한 일은 있지만, 벨리니의 작업실에서는 제작된 일이 없었다.

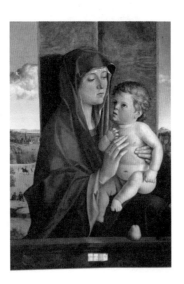

조반니 벨리니,
〈알자노 마돈나〉,
1488경

화면에는 아기 예수를 부드럽게 무릎 위에 앉힌 성모가 벨벳 커튼 앞에 있다. 성모 좌우로 두 도시의 풍경화가 펼쳐져 있다. 왼편의 석호 도시에는 곤돌라를 타고, 말을 탄 기사가 사냥과 파티를 이끌고 있다. 두 사람이 나무 옆에 앉아 있는데 가리비 껍데기의 상징으로 보아 순례자들이다. 오른편 도시 풍경은 조금 더 근경 같아 보인다. 탑과 성벽이 있고 두건을 쓴 두 사람이 성벽 밖에서 대화하고 있다. 아기 예수 바로 앞 난간에 놓여 있는 배는 동정녀와 그녀의 새로운 이브로서의 역할, 즉 그리스도와 함께할 인류의 구원에 대한 암시이다.

로치스는 티치아노의 초기 작품 두 점도 미술관에 기증했다. 〈오르페우스와 에우리디케Orfeo ed Euridice〉는 조르조네의 작품으로 전칭되기도 하지만, 보존 상태가 좋지 않은데도 최근 연구에서는 티치아노의 초기 작으로 간주되고 있다. 〈성모자〉에 대해서는 미술사학자들 간에 더 말이 많았지만 티치아노의 서명이 있기 때문에 그의 작품으로 간주된다. 미술관에 티치아노의 초상화는 없지만, 그와 같은 방식으로 그린 마르코 바사이티Marco Basaiti의 〈어떤 남자의 초상화〉가 있다.

로렌초 로토의
〈성 카타리나의 신비로운 결혼식〉

베르가모 화파의 회화 수준은 뛰어나다. 안드레아 프레비탈리Andrea Previtali와 조반니 카리아니Giovanni Cariani의 작품을 예로 들면 더 확실해진다. 프레비탈리는 베르가모 출신의 초기 주요 화가로서 베네치아로 가

티치아노, 〈오르페우스와 에우리디케〉, 1508경

서 벨리니의 작업실에서 공부했다. 1511년경에 베르가모로 돌아와 〈책 읽는 성모자〉와 같은 뛰어난 작품들을 그렸다. 하지만 1513년 더 중요한 역할을 하게 되는 로렌초 로토가 베르가모로 돌아왔다. 로토의 중요 작품군은 1513~1516년 베르가모에 있는 도미니크회 산토 스테파노 성당의 제단에 그린 세 점의 패널화로 시작되었다. 그 그림은 〈성 도미니크의 기적〉, 〈그리스도의 입관〉, 〈성 스테파노의 석살(石殺)〉이다. 또 〈루치나 브렘바티의 초상〉과 카라라 백작이 남긴 로토의 〈성 카타리나의 신비로운 결혼식〉이 있다.

〈성 카타리나의 신비로운 결혼식〉은 로토의 작품 중 최고일 것이다. 알렉산드리아 왕의 딸이자 학식 있는 카타리나는 부모가 정해주는 정혼에 반대했다. 전설에 따르면 그녀의 꿈에 성모와 아기 예수가 나타나 그녀의 손가락에 반지를 끼워주었다. 잠에서 깨었는데도 반지는 손가락에 있었다. 그렇게 그녀는 '약혼녀'가 되어 기독교로 개종한 뒤 310년경 순교하게 된다. 그녀의 시체를 천사들이 시나이 산으로 옮겨놓았다는 이야기가 전해졌고, 그 자리에 수도원이 건립되었다.

베네치아 화파의 영향이 엿보이지만, 일상적인 모습과 종교를 결합시키는 로토의 독창성이 돋보인다. 배경은 어둡고 단조로운데, 성모는 고딕식 의자에 보기 드문 자세로 앉아 있다. 화가는 성녀를 최대한 화려하게 장식해주었고, 그녀가 낀 황금 반지도 세상에서 가장 아름다운 것이었다. 카타리나의 곱게 땋은 머리에는 황금과 진주로 엮인 화관이 씌어 있고, 진주 귀고리와 루비 브로치도 보인다. 진주는 순결을 나타내는

로렌초 로토, 〈성 카타리나의 신비로운 결혼식〉, 1523

것으로 성녀에게 적절한 상징이다. 이처럼 그리스도의 신부는 신의 신부에 걸맞은 치장에 빨강, 파랑, 금색, 녹색의 화려한 옷 주름을 더했다.

그림에서 제일 왼쪽에 있는 인물은 작가의 집주인 니콜로 바르톨로메 봉기다. 그의 복장과 표정은 금욕적이고 단순하며, 다른 인물들의 자세에 비해 뻣뻣하다. 얼굴도 한스 홀바인Hans Holbein과 같은 북구 화가들의 인물들처럼 사실적이고 엄격한 편이다. 그래서 다른 인물들에서 보이는 라파엘로의 그림처럼 신비롭고 그윽한 분위기와 대조적이다.

로토는 1년 치 집세 대신 이 작품을 그에게 주었는데, 요셉이 있어야 할 자리에 60대로 보이는 집주인이 대신 등장하는 이러한 배치는 가히 혁신적이었다. 집주인은 관람객을 똑바로 쳐다보며 왼손을 심장에 대고 있다. 로토의 서명은 성모의 발밑 받침대에 쓰여 있다.

로토의 다른 중요한 작품으로 〈성 카타리나와 함께 있는 성가족〉도 있다.

베르가모 화파를 주도한 모로니와 기슬란디

1550년대 이후 초상화가 조반니 바티스타 모로니Giovanni Battista Moroni가 베르가모 회화를 주도했다. 미술관에도 그의 작품을 모아둔 전시실이 있다. 그는 모레토의 작업실에서 공부해 스승의 작품과 유사한 점이 제법 있다.

베렌손은 모로니를 싫어했는지 "흔히 제작되어오던 것과 비슷한 이

탈리아의 초상화이고, 그의 초상화에 등장하는 이들도 지루해 보인다. 모로니가 더 똑똑했다면 프란스 할스처럼 작업했을 것이다"라고 말했다. 아카데미아 카라라는 분명히 모로니에 대한 관람객 나름대로의 평가를 하게 되는 곳이다. 그의 작품이 16점이나 있으니 말이다. 인상적이고 근엄한 모습의 초상화〈베르나르도와 파체 리볼라 스피니〉와 기억에 남을 만한 〈책을 들고 있는 노인의 초상화Ritratto di vecchio seduto〉도 있다. 좀 다른 분위기의 그림은 〈29세 귀족의 초상화Ritratto di giovane uomo〉로, 단순명쾌하다는 점에서 모로니의 최고 작품으로 손꼽힌다. 최고의 초상

1 조반니 바티스타 모로니, 〈책을 들고 있는 노인의 초상화〉, 1570 2 조반니 바티스타 모로니, 〈29세 귀족의 초상화〉, 1567

1 기슬란디, 〈프란체스코 마리아 브룬티노〉, 1737 2 기슬란디, 〈학자로서 카라라 백작〉, 18세기 초

화가로 알려진 모로니지만, 미술관에는 종교화도 소장되어 있다. 베렌손이 좋지 않게 평한 〈십자가에서 내림〉과 〈성모자〉도 빼놓을 수 없다.

17세기 화가인 에바리스토 바셰니스Evaristo Baschenis의 작품 〈악기가 있는 정물화〉를 보면 베르가모 회화의 다른 면모를 알 수 있다.

가장 중요한 베르가모 작가로는 18세기에 활동했던 프라 비토레 기슬란디를 손꼽는다. 그는 당대 최고의 이탈리아 초상화가로서, 미술관 설립자인 카라라 백작을 실내복을 입고 있는 학자의 모습으로 그렸다. 기슬란디는 모로니의 꾸밈없고 소박한 초상화에 비하면 화려한 바로크

와 로코코풍을 가미했다. 그런 특징은 〈자화상〉과 친구이자 화상인 〈프란체스코 마리아 브룬티노Ritratto di Francesco Maria Bruntino〉를 비롯한 여러 점의 화려한 색과 생동감 넘치는 초상화에서 볼 수 있다.

이탈리아 미술관으로서는 특이한 점으로 네덜란드와 플랑드르의 작품들이 소장되어 있고, 피에트로 롱기, 자코모 세루티, 프란체스코 주카렐리, 루카 카를레바리스Luca Carlevaris, 안토니오 카날레토, 조반니 바티스타 티에폴로, 프란체스코 과르디 등 18세기 베네치아 화파의 작품들도 있다. 19세기로 이어지는 컬렉션은 베르가모 화가 조반니 카르노바리(일명 '피치오')의 작품에 초점이 맞춰져 있다. 19세기 회화 작품은 대부분 지하층에 있고, 1층에는 복도에서 천장까지 수없이 많은 작품이 걸려 있다. 소장고에는 5천 점의 판화와 3천 점의 그림이 있다.

20세기에도 기부 행렬은 이어졌다. 가장 유명한 건 2000년도에 저명한 이탈리아 미술사학자인 페데리코 제리가 미술관에 유증한 것이다. 오늘날에도 미술관은 여전히 학문적인 분위기가 감돌고 많은 작품에 대해 학자들은 놀라운 의문을 제기하고 있다. 어쨌거나 컬렉션은 로토와 모로니가 그린 베르가모 화파의 작품들로 채워져 있지만, 아카데미아 카라라가 국제적으로도 중요한 미술관임은 틀림없다.

참고 문헌

카탈로그

Barchiesi, Sofia and Minozzi, Marina. *The Galleria Borghese*. Scala, 2011.

Bertela, Giovanna Gaeta. *National Museum of the Bargello*. Giunti, 2005.

Cappelli, Rosanna. *Museo Archeologico Nazionale di Napoli*. Electa, 2009.

Fiorentino, Marina. ed., *Galleria Doria Pamphilj*. Scala, 2012.

Gerlini, Elsa. *Villa Farnesina alla Lungara Rome*. Istituto Poligrafico e Zecca Dello Stato, 2000.

Regina, Adriano. *Museo Nazionale Romano*. Electa, 2012.

Scire, Giovanna Nepi. *The Accademia Galleries in Venice*. Electa, 2012.

Scudieri, Magnolia. *Museum of San Marco*. Giunti, 2004.

Spiazzi, Anna Maria. *The Scrovegni Chapel in Padua*. Electa, 1993.

국내 도서

김상근 저, 《천재들의 도시 피렌체》, 21세기북스, 2010.

정석범 저, 《어느 미술사가의 낭만적인 유럽문화 기행》, 루비박스, 2005.

리처드 스템프 저, 정지인·신소희 역, 《르네상스의 비밀》, 생각의 나무, 2007.

시어도어 래브 저, 김일수 역, 《르네상스 시대의 삶》, 안티쿠스, 2008.

알베르티 저, 노성두 역《알베르티의 회화론》, 사계절, 2002.

오비디우스 저, 천병희 역,《원전으로 읽는 변신 이야기》, 숲, 2005.

제라르 르그랑 저, 정숙현 역,《르네상스》, 생각의나무, 2007.

조르조 바사리 저, 이근배 역,《이탈리아 르네상스 미술가전》전3권, 탐구당, 1986.

파트리시아 프리드카라사 저, 김은희·심소정 역,《회화의 거장들》, 자음과모음, 2011.

피에르 카반느 저, 정숙현 역,《고전주의와 바로크》, 생각의나무, 2004.

외국 도서 및 논문

Arasse, Daniel. *La Renaissance manieriste*. Sallimard-Electa, 1997.

Baxandall, Michael. *Painting and Experience in Fifteenth-Century Italy*. Oxford: Oxford University Press, 1985.

Brann, E. T. H. The *World of the Imagination*. Maryland, 1997.

Cennini, Cennino. *The Craftsman's Handbook*. New York: Tr. Daniel Thompson Jr. Dover Publications, 1933.

Cuzin, Jean-Pierre. *Raphael*. Paris: la Bibliotheque des Arts, 1984.

D'Ancona, Paolo. *The Farnesina Frescoes at Rome*. Italy: Edizioni Del Milione, 1956.

Gilmour, Lauren. ed., 'Pagans and Christians - from Antiquity to the Middle Ages'.

Papers in honour of Martin Henig, presented on the occasion of his 65th birthday, *BAR International Series* 1610, 2007.

Graham-Dixon, Andrew. *Rennaissance*. BBC Worldwide Ltd, 1999.

Held, Julius and Posner, Donald. *17th and 18th Century Art*. Abrams, 1988.

Hugh, Honour. *The Companion Guide to Venice*. Woodbridge: Boydell & Brewer, 2001.

Hutter, Irmgard. *The Universe History of Art and Architecture: Early Christian and Byzantine*. Universe Books, 1988.

Janick, Jules and Paris, Harry. "The Cucurbit Images (1515-1518) of the Villa Farnesina, Rome". *Annals of Botany* 97 (2006): 165-176.

Jones, Mark. "Palazzo Massimo and Baldassare Peruzzi's Approach to Architectural Design". *Architectural History* Vol. 31 (1988): 59-106.

Jules, Charles. Tr. by Mary Healy, *The Splendor of Roman Wall Painting: Raphael and the Villa Farnesina*. 1884.

Markschies, Alexander. *Icons of Renaissance Architecture*. New York: Prestel, 2003.

Martin, John. *Baroque*. Harper & Row, 1977.

Masson, Georgina. *Courtesans of the Italian Renaissance*. London: Secker and Warburg, 1975.

Quinlan-McGrath, Mary. "The Astrological Vault of the Villa Farnesina Agostino Chigi's Rising Sign". *Journal of the Warburg and Courtauld Institutes* Vol. 47 (1984): 91-105.

Quinlan-McGrath, Mary. "The Villa Farnesina, Time-Telling Conventions and Renaissance Astrological Practice". *Journal of the Warburg and Courtauld Institutes* Vol. 58 (1995): 53-71.

Spike, J. T. *Carvaggio*. Abbeville Press, 2001.

Wittkower, R. *Gian Lorenzo Bernini: The Sculptor of the Roman Baroque*. Phaidon Press, 1966.

이탈리아 작은 미술관 여행

초판 1쇄 인쇄 | 2015년 1월 21일
초판 2쇄 발행 | 2016년 10월 10일

글 | 원형준
사진 | 류동현
발행인 | 노승권

주소 | 서울시 중구 무교로 32 효령빌딩 11층
전화 | 02-728-0270(마케팅), 02-3789-0269(편집)
팩스 | 02-774-7216

발행처 | (사)한국물가정보
등록 | 1980년 3월 29일
이메일 | booksonwed@gmail.com
홈페이지 | www.daybybook.com

● 이 책에 실린 대부분의 관련 사진은 직접 촬영했으나,
본문 내용의 이해를 돕기 위해 작품 도판을 실은 것도 있음을 알려드립니다.

● 책읽는수요일, 라이프맵, 비즈니스맵, 마래, 사흘, 생각연구소, 지식갤러리, 피플트리,
스타일북스, 고릴라북스, B361은 KPI출판그룹의 임프린트입니다.